話題のショップをつくる注目の
空間デザイナー・
建築家100人の仕事

日本設計師
才懂的————

商業空間
設計學
100

100
Space Designers
and
Architects:
Shop Design
in Trend

編著——**PIE**

100
原點

PIE International Inc.
2-32-4 Minami-Otsuka, Toshima-ku, Tokyo 170-0005 JAPAN
international@pie.co.jp

ISBN978-4-7562-5088-9　Printed in Japan

Original Japanese Edition Creative Staff：
封面設計：村上雅士（㎡｜emuni）
內頁設計：松村大輔（PIE Graphic）
設　　計：宇佐見牧子
編輯協力：村井清美（風日舍）／梅村知代（風日舍）
責任編輯：高橋Kaoru（高橋かおる）

PIE **PIE International**

Editorial Notes 圖例

A 公司名稱／負責人姓名
B 簡介
C 人物肖像／商標
D 僅附上地址、電話、傳真、E-mail、
　官方網址及其他欲刊載內容
E 打勾選項為主要業務範圍
F 店名
G 參與人員名單

【參與人員名單簡稱説明】
CL：Client 客戶
AR：Architect 建築・設計
ID：Interior Dsigner 室內設計
CD：Creative Director 創意總監
AD：Art Director 藝術總監
GD：Graphic Designer 平面設計
P：Photographer 攝影師
PR：Producer 監造人
DR：Director 總監
WEB：Web Designer 網頁設計師
DF：Design Firm 設計公司
S：Submitters 作品提供
（S 僅於內容・照片為設計者以外人士提供資料時記載使用）

＊上述未提到的職銜並無省略，均詳實載於內文。
＊本書所記載的店名與照片等，均為截至 2018 年 10 月止的資訊。
＊本書所刊載的部分店家已結束營業。
＊根據作品提供者的意願，有些案例僅刊登了部分資訊。
＊本書省略標示各企業名稱後的「股份有限公司」及「有限公司」。

前言

近年來日本的社會局勢有許多變化，不管是在商業空間或是建築業界，都需要創造出比以往更吸引人的場所，舉凡以海外遊客為主要客群的飯店建設，以及振興地方產業的社區總體營造等等都是如此。這些場所的空間設計，跨越了建築、室內設計、時尚、平面設計等範疇的界線，必須與其他產業協同合作的情況大幅增加。

本書將室內設計師與建築家們的作品以簡介的方式做了介紹，除了建築與室內設計，還包含家具設計、平面設計等範疇，以統一的設計創造出場所的魅力。

本書介紹了 380 個十分吸引人的魅力空間，有現在最流行的「第三波咖啡浪潮」咖啡館、由古民家裝修而成的旅館、設有開放式廚房的甜點店以及可供住宿的書店等等。希望本書收錄的案例，能對致力於設計出超越傳統的新時代商店與場所的人提供一些參考幫助。

最後，我們在此由衷感謝所有樂意為本書的製作提供設計作品的人們，以及在本書製作過程中提供協助的所有人員。

<div align="right">PIE 國際出版編輯部</div>

SUPPOSE DESIGN OFFICE
建築界新浪潮

工作室的正中央有座廚房，廚師們正忙著下廚，熱氣不斷從鍋中冒出。

這裡是由谷尻誠與吉田愛所領軍的 SUPPOSE DESIGN OFFICE（サポーズデザインオフィス）工作室。

這是一間體面的建築設計事務所，但居然有一間廚房？

SUPPOSE DESIGN OFFICE 不被「建築」一詞制約，以作為建築界的一枚新星備受矚目。

他們究竟是如何思考和行動的？讓我們來一窺 SUPPOSE DESIGN OFFICE 祕密的核心。

TEXT_Naoko Aono

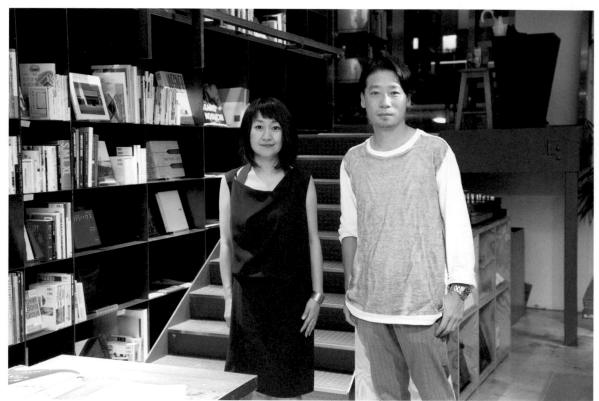

P：藤牧徹也

從所有人都忽略的點之中找出價值

SUPPOSE DESIGN OFFICE 於 2000 年由谷尻誠成立，他在專門學校的同學吉田愛則於 2001 年加入。之後近 20 年，他們一起經手了許多建築設計案。

一般建築家的生涯開端，多為承接小住宅與店舖的室內設計案，SUPPOSE 的早期作品雖也不出這兩種範疇，其中卻有幾項引人注目的大膽住宅設計，幾乎都是採用低成本的做法。

「我們的作品大多是簡單且合理的。以『毘沙門之家』來説，將它建成以柱子支撐的高床式建築的話，地基就只會是柱子這麼簡單而已，這樣一來造價會比一整層的地基工程來得便宜。而那塊建築用地是斜坡，因此地價划算，也沒有需要事先處理的既成建物。『西

条之家』則是將打造地基時挖出的廢土堆在四周，取代圍牆，畢竟將那些土扔掉也需要花一筆廢土處理費。像這些點子都是從建設公司那裡的人學來的。」

盡可能將空間打造得開放一點，也是他們的特色。但這並不表示，他們只會做窗戶很大的建築。

「我小時候住的房子格局是，只不過要去飯廳吃個飯，但遇到雨天就非得撐傘才能通過的那種古老長屋。倒也不是説這就是影響我的主因（笑），但確實讓我想蓋出不將內外清楚區分的住宅。」

SUPPOSE 可以在一般建築師敬而遠之的傾斜地等具有不利條件的土地上蓋房子，並且可以打造出具有開放空間感的住宅。他們的建築中也包含了這些資訊，並將這些資訊以「open house」的方式向外傳遞。open house 即為落成新居的參觀體驗會，一般僅會招待設計師與建設公司等業界相關人士，悄悄地舉行，而 SUPPOSE 則是

毘沙門之家

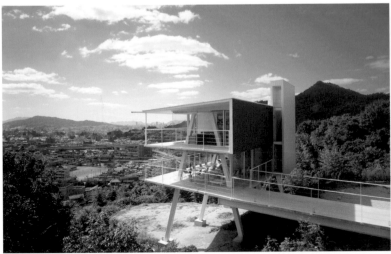
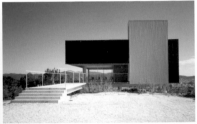

P：矢野紀行

西条之家

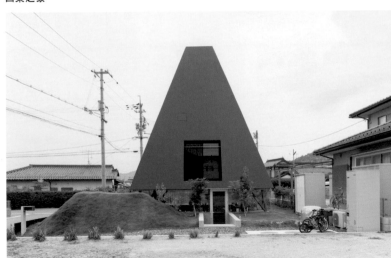
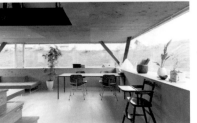

P：矢野紀行

將 open house 舉辦成向一般大眾公開的「活動」。

「我們製作了類似俱樂部活動的傳單，放在街上的店家中供大家取閱。也請家具店協助在屋子裡擺放家具，讓居民可以想像在這間新居裡生活的感覺。這麼一來大家都可以輕易地參與，就連本來沒有打算要建新房的人也會來看看。幸虧我們的客戶大多都很好客，也有不少人特別期待 open house 活動的到來。」

雖然 SUPPOSE 將起始據點工作室設在他們的故鄉廣島，但漸漸地位於首都圈的設計案也開始增加。他們打入東京建築圈的契機，便是一場位於專門展示建築的藝廊「Prismic Gallery」（プリズミック・ギャラリー）的展覽。在建築展上展示已落成案子的照片與模型十分稀鬆平常，但 SUPPOSE 這次的呈現做法很不一般。參展的作品名稱即是「事務所」。他們在藝廊中擺好椅子與書桌，並放上電腦。SUPPOSE 事務所的職員們真的就在那裡工作了起來。觀眾與職員均可自由觸摸那些模型與電腦。

「當時我在想，要是展覽結束後，也能在東京開事務所那就好了（笑），因此這場展覽也算是我們進入東京的一個宣告。我想我們的行銷能力是挺不錯的，官方網站也早就在架設中。一般提到『建築』這個詞，會給人一種高高在上的印象，好像總是自帶專有名詞的引號一樣。我們就是在這裡看到一絲商機。由於我們的客戶通常是一般民眾，自然會希望能讓所有人理解建築。剛好這個定位還沒有被任何人搶先占領。」

這兩位的建築家生涯也不尋常。一般執業者多半會在大學或研究所本科系中學習建築，接著在由建築家率領、稱為「Atelier 系（建築家）」的事務所學習後，再獨立開業，他們卻不是如此。此外，SUPPOSE 的兩位主事者，經常對建築界的封閉傾向抱持著懷疑態度。

「沿著已經鋪好的軌道行進，將無法到達更遠的地方。在建築界這

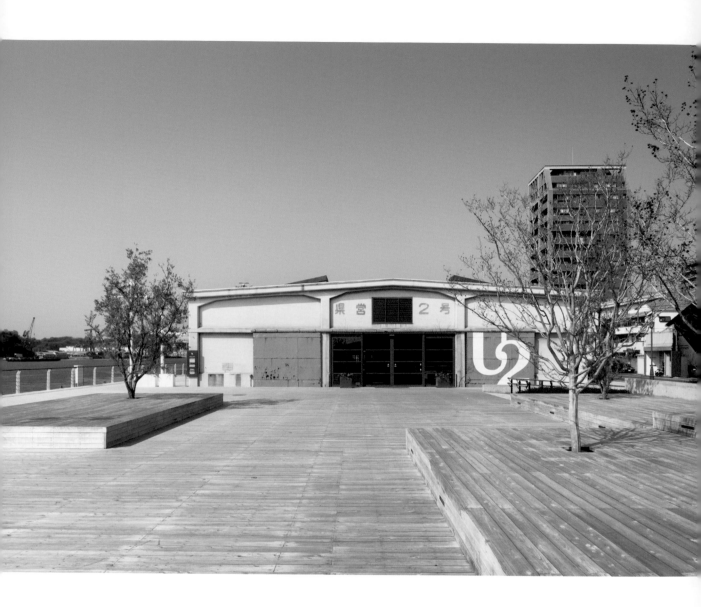

麼狹小的世界裡獲得的好評，其實僅占整個社會的幾分之幾呢？比起在象牙塔上自我滿足，我認為使用對整個社會開放的建築語言是有必要的。」

針對這點，他們的參考對象是糸井重里與安藤忠雄。糸井重里為廣告文案寫手，現以「幾乎日刊糸井新聞」（ほぼ日イトイ新聞）發行人的身分聞名。安藤忠雄則以建築家身分著作等身，其中有許多是大眾取向的作品。SUPPOSE 從這兩位使用語言的方法中學到了許多。

將「限制」昇華為「價值」的設計

來自知名眼鏡品牌「JINS」的設計委託，是讓 SUPPOSE 從專門承接小住宅與獨立商店空間設計案的事務所蛻變的第一個轉捩點。

「對我們而言，這是第一份與大企業合作的案子。而且對方還特別指定『請不要把我們的店面做得太酷炫』。做個直白的比喻，對方希望我們做的店面風格是『讓鄉下的太太穿著拖鞋也能進來逛』。經由這點，我們意識到『耍酷不表示就能大賣』。比方說若要設計一座幼稚園，客戶對象就是小孩子，他們不可能想要一般設計師追求的那種設計美學。小朋友根本不想要建築家的個性與風格。若是堅持為不同的場所與客戶使用自己的一貫風格做設計，是一件很詭異的事。對我們來說更有意義的，不是只顧著做出滿足自己的設計，而是能夠在各種不同的限制條件中迎接挑戰。」

第二個轉捩點是「ONOMICHI U2」的設計案。這是建在熱門的自行車景點──島波海道附近，友善單車騎士的一個複合設施。他們將建於 1944 年的老倉庫翻修成飯店、咖啡館、自行車商店、麵包店等等。營業人的主要企業為廣島的造船業。SUPPOSE 與該公司一

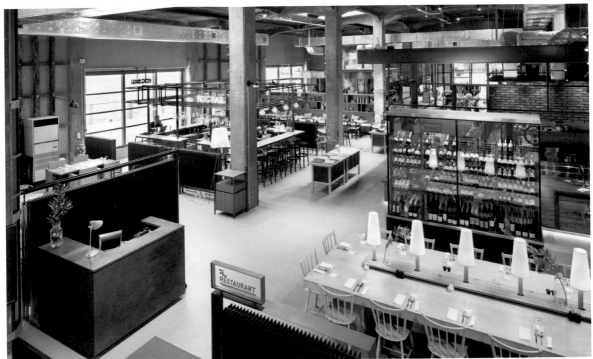

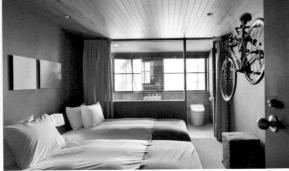

CL：ONOMICHI U2／廣島縣　AR：SUPPOSE DESIGN OFFICE　施工：大和建設　GD：10／UMA／design farm　P：矢野紀行　結構・設備：ARUP
植栽：庭譚　GIANT室內裝潢：undesign　專案協調：Office Ferrier KYT Partners（オフィスフェリエ KYT パートナーズ）　家具：E&Y

起參加了廣島縣主辦的倉庫更新活化競標案，並順利得標。

除了將舊倉庫的大門打開並裝上新的造型門框，外觀上並沒有再做太多其他的更動。室內裝潢上使用了許多木材，這種設計不禁令人聯想到附近的傳統民宅。

「我們曾猶豫，要如何在維持昔日倉庫感的同時增加現代性，以及如何將今昔的對比呈現出來。重點之一便是要表現出當地的特色。直接把這裡打造成另一個紐約是行不通的。在印度孟買的工作室就曾看過類似的做法，那時看到的例子對這次任務有不少幫助。不管是要以金屬打造還是以石工打造，或是在水泥中混入一點色彩，都得根據當地的風土條件選用適當的方法。」

SUPPOSE 的另一個關鍵字，就是在他們一般住宅的設計中也很注重空間開放性。他們設計的室內不會有嚴謹的隔間，每個空間都會和緩地連結。

「我們持續在思考關於『圍籬』這個概念。室內與室外，室內設計與建築，時尚產業與餐飲產業等等，這些分類之間似乎存在著不必要的圍籬。在『ONOMICHI U2』這個案子裡，我們的目標便是消除圍籬這道阻礙。我們在倉庫的正中央設計一條通道，以消除室內與室外的區隔。」

他們也指出，現代建築有太多關於建物用途的規範。

「日本以前的『家屋』，同一個空間在不同的時間裡會有不同的使用用途。現在則為了追求效率與合理性，空間的設計都變得單一無趣。我們只是希望能找回日本建築昔日的美好。」

SUPPOSE 在「ONOMICHI U2」中對於本來不需要操心的平面設計也有所琢磨。從菜單設計到藝術品的挑選，都特地使用了由傳統材料製作出的原創產品。創立公司早期、來自他們高中同學的住宅委託案，也曾指定要做成「校倉造木屋」的風格，但他想，「也不

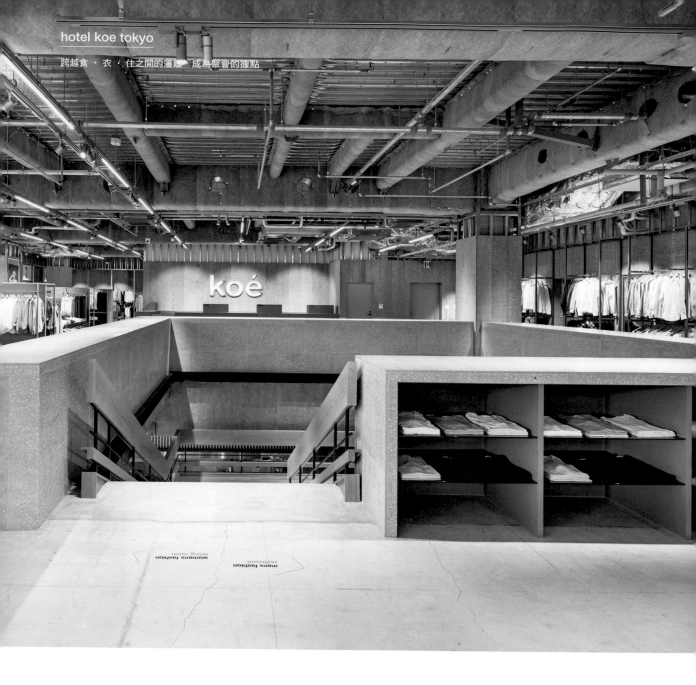

一定非得做成校倉造的模樣不可，只要是間有趣的住家也行」，就這樣他們完成了 SUPPOSE 最好的住宅設計案。他們常像這樣回過頭去向客戶重新提案。

「我們這麼做的動機是想探究本質，想將事物原本的價值向上昇華。我們想證明像是傾斜的住宅用地，以及通常會被當成缺點的預算限制，根據不同的做法也可以變成是很有價值的條件。」

設計出讓自己也想進去逛逛的興奮感

他們在澀谷 PARCO part 2 舊址上新建的「hotel koe tokyo」，是來自服飾企業的委託案。客戶的條件是要在建物裡設置旗下品牌的服飾店。

「在現代透過網路電商購買衣服是很普及的行為。此時，為何還有需要去實體商店買衣服，這是值得讓人思考的一點。」

SUPPOSE 不管是在「ONOMICHI U2」或是其他的設計案裡，都是秉持著「單純地想做出自己也會想去的場所」這一信念。

「我們自己想去的話其他人也會想去，這樣的地方得是很活躍的，必須要將顧客想要的放在優先考量。」

要在「hotel koe tokyo」加入自己也會想去的這個要素，便是旅館的其中一部分。

「說到旅館，就是綜合了就寢、用餐及日常活動等功能，但卻又瀰漫著一股非日常氛圍的一個空間。這一點相當有趣。」

因此這是個以旅館為基礎概念設計出的綜合設施。室內設有大樓梯與在其下方的小廣場，可用來舉辦活動。他們說這是因為「澀谷是一個音樂文化很盛行的城市」。一旁還有非房客也可前往消費的咖啡館。雖然服飾店裡的商品風格偏向休閒款服飾，目標客群為年輕

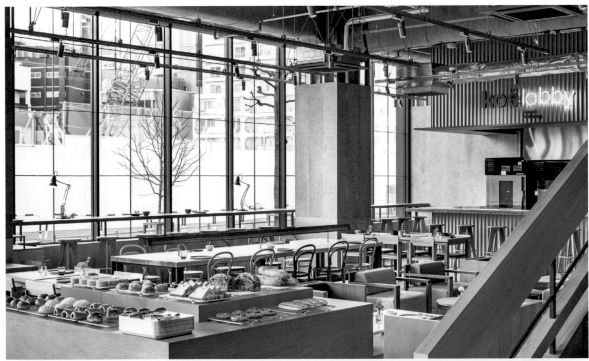

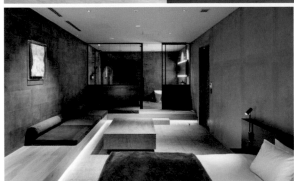
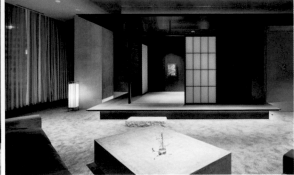

CL：STRIPE int'l（ストライプインターナショナル）　AR：SUPPOSE DESIGN OFFICE　施工：乃村工藝社／清水建設　AD：川上SHUN＆artless Inc.（川上シュン＆artless Inc.）
照明規劃：ModuleX（モデュレックス）　P：Kenta Hasegawa　3樓走廊數位藝術：PARTY NEW YORK　客房內藝術：Nerhol
設備設計：島津設計　指標：artless Inc.　盥洗備品選物：GEORGE CREATIVE COMPANY（ジョージクリエイティブカンパニー）

人，但旅館內也有高價位的房型。「雖說隨著種族、性別、收入的不同，習慣去的消費場所也不一樣，但若是將不同種類客群的商店組合在一起會很有意思，畢竟商店種類過於均值的話也沒辦法帶給消費者夢想。」

SUPPOSE 正在自己的故鄉廣島蓋旅館。設計方面當然不用說，就連經營他們也打算自己來。

「廣島雖然有不少來自外縣市及海外的觀光客，但卻少有優秀的旅館。再說我們開始經營旅館的話，除了建築本身及室內設計可以納入我們的作品集裡，就連這間旅館內的咖啡館、布料使用、音樂也都是自己打理的話，也能一併豐富我們的履歷。一般來說在將成品呈現給客戶後就沒設計產業的事了，但參與營運也能讓我們有所成長，也將能夠向未來的客戶提出全新樣貌的提案。」

談到這裡，話題終於可以回到一開始的「設有廚房的設計事務所」。

SUPPOSE 的東京事務所設有一間「社食堂」。這間食堂的核心概念是「社員的食堂＋社會的食堂＝社食堂」，這裡不僅可以為 SUPPOSE 的員工提供伙食，一般人也可將這裡當成普通的咖啡館進來消費。主要的菜單是以豬肉或魚肉為主菜的定食，餐點的主題是「媽媽的手作料理」。

「『設計』不就是從設計者的細胞裡長出來的成品嗎，既然如此，設計師不能每天都吃超商便當。我們要成為一間能夠讓大家一起用餐的公司。當然，經營食堂和經營旅館一樣，可以讓我們在管理方面有所成長。」

積極行動，做好工作

廣島事務所大約每個月會召開一次名為「THINK」的討論會談，這

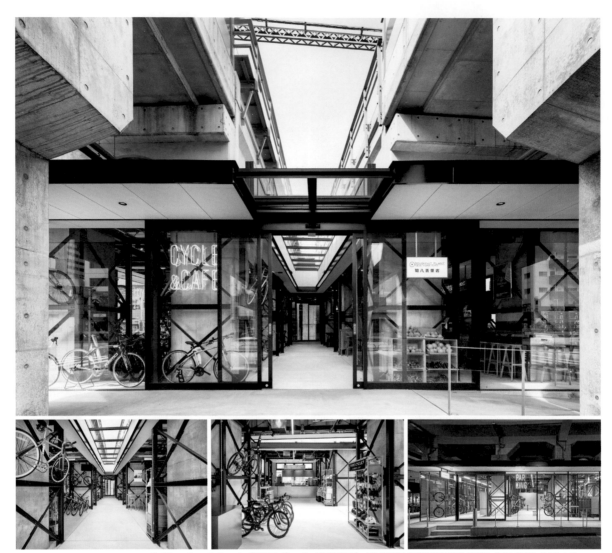

CL：Nippon Computer Dynamics（日本コンピュータ・ダイナミクス）　AR, AD, GD：SUPPOSE DESIGN OFFICE　施工：丹青社　P：Kenta Hasegawa

個習慣據說已經持續了八年。谷尻等人會從自己認識的人當中，邀請「因為他很優秀，進而成為朋友」的人來進行對談。目前除了邀請過設計師、建築家，還有攝影家石川直樹、運動員為末大、搞笑藝人組合「金剛」的西野亮廣、時尚設計師三原康裕、編劇小山薰堂等知名公眾人物也曾蒞臨參與。

「身為設計事務所的負責人，我們會遇見各式各樣的人、和他們產生許多有趣的對談，但同時公司的員工都忙著工作。因此我們覺得若也能讓員工一起聽聽這些人的談話，藉此有所啟發的話就好了。」從大眾媒體上所看到的公眾人物的表面，和實際與他們交往後認識到的真正個性，一定會有所落差。「不要帶著有色眼鏡去看公眾人物，我們覺得這對執行專案來說也是很重要的一環訓練。」

SUPPOSE甚至進一步拓展了「絕景不動產」與「21世紀工務店」這兩個全新的事業。「絕景不動產」這間不動產公司，專門處理像是傾斜地這種儘管處理起來很費工但其實相當具有價值的建築用地。

「一般的不動產公司一定專挑朝南、形狀四四方方的這種土地，但站在設計的角度來看，建築用地的價值是有改變的可能。我們不僅只負責處理建物本身，也打算藉由建築改造景觀。這麼做才能為社會創造出美好的風景。」

相較於擅於避免麻煩的建設公司，「21世紀工務店」卻是以增加「能自己處理的事項」為宗旨的一間建設公司。

「通常大家會想出一些說詞，諸如『因為有某某理由所以辦不到』、『因為情況是這樣所以做不到』、『抱歉沒辦法』等等對吧。我們偏愛反其道而行，想辦法增加我們能夠『做得到』的項目。『絕景不動產』和『21世紀工務店』都是為了這樣的目標而創設的公司。」

他們在廣島的尾道完成了「ONOMICHI U2」這個案子之後，大家都感到「來到這裡的年輕人變多了」。這個結果也是屬於他們想做的

社食堂

與員工進行交流的食堂

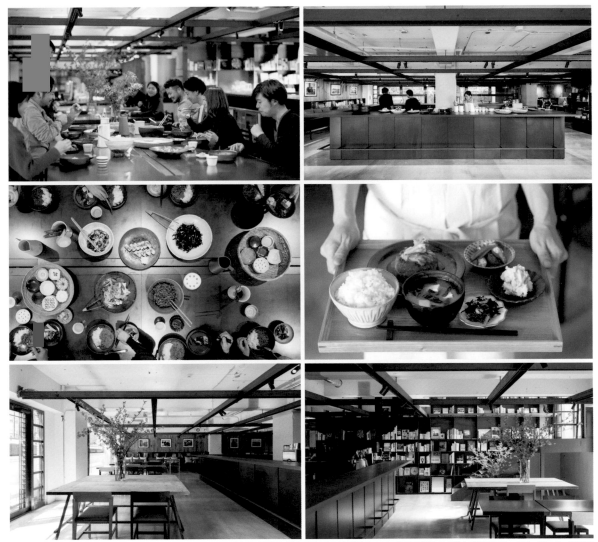

AD：SUPPOSE DESIGN OFFICE　施工：賀茂CRAFT（賀茂クラフト）／ISHIMARU（イシマル）／SET UP（セットアップ）　P：伊藤徹也

「美好風景」之一。包含上述他們所做的努力，SUPPOSE 究竟為何要這麼積極地從事這些設計事務所既有業務以外的工作呢？

「我們不光只想滿足自己，還想做些有意義的事，如此一來才能更靠近本質。一般來說有客戶委託業務才會有『設計』的產生，但我們想改變這種單向的工作型態，想要針對有趣的場所自主提案。」

同時 SUPPOSE 也在努力讓自己成為「有趣的場所」。他們增加了帶薪休假的天數，並建立 SUPPOSE 獨有的「社規」。

「有些由知名建築家領軍的設計事務所，工作內容雖然很有趣，但是完全沒有休假制度。這是一件很奇怪的事。我認為創作與經濟效能這兩件事是可以兼容的，休假制度也得配合一般規定才行，但是休假時可能也想繼續做設計工作。在 SUPPOSE 裡若是有人特立獨行，可能會被他人提醒『小心點，因為你這麼做而可能要制定新的規矩』。但制定規矩的話，反而會有綁手綁腳的感覺，甚至會有人認為『只要有守規矩就好，其他都不用管』。」

谷尻拿出了目前仍在規劃中的「社規」提案，裡面內容大概是：「以創新為目標──能夠持續創新是因為有傳統在前方領航」、「別害怕，擁抱問題──創造出新的價值觀時，新的問題也會隨之誕生」、「自己做得到的事自己創造──斷定自己辦不到，是因為被既有價值觀綁住了。」。

谷尻與吉田的工作方式與理念確實與眾不同，但聽完他們的一番說明，又會覺得這些堅持其實都是基本的本分。正是像他們這樣的人，才能引領出一個價值觀開始轉變的時代。

目錄 _INDEX

特輯：SUPPOSE DESIGN OFFICE，建築界新浪潮

AIDA ATELIER アイダアトリエ｜會田友朗（会田友朗）

建築家，生於東京都。1998年畢業於東京工業大學。2003年哈佛大學建築系碩士課程修畢。2009年成立AIDA ATELIER。曾獲Good Design Award、JCD Design Award銀獎、Asia Pacific Design Awards銀獎、入選World Festival of Interiors等多項大獎。

UNPLAN Kagurazaka

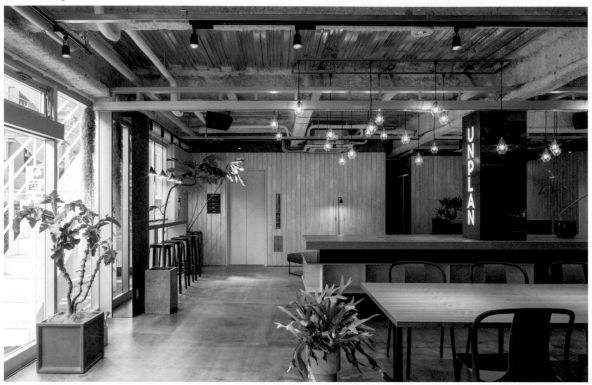

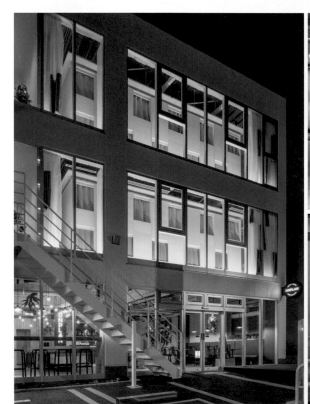

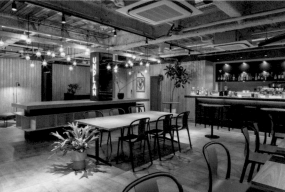

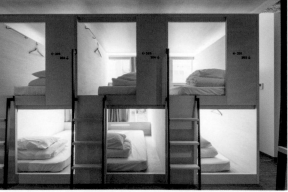

背包客旅館／咖啡館｜CL：FIKA　AR：會田友朗（AIDA ATELIER）　施工：BENEFIT LINE（ベネフィットライン）　GD：阿部浩二（INSENSE）
P：野秋達也　照明規劃：岡安泉照明設計事務所　窗簾：安東陽子design（安東陽子デザイン）　床具製作：aoki家具atelier（アオキ家具アトリエ）

〒162-0817 東京都新宿区赤城元町 3 - 3
Tel. 03-6265-9905
Fax. 03-6265-9910
info@aidaa.jp
http://aidaa.jp/

☑ Shop　☑ Public　☐ Furniture　☐ Event

☐ Office　☑ Interior　☐ Graphic　☐ Product

☑ House　☐ Other

Hotel ICHINICHI

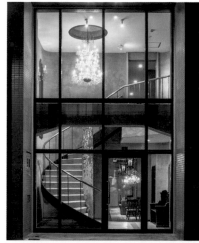 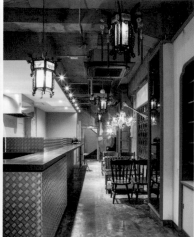

背包客旅館／咖啡館｜CL：The Boundary　AR：會田友朗（AIDA ATELIER）　施工：SanEsu建設（サンエス建設）　GD：吉柴宏美　P：野秋達也

Mall Market

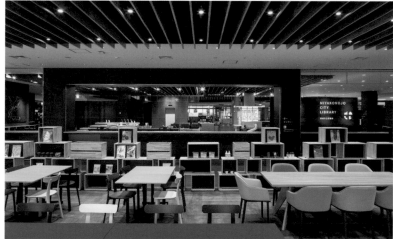 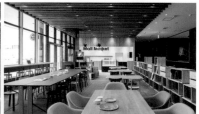 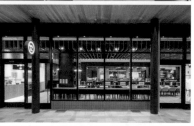

咖啡館｜CL：都城市　AR：益田大輔（益田設計事務所）　施工：丸宮・藤誠・清永建案聯合承攬公司　ID：會田友朗（AIDA ATELIER）　GD：井口仁長
P：野秋達也　DR：森田秀之（manabinotane〔マナビノタネ〕）　家具製作・施工：KOKUYO MARKETING（コクヨマーケティング）／金剛／都城家具工業會

Double Maison

 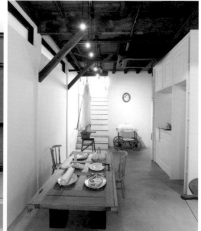

商店｜CL：YAMATO（やまと）　AR：會田友朗（AIDA ATELIER）　施工：Edge Techno（エッジ・テクノ）
DR：大森伃佑子　I：塩川IZUMI（塩川いづみ）　DF：黒田益朗（kuroda design〔クロダデザイン〕）

15

AIDAHO アイダホ｜長沼和宏／澤田 淳

AIDAHO是一家專注於思考並創造「間隙」的設計事務所。他們認為，把視線稍微從既有的東西上移開，將焦點放在事物的間隙上，或許就能顛覆原有價值觀，創造出前所未見的嶄新價值。

WOODWORK Welcome COFFEE

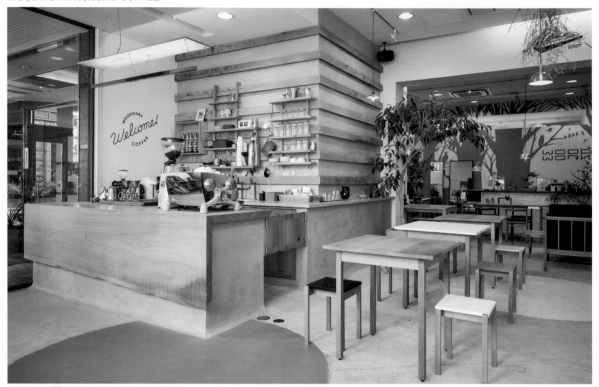

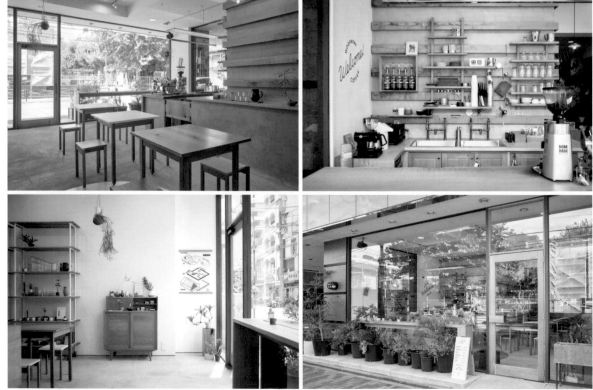

咖啡館｜CL：WOODWORK　AR：AIDAHO　施工：WOODWORK／TAKEN　GD：兩見英世（兩見英世）　P：本多康司

〒152-0011 東京都目黒区原町1-19-15
Tel. 03-6712-2919
Fax. 03-6712-2917
info@aidaho.jp
http://www.aidaho.jp

☑ Shop ☑ Public ☑ Furniture ☑ Event

☑ Office ☑ Interior ☑ Graphic ☑ Product

☑ House ☐ Other

CAFÉ-CRAFTSMAN BASE

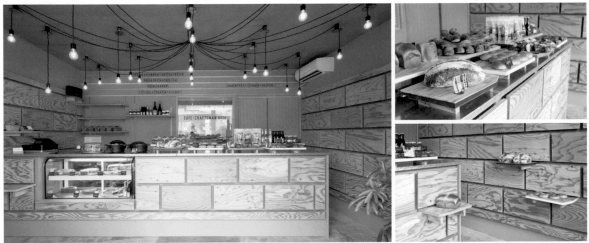

麺包店 | CL：CAFÉ-CRAFTSMAN BASE　AR, ID：AIDAHO　施工：WOODWORK／TAKEN　P：本多康司

BlancPa GINZA Medical Dental Clinic

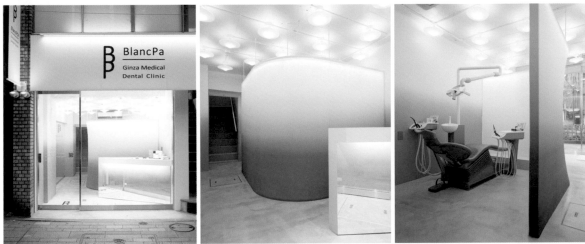

牙科診所 | CL：BlancPa GINZA Medical Dental Clinic　AR, ID：AIDAHO　施工：横濱建創（横浜建創）　P：本多康司

丸山藥局

處方藥局 | CL：丸山藥局　AR：AIDAHO　施工：太耀Renovation（太耀リノベーション）　GD：KARAPPO Inc.　P：太田拓實（太田拓実）

蘆澤啓治建築設計事務所／芦沢啓治建築設計事務所
KEIJI ASHIZAWA DESIGN｜蘆澤啓治（芦沢啓治）

蘆澤啓治1996年畢業於橫濱國立大學建築系。曾於architecture WORKSHOP、super robot家具製作公司任職，2005年創設同名建築設計事務所。蘆澤啓治以「誠實設計」為座右銘，與IKEA等國際家具品牌及日本家電製造商合作，並參與國內外的設計案與研討會。2011年起任職石卷工房總監。

PAPABUBBLE

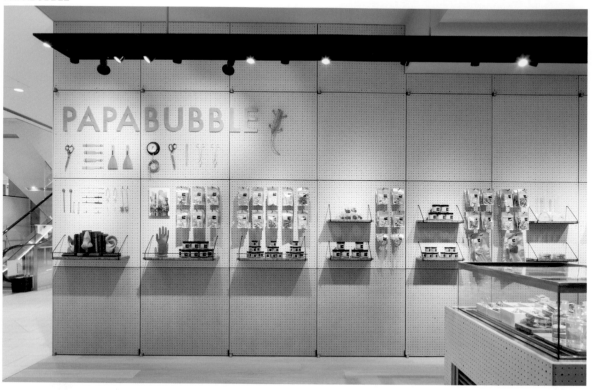

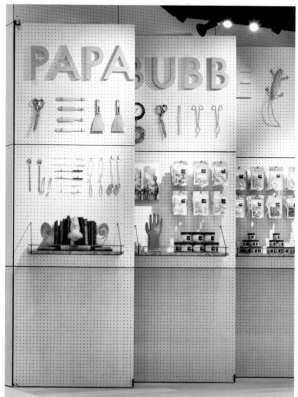

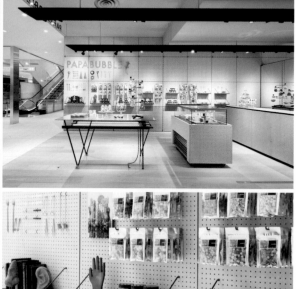

零售店｜CL：PAPABUBBLE　AR：蘆澤啓治　施工：&S co., ltd（アンドエス）　P：太田拓實（太田拓実）

18

〒112-0002 東京都文京区小石川2-17-15 1F
Tel. 03-5689-5597
Fax. 03-5689-5598
info@keijidesign.com
http://www.keijidesign.com

☑ Shop ☑ Public ☑ Furniture ☐ Event

☑ Office ☑ Interior ☐ Graphic ☐ Product

☑ House ☐ Other

石巻工房

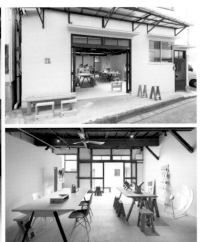

家具製造商 | CL：石巻工房　AR：蘆澤啓治　P：太田拓實

CITRON

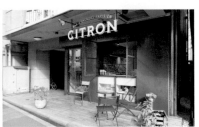

餐飲店 | CL：CITRON　AR：蘆澤啓治　施工：TANK　P：太田拓實

東北Standard（東北スタンダード）

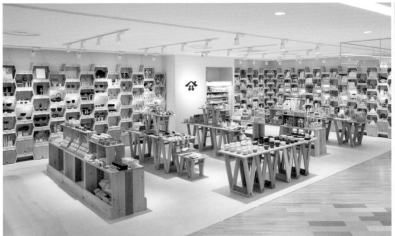

零售店 | CL：東北Standard　AR：蘆澤啓治 / deLINIUM arquitectes　施工：石巻工房　P：太田拓實

upsetters architects アップセッターズ アーキテクツ｜岡部修三

以「為新時代設想的環境」為目標，upsetters architects致力於建築式思考的環境設計，以及平衡理想與商機的策略設計。曾獲JCD Design Award金獎、Good Design Award、iF Design Award等眾多獎項。2018年發行作品集《upsetters architects 2004-2014, 15, 16, 17》。

Tsutsujido

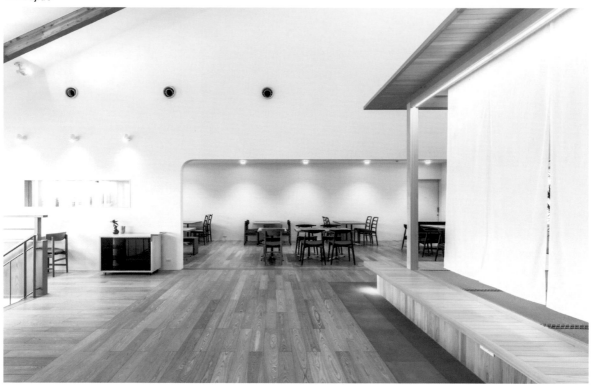

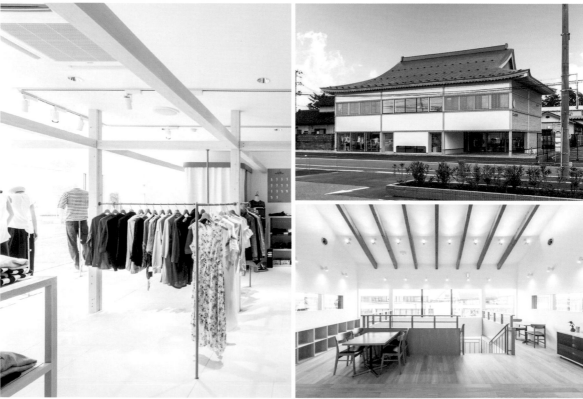

綜合設施｜CL：TAFFY Corporation（タフィーコーポレーション）　AR, ID：岡部修三／益留亞彌（益留亜弥）／上川聰（上川聡）　施工：小田島工務店　P：若林雄介　結構設計：安藤耕作　家具製作：Yet

〒151-0051 東京都渋谷区千駄ヶ谷3-54-4, 2F
Tel. 03-5775-5775
Fax. 03-5775-5776
info@upsetters.jp
www.upsetters.jp

☑ Shop ☑ Public ☐ Furniture ☐ Event

☑ Office ☑ Interior ☐ Graphic ☑ Product

☑ House ☐ Other

PELLICO Tokyo Midtown Hibiya

商店｜CL：AMAN（アマン） ID：岡部修三／日野達真／上川 聰 施工：DEMAIN INC.（ディメイン） P：Kenta Hasegawa

ASTILE house

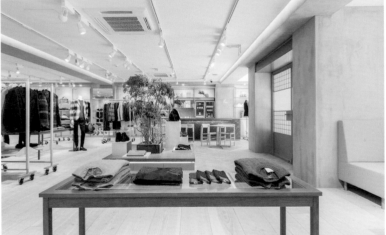

商店｜CL：AMAN（アマン） ID：岡部修三／進藤耕也／上川 聰 施工：ISHIMARU（イシマル） GD：杉 怜 P：若林雄介

10 FACTORY

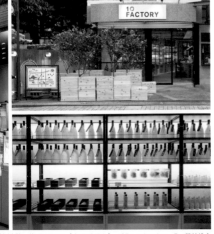

商店／餐飲店｜CL：eight one（エイトワン） ID：岡部修三／益留亞彌／上川 聰 施工：TRIAL（トライアル） GD：artless Inc. P：若林雄介
器物製作：ISHIMARU 植栽監修：川原伸晃

佛願忠洋1982年生於大阪府。2008年至2011年任職於佐藤重德建築設計事務所。2011年至2015年任職於graf。2015年創設ABOUT。

BAKERY BAKE

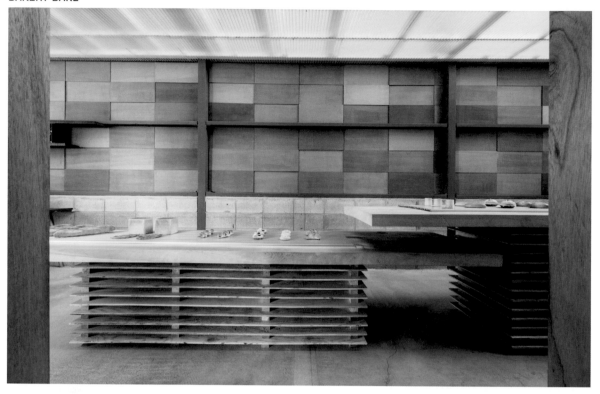

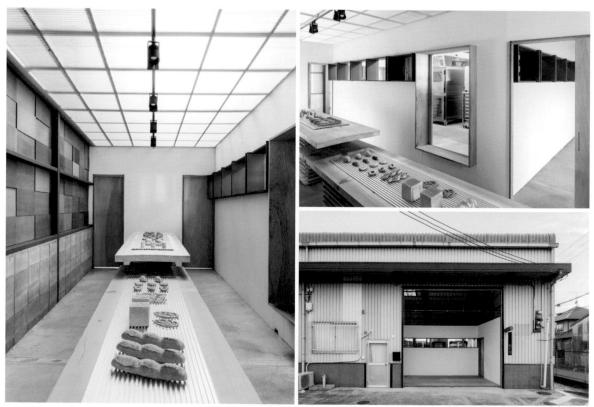

麵包店｜CL：BAKERY BAKE　AR, ID：佛願忠洋　施工：田中工務店　AD, GD：井上麻那巳　P：增田好郎（增田好郎）　DF：graf

〒107-0062 東京都港区南青山4-7-17 1F
info@tuoba.jp
tuoba.jp

☑ Shop　　☑ Public　　☑ Furniture　　☐ Event

☑ Office　　☑ Interior　　☐ Graphic　　☐ Product

☑ House　　☐ Other

薫玉堂 丸之内（薫玉堂 丸の内）

傳統香舗 | CL：負野薫玉堂　AR, ID：佛願忠洋　施工：長谷川　P：太田拓實（太田拓実）　DF：ABOUT

近江手作日式蠟燭 大與（近江手造り和ろうしく 大與）

日式蠟燭店 | CL：大與　AR, ID：佛願忠洋　施工：市川工務店　P：太田拓實　DF：graf

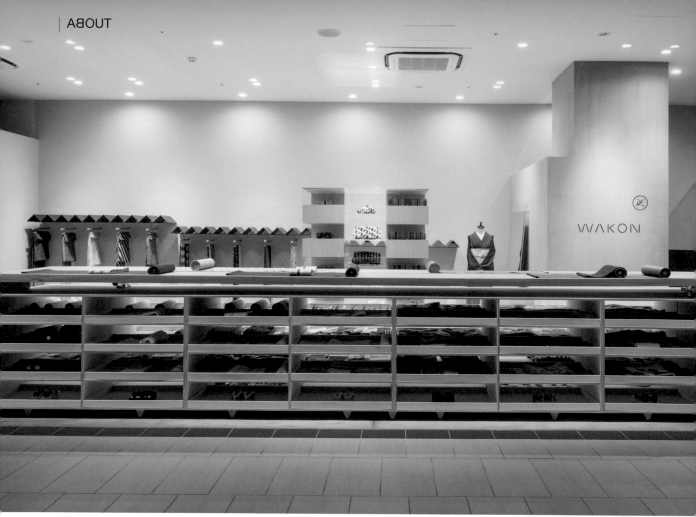

WAKON

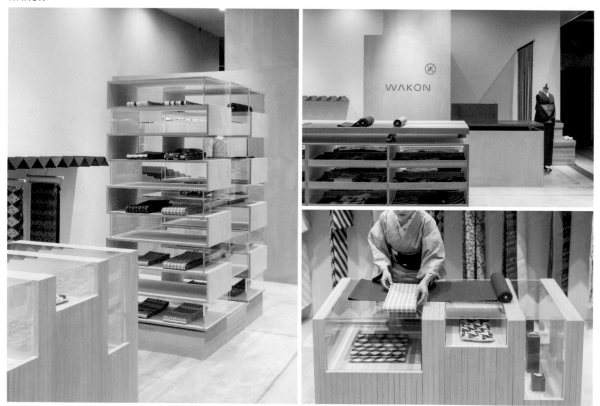

和服店｜CL：MISA和（みさ和）　AR, ID：佛願忠洋　施工：寺谷工務店（テラタニ工務店）　P：増田好郎　DF：ABOUT

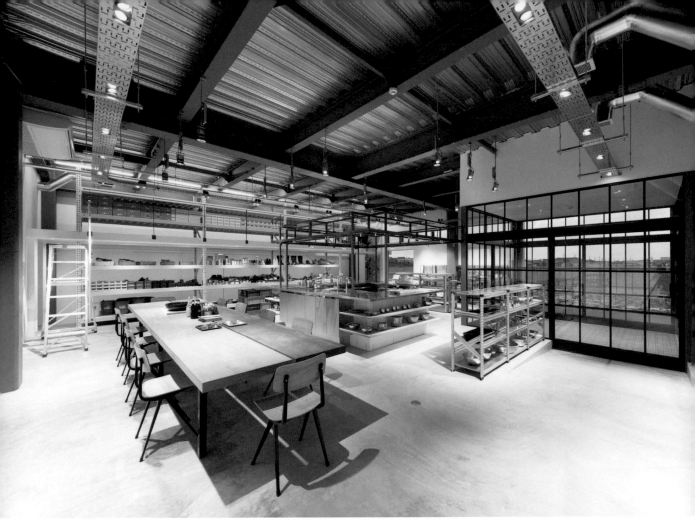

村之鍛冶屋（村の鍛冶屋）

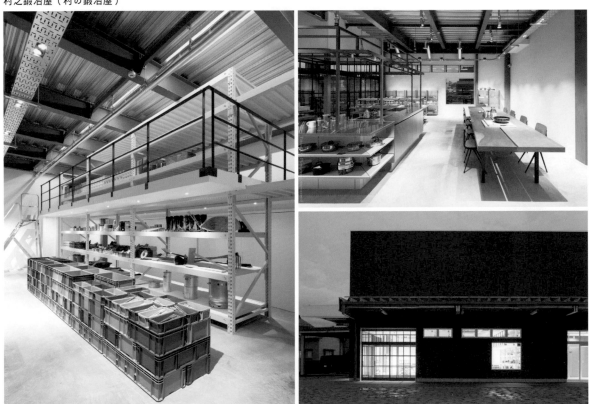

居家用品店｜CL：山谷產業　AR, ID：佛願忠洋　施工：新潟HIROTAKA設計事務所（新潟ヒロタカデザイン事務所）　P：太田拓實　DF：ABOUT　店舗風格指導：method

arbol アルボル｜堤 庸策

建築家，一級建築士。生於1979年，成長於德島縣。2009年成立建築設計事務所「arbol」。得獎經歷：日本商業環境設計協會設計大獎（JCD Design Award）金獎、Good Design Award、通過總務省主辦之公共設施Open Renovation Matching Competition選拔，以及American Archiecture Prize、German Design Award、大阪建築競賽渡邊節獎之鼓勵獎等多項大獎。

hanare

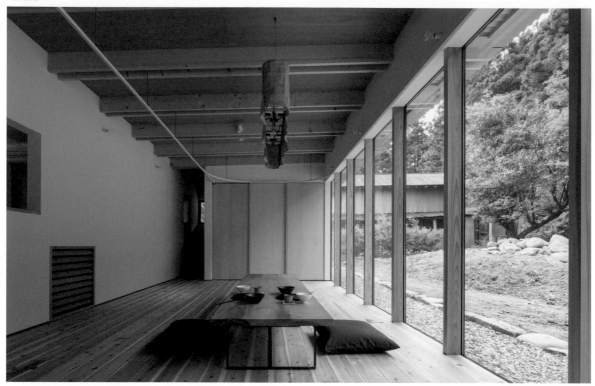

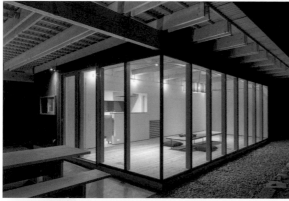

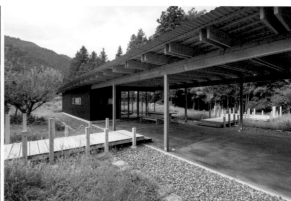

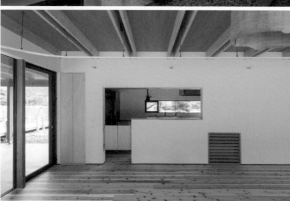

民宿｜CL：中野MINE子（中野みね子）　AR：arbol　施工：Archome（アークホーム）　GD：kinetoscape　P：下村康典
照明設計：Ljus　家具：飯沼克起家具製作所　黑皮鐵板職人：aizara　外構工程：planta

〒550-0005 大阪府大阪市西区西本町2-4-10 浪華ビル（浪華大樓）201
Tel. 06-6777-3961
Fax. 06-6567-8188
info@arbol-design.com
www.arbol-design.com

☑ Shop ☑ Public ☑ Furniture ☐ Event

☑ Office ☑ Interior ☐ Graphic ☐ Product

☑ House ☐ Other

三好麵包（三好パン）

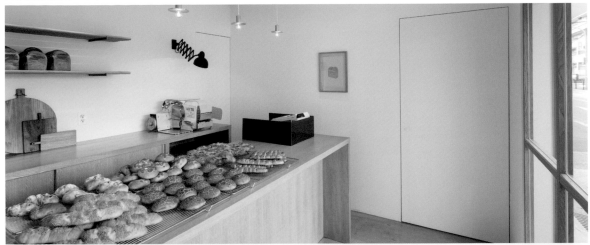

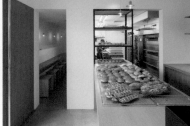

麵包店｜CL：三好麵包（三好パン）　AR：arbol　施工：TAJIMA創研（タジマ創研）　ID, GD：高橋真之（mtds）　P：下村康典

FOOD WORKER FUNAKI

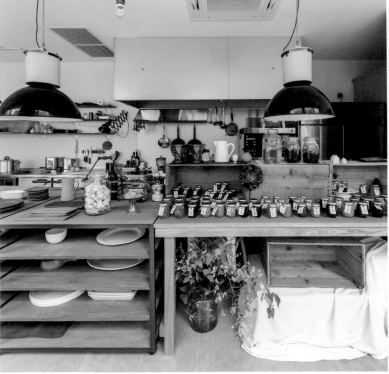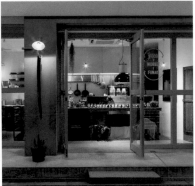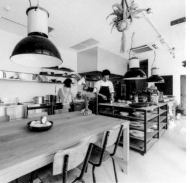

外帶餐飲店｜CL：FOOD WORKER FUNAKI　AR：arbol　施工：REAL WORKS（リアルワークス）　ID：高橋真之（mtds）　GD：前田健治（mem）　P：笹倉洋平

ELD INTERIOR PRODUCTS イールドインテリアプロダクツ

以創造出「可以一直持續愛用的嶄新日用品」為信念，ELD INTERIOR PRODUCTS透過職人們充滿感性的雙手，設計出能讓人自在使用的產品。他們的理想是製作出可以每天使用的「精緻手作工業製品」。

TCB Jeans

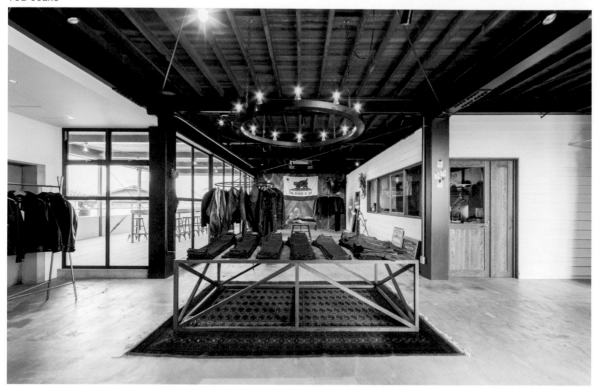

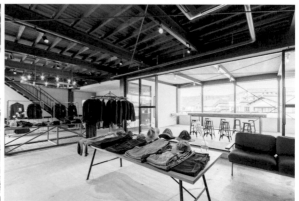

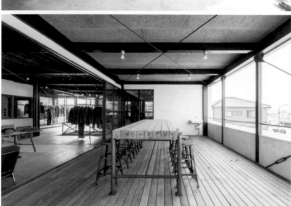

服飾店｜CL：TCB Jeans　AR, 施工, ID：ELD INTERIOR PRODUCTS　P：內田伸一郎

〒701-1145 岡山県岡山市北区横井上20-3
Tel. 086-259-1050
Fax. 086-259-1051
info@yield.jp
http://www.yield.jp/

☑ Shop ☑ Public ☑ Furniture ☑ Event
☑ Office ☑ Interior ☑ Graphic ☑ Product
☑ House ☑ Other （apparel）

THE COFFEE HOUSE

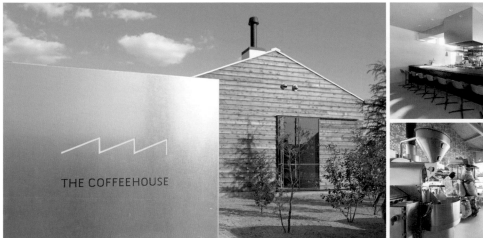
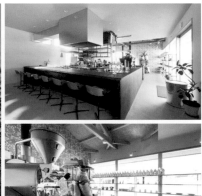

咖啡館｜CL：THE COFFEE HOUSE　AR, 施工, ID：ELD INTERIOR PRODUCTS　P：GREENFIELDGRAFIK INC.Masud

LOTUS

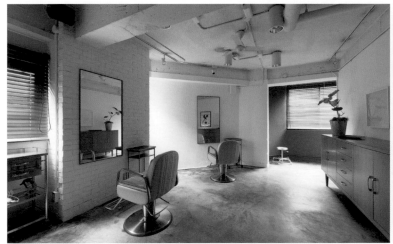

美髪沙籠｜CL：LOTUS　AR, 施工, ID：ELD INTERIOR PRODUCTS　P：內田伸一郎

HIRUZEN SHIOGAMA CAMPING VILLAGE（ひるぜん塩釜キャンピングヴィレッジ）

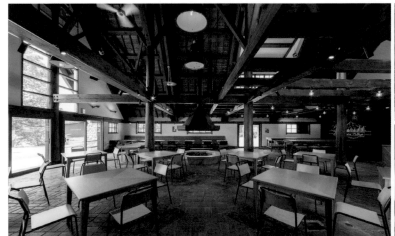

露營設施｜CL：HIRUZEN SHIOGAMA CAMPING VILLAGE　AR, 施工, ID：ELD INTERIOR PRODUCTS　P：內田伸一郎

IGARASHI DESIGN STUDIO イガラシデザインスダジオ｜五十嵐久枝

五十嵐久枝曾任職倉俁史朗的倉俁設計事務所，於1993年獨立創業。設計範疇以空間設計、室內裝潢、家具設計為主，並橫跨產品設計、兒童遊具等商品開發。持續擴展設計，透過「衣・食・住・育」等場所來探索空間的可能性。現為武藏野美術大學空間演出設計系教授。

HIDA Tokyo midtown

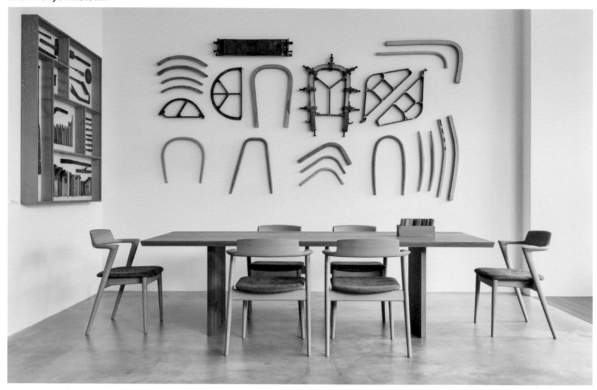

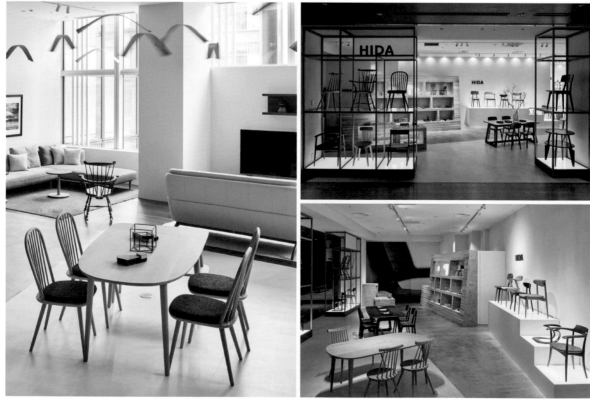

家具店｜CL：飛驒產業（飛驒產業）　施工：ISHIMARU（イシマル）　ID：五十嵐久枝／川村 伸／藤田 學（藤田 学〔IGARASHI DESIGN STUDIO〕）
AD, GD：Daikoku Design Insititute, the Nippon Design Center, inc.（日本デザインセンター 大黒デザイン研究室）　P：Nacasa & Partners Inc.（ナカサアンドパートナーズ）　照明規劃：K Light Studio

☑ Shop ☑ Public ☑ Furniture ☐ Event

☑ Office ☑ Interior ☐ Graphic ☑ Product

☐ House ☐ Other

SORAMISE（そらみせ）

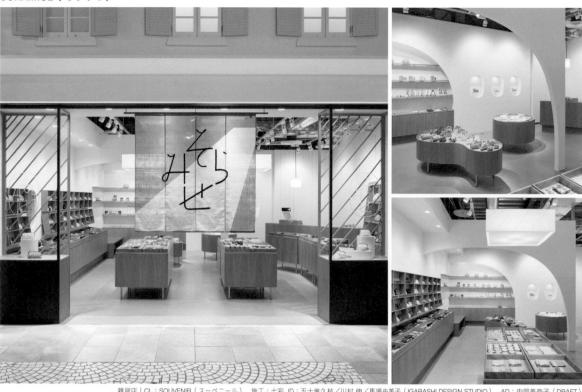

雑貨店｜CL：SOUVENIR（スーベニール）　施工：七彩　ID：五十嵐久枝／川村 伸／馬場由美子（IGARASHI DESIGN STUDIO）　AD：中岡美奈子（DRAFT）
GD：川上恵莉子（DRAFT）　P：SHIMPEI KAWAGUCHI　照明規劃：K Light Studio

SOGO横濱店 地下1樓 少淑女雑貨樓層（そごう横浜店 地下1階 婦人雑貨フロア）

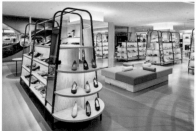 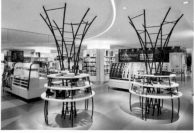 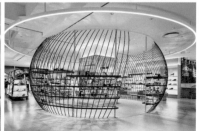

百貨公司｜CL：SOGO 西武　施工：ling Co.,Ltd（アイング）　ID：五十嵐久枝／川村 伸／遠藤 望（IGARASHI DESIGN STUDIO）　AD, GD：Hiromura Design Office（廣村デザイン事務所）
P：Nacasa & Partners Inc.　照明規劃：PARCO SPACE SYSTEMS（パルコスペースシステムズ）　協同設計：TONERICO:INC.（トネリコ）

31

一級建築士事務所 ageha.　ageha.│竹田和正／井口里美

竹田和正　1974年生於金澤市。
井口里美　1980年生於長野市。

彦三町藥局（ひこそまち藥局）

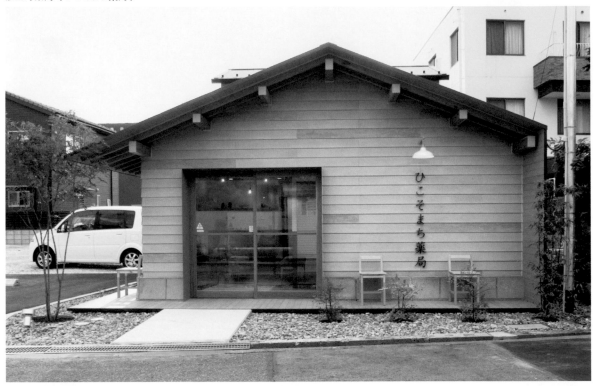

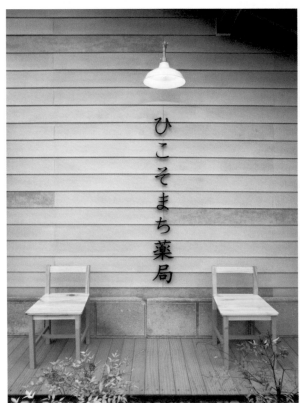

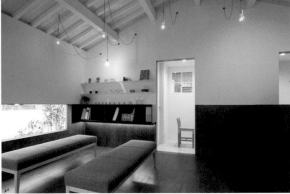

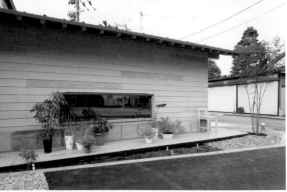

處方藥局│CL：Take Pharma（テイクファーマ）　AR：一級建築士事務所ageha.　施工：MIZUHO工業（みづほ工業）

〒153-0061 東京都目黒区中目黒5-1-21 ブルーハウス（Blue House）B号室
Tel. 03-5724-3981
info@agehaweb.net
https://www.agehaweb.net

☑ Shop　☑ Public　☑ Furniture　☐ Event

☑ Office　☑ Interior　☐ Graphic　☐ Product

☑ House　☐ Other

落語・小料理 YAKIMOCHI（やきもち）

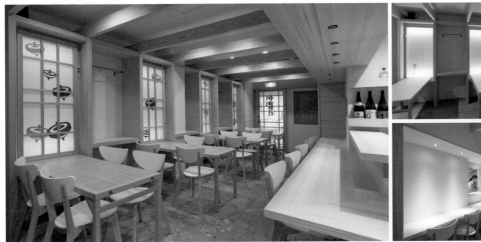
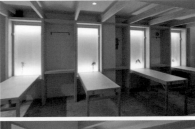
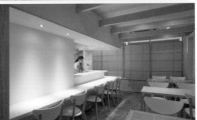

小居酒屋｜CL：中田志保　AR：一級建築士事務所ageha.　施工：SATOI設計工務（サトイ設計工務）　GD：moss design unit（モスデザインユニット）

KOBUTA社咖啡館（コブタ社喫茶室）

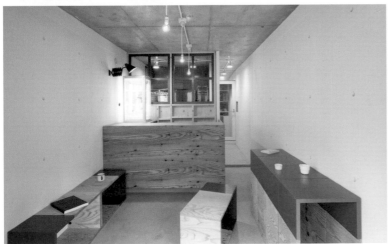

酥脆穀片専賣店與咖啡館｜CL：KOBUTA社　AR：一級建築士事務所ageha.　施工：HAYAMA建設（ハヤマ建設）

401

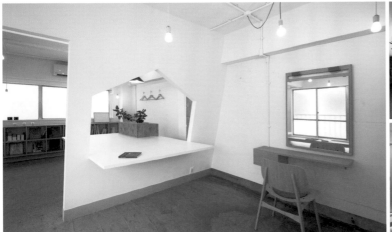
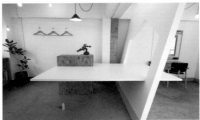
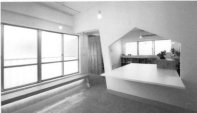

美髪沙龍｜CL：上野KOUICHI（上野コウイチ）　AR：一級建築士事務所ageha.　施工：HAYAMA建設

一級建築士事務所 koyori ／一級建築士事務所こより

koyori｜中村菜穗子（中村菜穂子）／中村昌彦

中村菜穗子　1984年生於京都府。曾任職於TOYO KITCHEN STYLE設計事務所，2010年創立koyori（事務所於2017年改名為「一級建築士事務所 koyori」）。
中村昌彦　1982年生於京都府。畢業於京都造形藝術大學環境設計系，京都公益織維大學工藝科學研究系博士前期課程修畢。曾任職ATELER-ASH設計事務所，於2013年加入koyori。

Pane Delicia 東大宮hareno terrace店（Pane Delicia 東大宮ハレノテラス店）

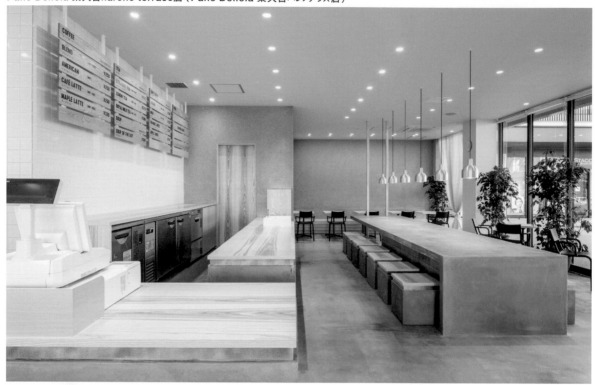

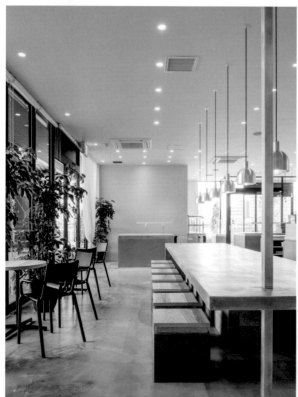

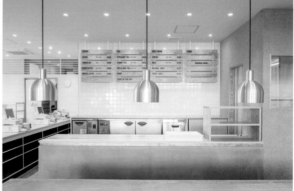

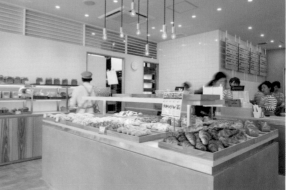

麵包店與咖啡館｜CL：群一麵包（グンイチパン）　AR：koyori　P：臼井淳一

〒604-0881 京都府京都市中京区坂本町686-2 マルタカビル（MARUTAKA大樓）4階
Tel. / Fax. 075-241-3783
info@koyori-n2.com
http://koyori-n2.com/

☑Shop　☑Public　☑Furniture　☑Event
☑Office　☑Interior　☐Graphic　☐Product
☑House　☑Other　（集合住宅 ・ 住宿設施）

JOURNAL STANDARD KYOTO 御倉町 & CAFE M

選物店與咖啡館｜CL：BAYCREW'S（ベイクルーズ）　AR：koyori　P：臼井淳一

La retta

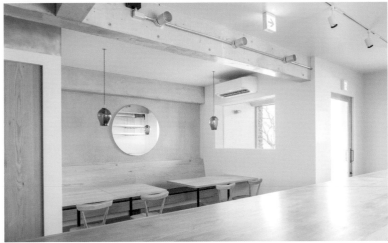

餐飲店｜CL：La retta　AR：koyori　P：臼井淳一

京都小慢

藝廊與茶室｜CL：小慢　AR：koyori　P：臼井淳一

ITO MASARU DESIGN PROJECT／SEI |伊藤 勝

以室內設計為工具，用前衛與獨特切點的手法，持續發明創新。「永遠將視線投向消費者」是伊藤追求的創作主題。經手的設計包含全世界的建築設計、商店及餐飲店的室內設計以及產品設計等多項領域。

WASH & FOLD 葉山店

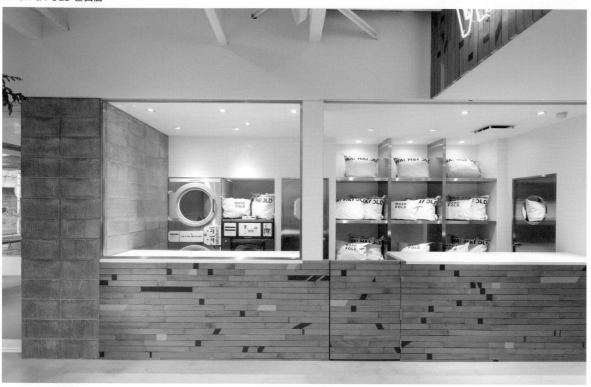

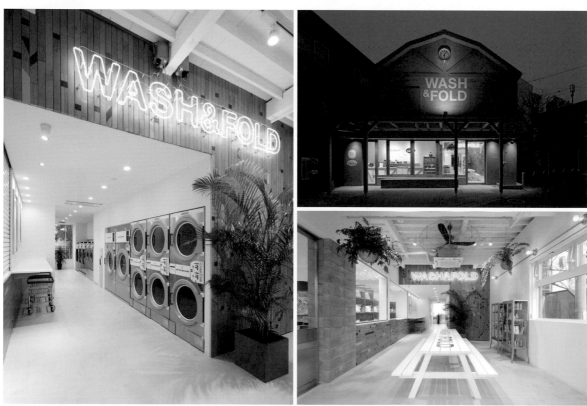

代客洗衣兼自助洗衣店 | CL：apish（アピッシュ）　施工：Pierrot design & work（ピエロ・デザイン＆ワークス）　ID：ITO MASARU DESIGN PROJECT／SEI　P：KOZO TAKAYAMA

36

☑ Shop ☐ Public ☐ Furniture ☐ Event
☑ Office ☑ Interior ☐ Graphic ☑ Product
☐ House ☑ Other

ISAMU KATAYAMA BACKLASH BEIJING

服飾店 | CL：BACKLASH　ID：ITO MASARU DESIGN PROJECT／SEI　P：Hubery

石川八郎治商店／K庵

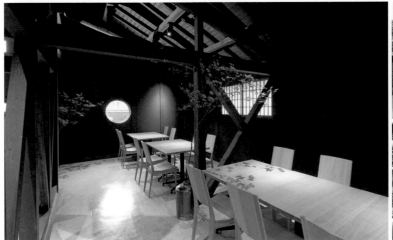

石川八郎治商店（商品店）／K庵（餐廳與咖啡館）| CL：九重味淋　施工：Bauhaus Maruei（バウハウス丸栄）
ID：ITO MASARU DESIGN PROJECT／SEI　AD：RICE 原神一　P：KOZO TAKAYAMA

YOKOHAMA VIVRE（横浜ビブレ）

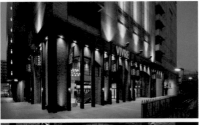
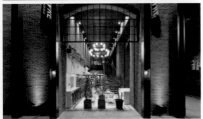

時尚購物中心 | CL：OPA　建築施工：沼田資源　室內裝潢施工：船場　ID：ITO MASARU DESIGN PROJECT／SEI　P：Nacasa & Partners Inc.（ナカサアンドパートナーズ）

井上貴詞建築設計事務所 takashi inoue architects｜井上貴詞

1980年生於山形縣。2005年東北大學工學研究所博士前期課程修畢。曾任職於本間利雄設計事務所＋地域環境計畫研究室，2014年創立井上貴詞建築設計事務所。現為設計團隊「LCS」的共同主理人，也是山形大學、東北藝術工科大學的兼任講師。

山形座 瀧波

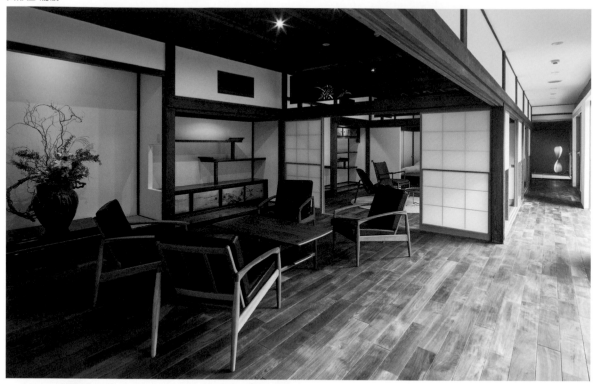

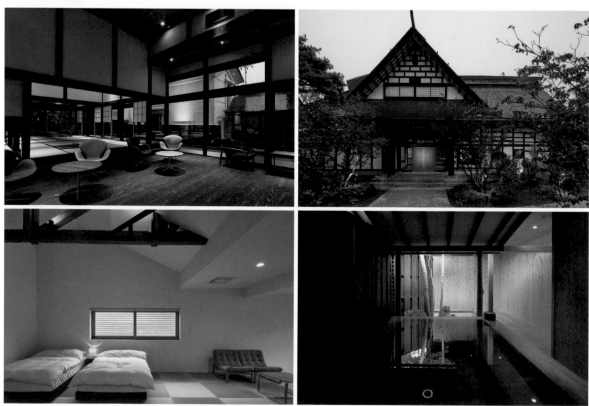

旅館｜CL：山形座 瀧波　CD：岩佐十良（自遊人）　AR：井上貴詞建築設計事務所　施工：ASAI（アサイ）／網代建設／吉田建設

〒990-0041 山形県山形市緑町4-3-5-2F
Tel. / Fax. 023-665-4865
info@takashiinoue.com
http://takashiinoue.com/

☑ Shop ☐ Public ☐ Furniture ☐ Event

☑ Office ☑ Interior ☐ Graphic ☐ Product

☑ House ☐ Other

& SLOW LIVING

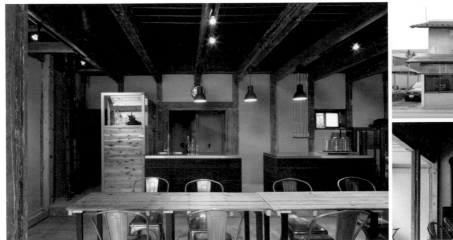

手作教室／工作室｜CL：個人　AR：井上貴詞建築設計事務所　施工：TOP ART SECTION（トップアートセクション）

kanmi

西式點心店｜CL：個人　AR：井上貴詞建築設計事務所　施工：加藤建築

月山山麓醸酒廠兼直營店（月山山麓のワイナリーショップ）

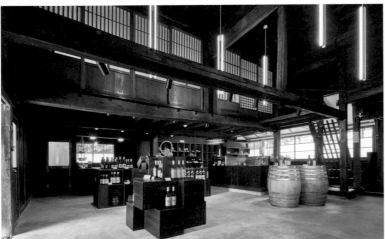

工廠直營店｜CL：虎屋西川工場　AR：井上貴詞建築設計事務所　施工：佐藤建設

YLANG YLANG イランイラン｜藤川祐二郎／金 瑛實（金 瑛实）

藤川祐二郎與金瑛實於2010年成立了YLANG YLANG。比起華麗的裝潢，他們更偏好致力於平易近人的空間設計，並均衡男女各自不同的感性，將其優雅並恰如其分地融入空間的細節之中。

Jirecafe（ジレカフェ）

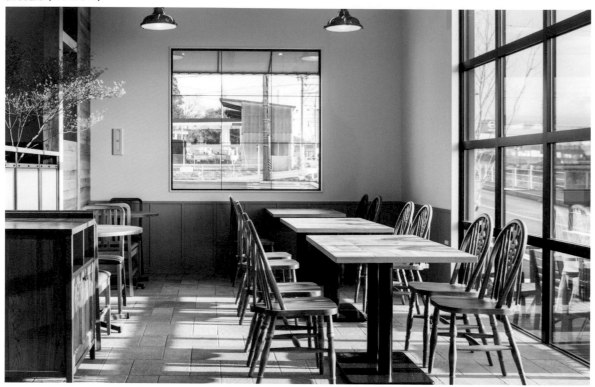

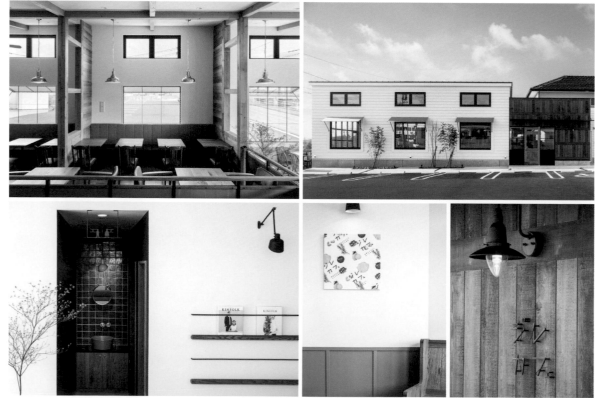

咖啡館｜CL：岡本家　AR, ID, AD：YLANG YLANG　AR：本多都市建築設計事務所　施工：太啓建設　GD：SHEEP DESIGN　P：Tomooki Kengaku

〒464-0075 愛知県名古屋市千種区内山2-5-15
Tel. 052-753-5293
info@ylang-ylang.org
http://ylang-ylang.org

☑ Shop　☑ Public　☑ Furniture　☐ Event
☑ Office　☑ Interior　☐ Graphic　☐ Product
☑ House　☐ Other

青藍 丸萬（丸万）

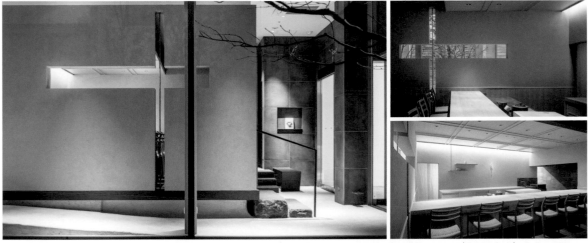

割烹料理店 | CL：青藍 丸萬　AD, ID：YLANG YLANG　施工：LIFE MIND（ライフマインド）　P：Tomooki Kengaku

LienLien

餐具與麵包店 | CL：柴山鐵工所（柴山鉄工所）　AD, ID：YLANG YLANG　施工：LIFE MIND　P：Tomooki Kengaku

una

美髮沙龍 | CL：una　AD, ID：YLANG YLANG　施工：LIFE MIND　P：Tomooki Kengaku

Infix Inc. インフィクス｜間宮吉彦

間宮吉彦為大阪藝術大學設計系教授，以及九州大學藝術工學院的講師。

東急PLAZA銀座 數寄屋茶房（東急プラザ銀座 数寄屋茶房）

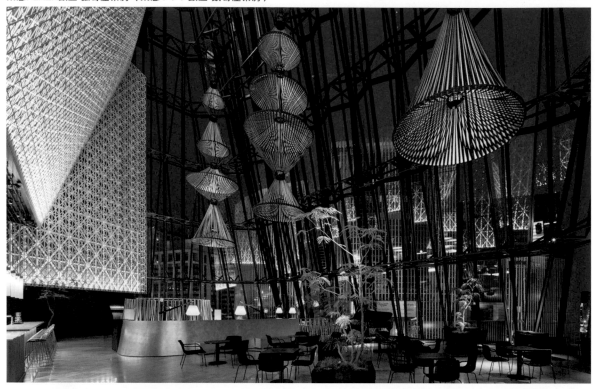

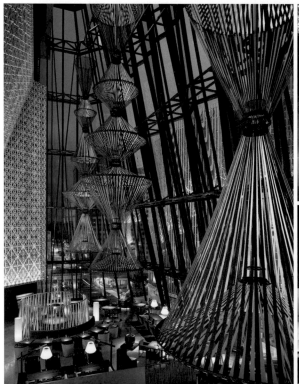

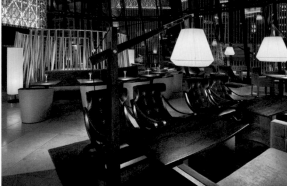

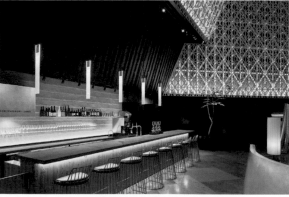

商業設施｜CL：東急不動產　AR：日建設計　施工：清水建設　ID：Infix Inc.　P：梅津 聰（梅津 聰〔Nacasa & Partners Inc.／ナカサアンドパートナーズ〕）

〒541-0041 大阪府大阪市中央区北浜2-1-14 KITAHAMA BOAT HOUSE 3F
Tel. 06-6203-1210
Fax. 06-6203-1220
info@infix-design.com
http://www.infix-design.com

☑ Shop ☑ Public ☐ Furniture ☐ Event

☐ Office ☑ Interior ☐ Graphic ☐ Product

☑ House ☐ Other

MASARI-GUSA (優り草)

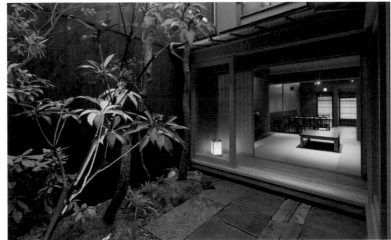

町屋旅館｜CL, ID：Infix Inc. 施工：SUMAKOU（住まい設計工房） AD：間宮吉彦 P：下村康典（下村写真事務所）

茶寮 Tsuboichi製茶本舗 淺草店（茶寮 つぼ市製茶本舗 浅草店）

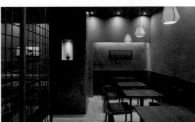
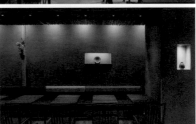

餐飲店｜CL：Tsuboichi製茶本舗 AR：竹中工務店 施工：安西工業 ID：Infix Inc. AD：間宮吉彦 P：下村康典（下村写真事務所）

GOZAN (五山)

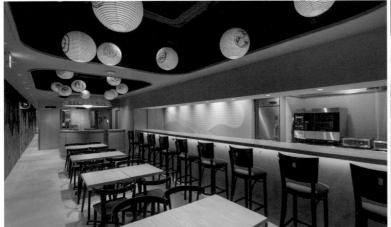
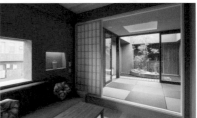
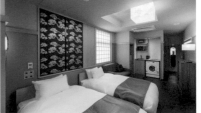

旅館｜CL：global L-Seed／AJ InterBridge Inc.（グローバル・エルシード／エイジェーインターブリッジ）
AR：建築再構企畫（建築再構企画） ID：Infix Inc. AD：間宮吉彦 P：下村康典（下村写真事務所）

AIRHOUSE エアーハウス｜桐山啓一

1978年生於岐阜縣。畢業於名城大學理工學院建築系。曾任職於向井建築事務所股份有限公司。
2009年創立AIRHOUSE。

NICORU + RAFUE

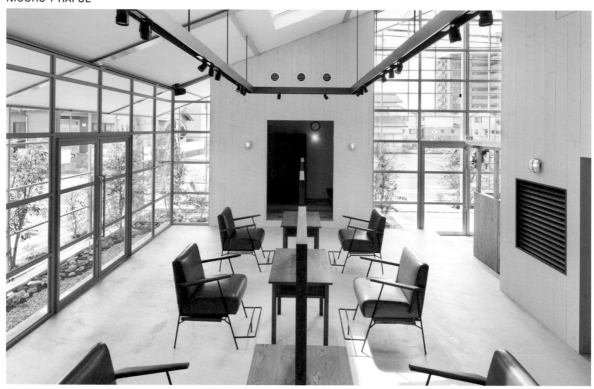

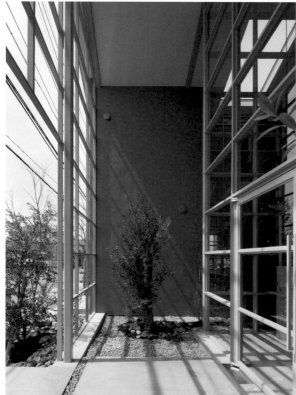

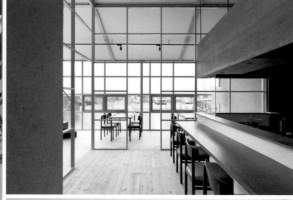

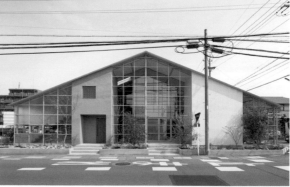

美容院+餐飲店｜CL：林 健次　AR：AIRHOUSE／桐山啓一　施工：澤崎建設　P：矢野紀行

〒461-0005 愛知県名古屋市東区東桜1-10-40 3F
Tel. 052-212-5108
info@airhouse.jp
www.airhouse.jp

☑ Shop ☑ Public ☑ Furniture ☐ Event

☑ Office ☑ Interior ☑ Graphic ☐ Product

☑ House ☐ Other

Tôt le Matin Boulangerie

麺包店 | CL：林AYUMI（林 あゆみ）　AR：AIRHOUSE／桐山啓一　施工：菊原　P：矢野紀行

BREAD TABLE

麺包店 | CL：河口AKARI（河口 あかり）　AR：AIRHOUSE／桐山啓一　施工：FREE建築　P：矢野紀行

FUNKY BUDDY

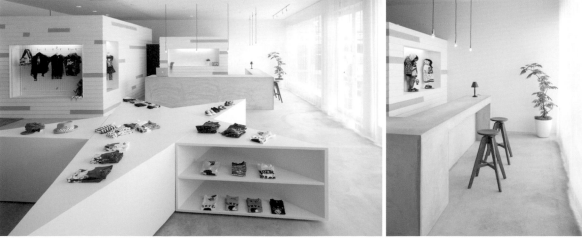

童装店 | CL：中嶋張之　AR：AIRHOUSE／桐山啓一　施工：FREE建築　P：矢野紀行

EIGHT DESIGN エイトデザイン

EIGHT DESIGN以「『享樂』的設計吧！」為座右銘，承接室內裝修、商業空間設計、辦公室設計等專案。
同時在「8JUKU」開設講座，傳授經營的基礎知識，並協助創業者經營出絕不失敗的店面。

SORA CAFE 名古屋商科大學

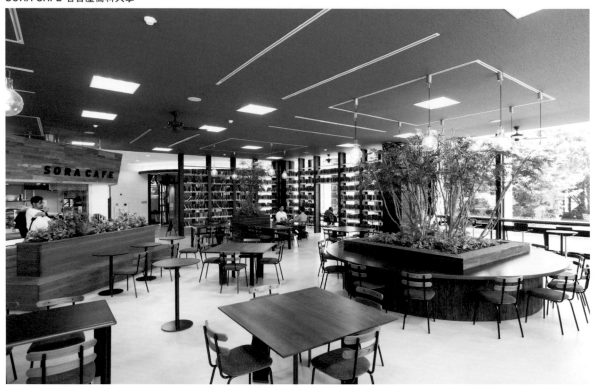

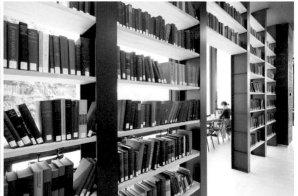

咖啡館｜CL：名古屋商科大學／kumekichi　AR, 施工, ID, AD, GD, P, DF：EIGHT DESIGN

〒466-0064 愛知県名古屋市昭和区鶴舞2-16-5 EIGHT BUILDING 3F
Tel. 052-883-8748
info@eightdesign.jp
https://eightdesign.co.jp

☑ Shop ☑ Public ☑ Furniture ☑ Event
☑ Office ☑ Interior ☑ Graphic ☑ Product
☑ House ☑ Other

FOOD CAMP

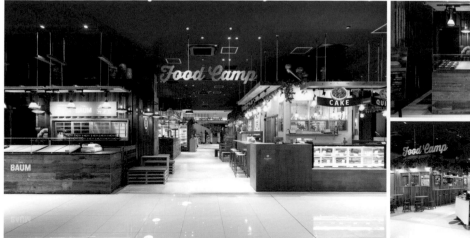

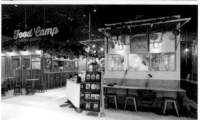

美食街｜CL：SEVEN＆i HLDGS（セブン＆アイ・ホールディングス）　AR, 施工, ID, AD, GD, P, DF：EIGHT DESIGN

the BRIDGE

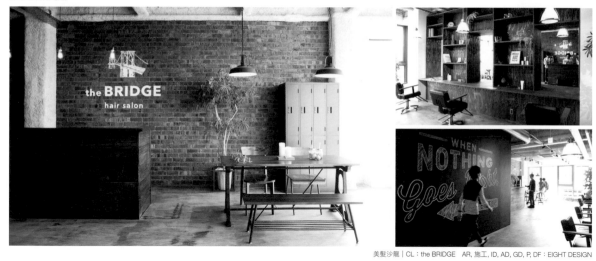

美髪沙龍｜CL：the BRIDGE　AR, 施工, ID, AD, GD, P, DF：EIGHT DESIGN

BIWAKO DAUGHTERS

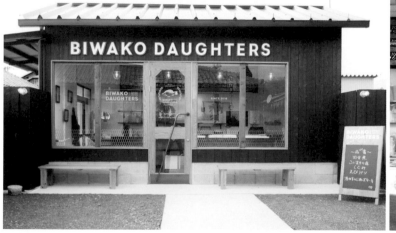

佃煮専賣店｜CL：BOATYARD FRONTLINE　AR, 施工, ID, AD, GD, P, DF：EIGHT DESIGN

MMA Inc. │工藤桃子

工藤桃子出生於東京，成長於瑞士。2006年畢業於多摩美術大學環境設計系。2007年至2011年任職於松田平田設計。2013年於工學院大學藤森研究室修畢碩士課程後，至2015年均為設計團隊DAIKEI MILLS的一員。2015年成立建築事務所MOMOKO KUDO ARCHITECTS，2018年將事務所改名為MMA Inc.。

REVIVE KITCHEN THREE HIBIYA

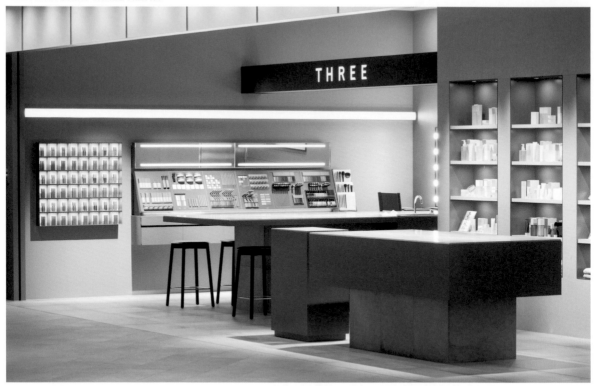

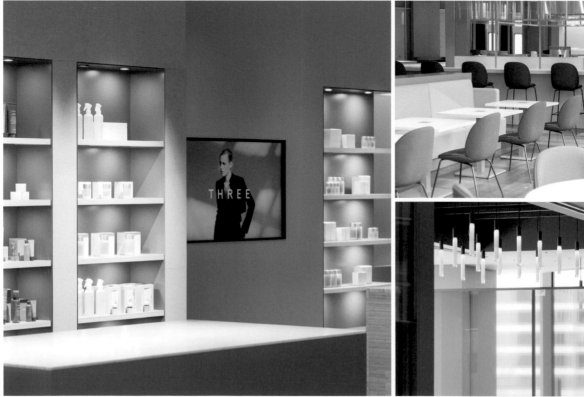

商店／餐飲店｜CL：ACRO股份有限公司／WELCOME Co., Ltd.（アクロ／ウェルカム）　施工：D.BRAIN CO.,LTD.（ディー・ブレーン）
ID：MMA Inc.　P：牧口英樹　照明設計：NEW LIGHT POTTERY　照明規劃：ModuleX（モデュレックス）

☑ Shop ☑ Public ☐ Furniture ☐ Event

☑ Office ☑ Interior ☐ Graphic ☐ Product

☑ House ☑ Other （展示會會場構成）

maison DES PRES

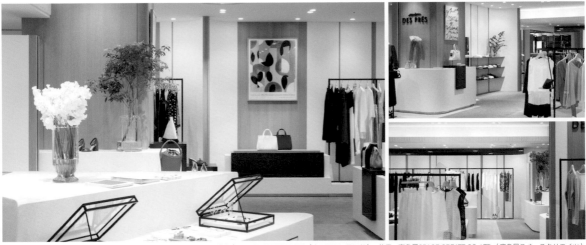

商店｜CL：TOMORROWLAND（トゥモローランド）　施工：高島屋SPACE CREATE CO.,LTD.（高島屋スペースクリエイツ）
ID：MMA Inc.　P：牧口英樹　照明規劃：ModuleX

QUINDI

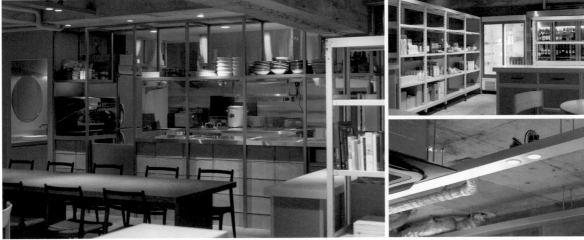

餐飲店／食品販賣｜CL：YAJIRUSHI（やじるし）　施工：TANK　ID：MMA Inc.　GD：TAKAIYAMA inc.（高い山）
P：牧口英樹　照明規劃：ModuleX　棚面材製作協力：荒木宏介

ISSEY MIYAKE MEN（window display design）

時裝品牌｜CL：ISSEY MIYAKE（イッセイ ミヤケ）　施工：Mari Art（マリ・アート）　ID：MMA Inc.　P：牧口英樹　製作協力：荒木宏介／村岡 明

area connection Inc. エリアコネクション｜渡邊裕樹（ワタナベユウキ）

1975年生於岡山縣。2005年起以area connection設計事務所的身分從業，承接餐飲店、美容院、辦公室等商業空間設計案。2006年12月起則以「area connection股份有限公司」的身分，專注於商務環境所需的空間設計、銷售推廣設計、網頁設計等設計範疇。

THE PARK IZUMO

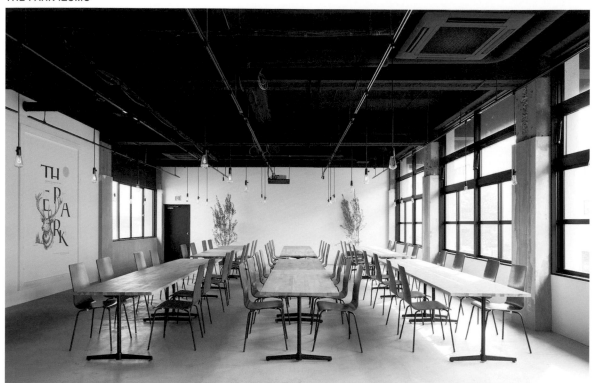

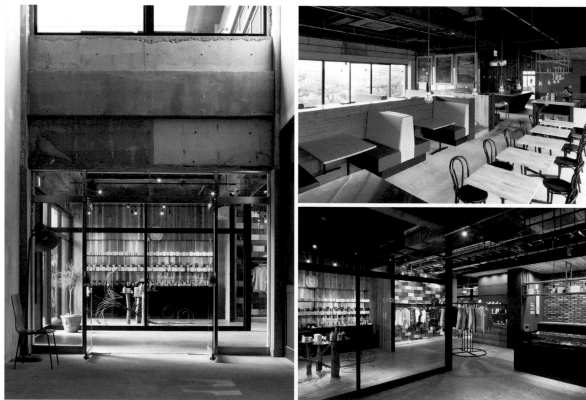

綜合大樓｜CL：落合擴朗（落合拡朗）　AR, ID：渡邊裕樹（area connection Inc.）　施工：VERY　GD：川端勇樹　P：Nacása & Partners Inc.（ナカサアンドパートナーズ）
照明設計：村西貴洋（大光電機／DAIKO TACT）

〒550-0015 大阪府大阪市西区南堀江1-10-1 KT堀江601
Tel. 06-6534-7887
Fax. 06-6534-7886
info@areaconnection.net
http://www.areaconnection.net

☑ Shop ☑ Public ☑ Furniture ☐ Event

☑ Office ☑ Interior ☑ Graphic ☑ Product

☐ House ☐ Other

THE GARDEN

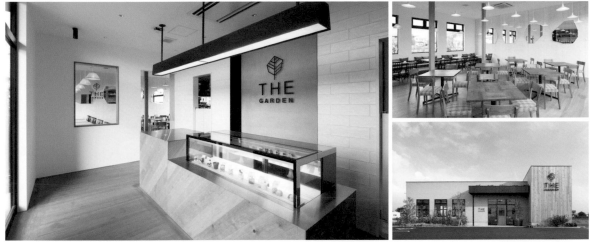

咖啡館／餐廳／甜點販售｜CL：米田耕祐（tsunagucreate〔ツナグクリエイト〕） AR, ID, GD：渡邊裕樹（area connection Inc.）
施工：INUIhome（イヌイホーム） P：志摩大輔（ad hoc inc.） 照明設計：村西貴洋（大光電機／DAIKO TACT）

讚岐烏龍麵 四國屋（さぬきうどん 四國屋）

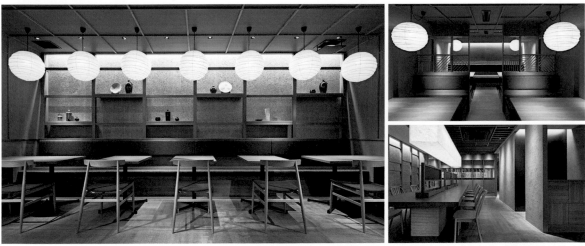

讚岐烏龍麵麵專賣店｜CL：岡田商事 AR, ID, GD：渡邊裕樹（area connection Inc.） 施工：Nexit（ネクジット）
P：森石風太（Nacása & Partners Inc.） 照明設計：村西貴洋（大光電機／DAIKO TACT）

CLUB ATRIA

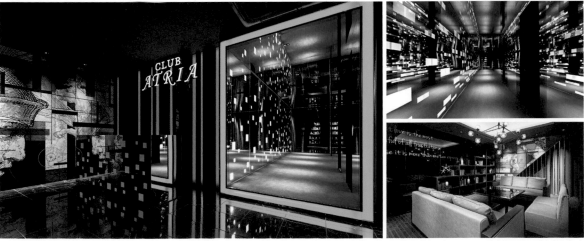

夜店｜CL：SiriusGroup（シリウスグループ） AR, ID：渡邊裕樹（area connection Inc.） 施工：Studio Tenpos（スタジオテンポス）
GD：山本 剛（Art-stock／アートストック） P：森石風太（Nacása & Partners Inc.） 照明設計：村西貴洋（大光電機／DAIKO TACT）

E.N.N. エン | 小津誠一

1998年成立studio KOZ.設計事務所，2003年成立E.N.N.有限公司。2007年成立金澤R不動產，2010年成立
關係企業「嗜季」餐廳。以金澤為據點，從事建築設計、不動產、餐廳以及商店經營等事業。

酒屋彌三郎

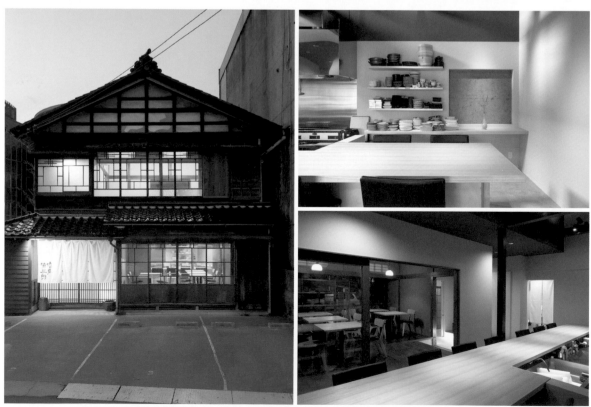

居酒屋 | CL：荒木和男（酒屋彌三郎）　AR：小津誠一／深尾純平　施工：EGG　P：松本博行（UNIT.DESIGN〔ユニットデザイン〕）　商標設計：國分佳代（国分佳代）

〒920-0995 石川県金沢市新竪町3-61RENNbldg.

Tel. 076-263-1363

Fax. 076-263-1358

info@enn.co.jp

http://www.enn.co.jp

☑ Shop　☑ Public　☐ Furniture　☑ Event

☑ Office　☑ Interior　☐ Graphic　☑ Product

☑ House　☑ Other（不動產企畫、翻新企畫・設計、
　　　　　　　　　地域再生等）

a.k.a. [atelier kitchen for artisan]

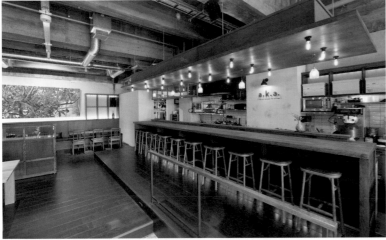

日式料理店 | CL：嗜季　AR：小津誠一／吉川正美　施工：EGG

八百屋松田久直商店

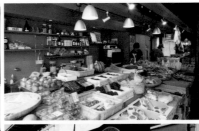

蔬果店 | CL：松田久直　AR：小津誠一／吉川正美　施工：長坂組　P：松本博行（UNIT.DESIGN）　商標設計：池多亞沙子

鞍月舍

商店／集合住宅 | CL：內藤公代　AR：小津誠一／吉川正美　施工：長坂組　P：松本博行（UNIT.DESIGN）　商標設計：內藤高央（wai design／ワイデザイン事務所）

ENDO SHOJIRO DESIGN 遠藤正二郎デザイン｜遠藤正二郎

1980年生於神戶市。2003年畢業於京都工藝纖維大學工藝學院造形工學系，並於2005年修畢同校碩士課程。2009年於京都開設ENDO SHOJIRO DESIGN。2014年起擔任產業技術短期大學物品創造工學系的兼任講師至今。曾獲Good Design Award、Kids Design Award、京都建築獎等獎項。

AWOMB

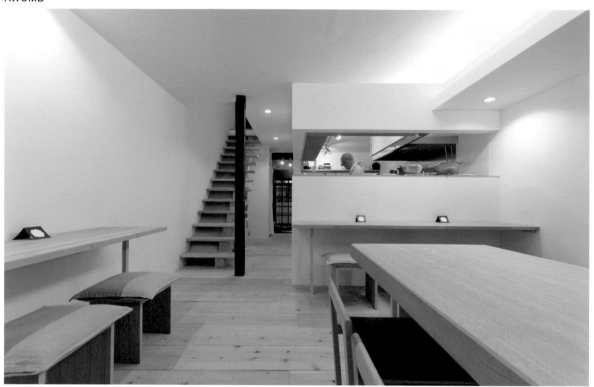

日式料理店｜CL：AWOMB　AR, ID：遠藤正二郎（ENDO SHOJIRO DESIGN）　施工：fujisaki組（ふじさき組）　庭園：michikusa（みちくさ）　P：松村康平

54

〒600-8877 京都府京都市下京区西七条南西野町83

Tel. / Fax. 075-201-7086

endo@endo-design.jp

www.endo-design.jp

☑ Shop ☑ Public ☑ Furniture ☑ Event

☑ Office ☑ Interior ☑ Graphic ☑ Product

☐ House ☑ Other （商品包装等）

SHIZUYA KYOTO（しづやKYOTO）

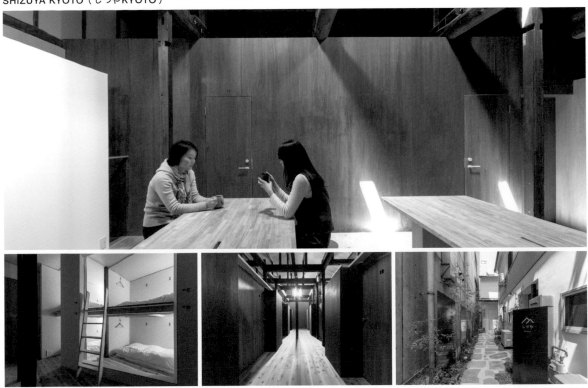

背包客旅館｜CL：SHIZUYA KYOTO　AR, ID：遠藤正二郎（ENDO SHOJIRO DESIGN）／多田正治（td-Atelier〔多田正治アトリエ〕）
施工：清水工務店　庭園：michikusa　商標設計：牛島樹世　P：松村康平

A day in khaki / KHAKI GUESTHOUSE

民宿（包棟）｜CL：景安　AR, ID：遠藤正二郎（ENDO SHOJIRO DESIGN）／多田正治（td-Atelier）　施工：fujisaki組　庭園：michikusa　木板門繪圖：三崎由理奈　P：松村康平

OHArchitecture オーエイチアーキテクチャー│奥田晃輔／堀井達也

奧田與堀井於大學研討會時曾組成設計二人組，之後曾各自從事設計活動，2014年起再度共同創立OHArchitecture事務所並活動至今。他們透過日常事件與自身經歷所帶來的提示，持續探索只有在當下場所、環境，以及唯獨OHArchitecture才能做到的「前所未有的新鮮感」。

PIECE HOSTEL SANJO

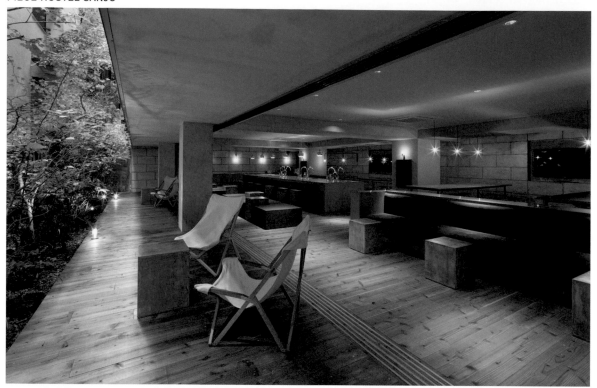

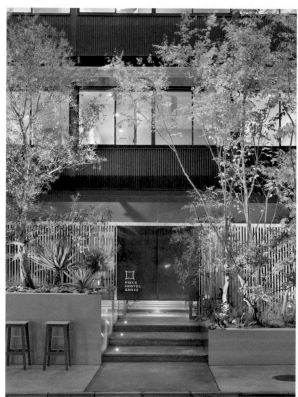

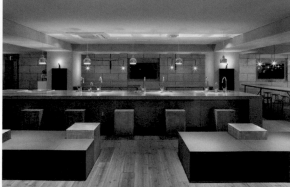

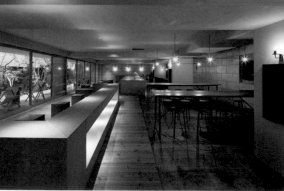

旅館│CL：TAT　AR：OHArchitecture　施工：GO　AD：HIGH SPOT DESIGN　P：矢野紀行／繁田 諭　建築施工：reyou

〒600-8415 京都府京都市下京区因幡堂町713-5F
Tel. 075-353-5570
Fax. 075-353-5571
info@oharchi.com
www.oharchi.com

☑ Shop　　☑ Public　　☑ Furniture　　☑ Event
☑ Office　☑ Interior　☑ Graphic　　☑ Product
☑ House　　☐ Other

TOILO × TANITA CAFÉ

咖啡館 | CL：ReC Holdings Inc（レックホールディングス）　AR：OHArchitecture　施工：KOYO（コーヨー）　P：鹽谷淳（塩谷淳）

cafe&gallery spoons

咖啡館 | CL：BRAH=art.　AR：OHArchitecture　施工：清水建設工業　P：鹽谷淳

400℃

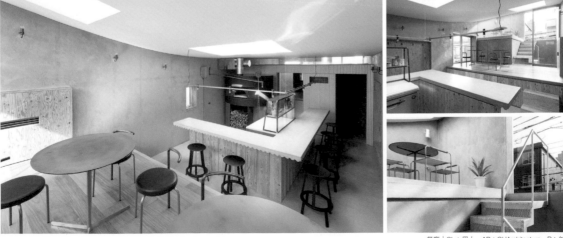

餐廳 | CL：個人　AR：OHArchitecture　P：矢野紀行

奧和田健 建築設計事務所　okuwada architects office｜奧和田 健

建築家，一級建築士。生於奈良市，於國立奈良高專高等課程修畢後，設立奧和田健建築設計事務所。以東京、大阪、奈良為據點從事設計活動。

tsujimoto coffee

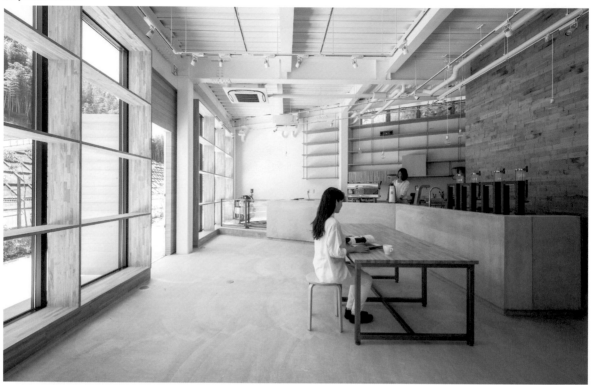

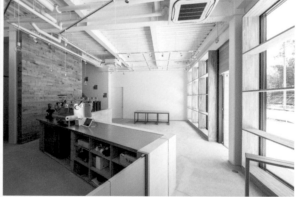

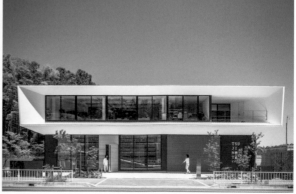

外帶咖啡店・辦公室｜CL：辻本珈琲　AR, ID：奧和田 健　施工：安部工務店　P：山田圭司郎

〒543-0051 大阪府大阪市天王寺区四天王寺2-5-4
〒107-0062 東京都港区南青山4-17-33-2F
Tel. 06-7506-2677
info@okuwada.com
http://okuwada.com/

☑ Shop ☑ Public ☑ Furniture ☑ Event
☑ Office ☑ Interior ☑ Graphic ☑ Product
☑ House ☐ Other

Ravitaillement

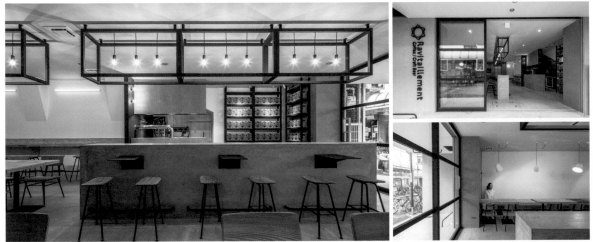

精醸啤酒吧｜CL：Derailleur Brew Works　AR, ID：奥和田 健　施工：KIYOTAKE WORKS Inc.（清武ワークス）　P：山田圭司郎

Hibimurakami（日々ムラカミ）

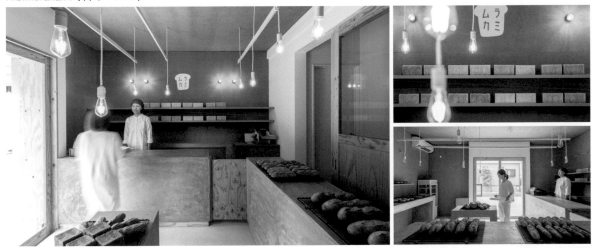

麺包店｜CL：Hibimurakami　AR, ID：奥和田 健　施工：KIYOTAKE WORKS Inc.　P：山田圭司郎

mook

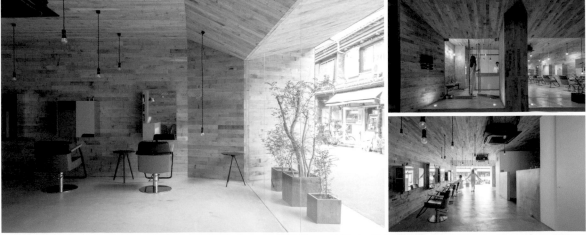

美容院｜CL：mook hair&make　AR, ID：奥和田 健　施工：total talk（トータルトーク）　P：山田圭司郎

OSKA&PARTNERS オスカアンドパートナーズ｜大平貴臣

OSKA&PARTNERS由大平貴臣、關口翔（関口翔）、小關恒司（小関恒司）三人於2012年共同成立。
2014年改組為OSKA&PARTNERS股份有限公司。
以時間與多樣性為核心概念，創造出具有玩心的空間設計。

SOLA PIZZA

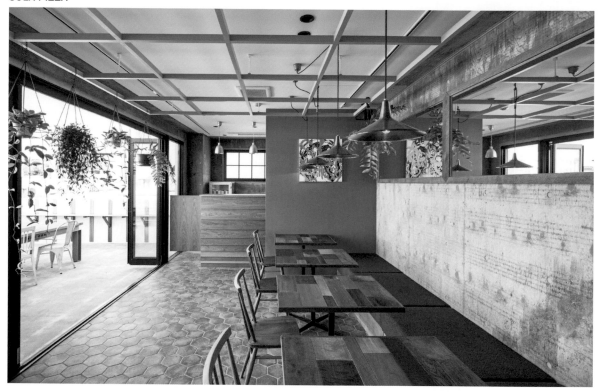

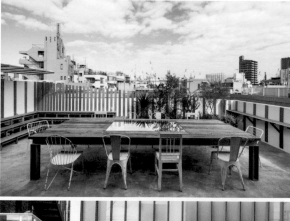

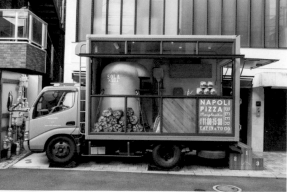

餐飲店｜CL：Casselini（キャセリーニ）　AR, ID：OSKA&PARTNERS　施工：DoubleBox（ダブルボックス）　AD：大平貴臣（OSKA&PARTNERS）
GD：KAZUNORI GAMO（GRAPHITICA）　P：Kenta Hasegawa　美術：須藤 俊（HUESPACE）

〒151-0053 東京都渋谷区代々木1-28-9 kurkku office R2
Tel. 03-6300-5970
info@oska-partners.com
http://oska.jp/

☑ Shop　　☑ Public　　☑ Furniture　　☑ Event

☑ Office　☑ Interior　☐ Graphic　☐ Product

☑ House　☐ Other

PASSO NOVITA

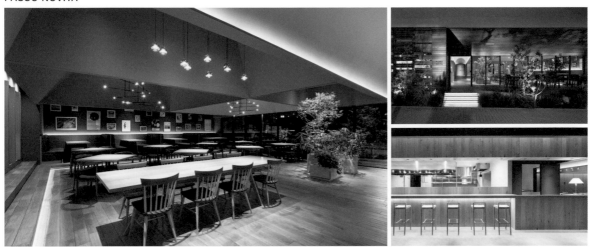

餐飲店｜CL：SUNKAJIRO（サンカジロ）　AR, ID：OSKA&PARTNERS　施工：周郷建設　AD：大平貴臣（OSKA&PARTNERS）
GD：關口 翔（関口翔〔OSKA&PARTNERS〕）　P：Kenta Hasegawa　照明規劃：榎並宏（L.GROW lighting planning room）

TURN harajuku

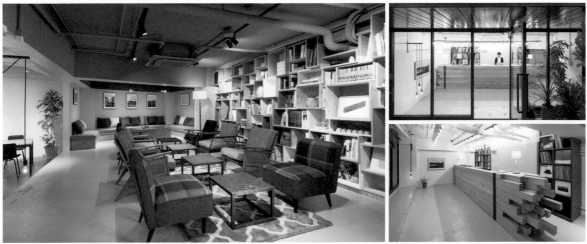

共享辦公室｜CL：sole color design（それからデザイン）　AR, ID：OSKA&PARTNERS　施工：展装（展装）　GD：佐野彰彦（sole color design）　P：Kenta Hasegawa

& WORK nihonbashi

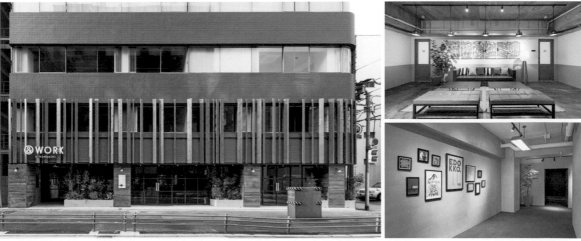

餐飲店+辦公室　綜合大樓｜CL：REALGATE（リアルゲイト）　AR, ID：OSKA&PARTNERS　施工：REM（アールイーエム）　AD：大平貴臣（OSKA&PARTNERS）
GD：KAZUNORI GAMO（GRAPHITICA）　P：Kenta Hasegawa　美術：SAYORI WADA

ODS／Oniki Design Studio 鬼木デザインスタジオ｜鬼木孝一郎

1977年生於東京都。畢業於早稻田大學研究所後，曾任職於日建設計。之後任職於nendo有限公司的十年間，以設計總監的身分經手多項國內外的空間設計案。2015年成立鬼木Design Studio。業務範圍以建築、室內設計、展覽空間設計等為主軸。

STUDIOUS Namba

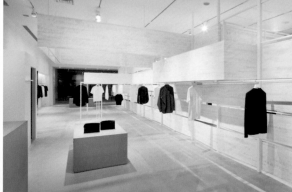

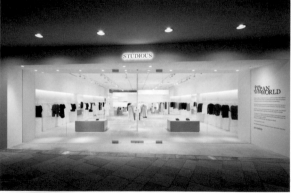

商店｜CL：TOKYO BASE　施工：乃村工藝社　ID：ODS／Oniki Design Studio　P：太田拓實（太田拓実）

Artglorieux

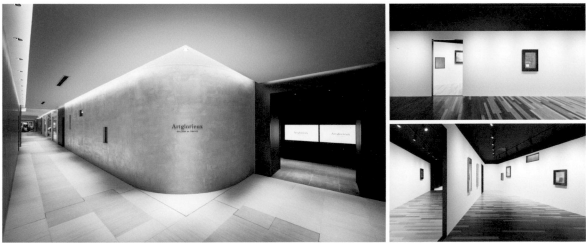

藝廊｜CL：大丸松坂屋百貨店　施工：J. FRONT建装（J.フロント建装）　ID：ODS／Oniki Design Studio　P：太田拓實

HERMÉS 祇園店

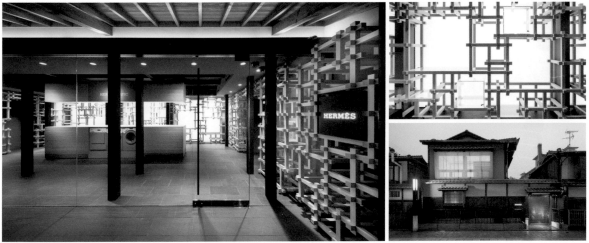

商店｜CL：Hermes Japon（エルメスジャポン）　AR, ID：ODS／Oniki Design Studio　P：太田拓實

Dear Mayuko

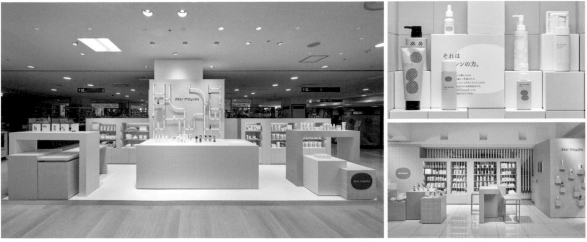

商店｜CL：Dear Mayuko　施工：乃村工藝社　ID：ODS／Oniki Design Studio
GD：大黒大悟（Nippon Design Center, Inc.〔日本デザインセンター〕）　P：岩崎 慧（Nippon Design Center, Inc.）

ondesign partners オンデザインパートナーズ｜西田　司

ondesign partners為一間位於橫濱馬車道的設計事務所。負責人為西田司。業務範圍以住宅設計為中心，並橫跨各種設施、社區總體營造、家具等領域。

MORIUMIUS

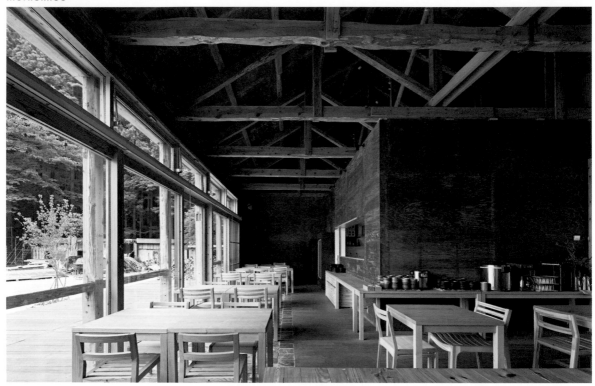

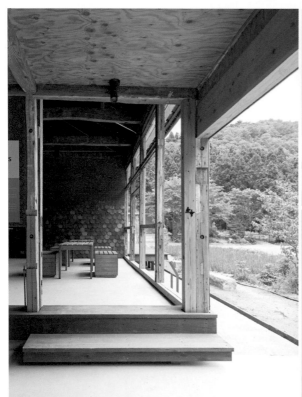

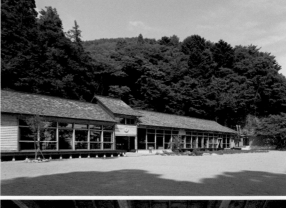

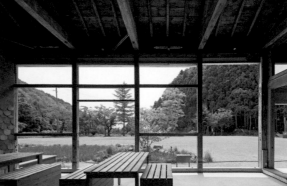

綜合體驗設施｜CL：MORIUMIUS　AR：西田 司／一色HIROTAKA（一色ヒロタカ）／勝 邦義　施工：LUXS（リュクス）　P：鳥村鋼一

〒231-0012 神奈川県横浜市中区相生町3-60 泰生ビル（泰生大樓）2F
Tel. 045-650-5836
nishida@ondesign.co.jp
http://www.ondesign.co.jp

☑ Shop　　☑ Public　　☑ Furniture　☑ Event

☑ Office　☑ Interior　☐ Graphic　☑ Product

☑ House　☑ Other　（社區總體營造）

unico

綜合設施｜CL：unico（ウニコ）　AR：西田 司／森 詩央里／伊藤彩良／大澤雄城（大沢雄城）
施工：伸榮（伸栄〔B·C工事〕）／NENGO（A·工事）　AD：NOGAN　P：鳥村鋼一

四季MEGURI（四季めぐり）

商店｜CL：茶加藤　AR：西田 司／梁井理恵／鶴田 爽　施工：伸榮　GD：NOGAN　P：鳥村鋼一

鎌倉味噌工房

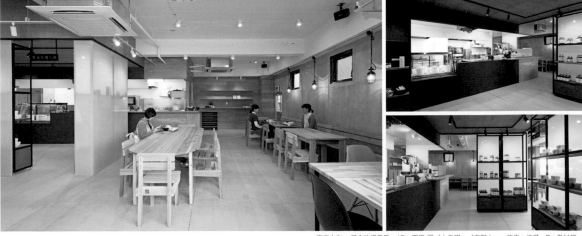

商店｜CL：鎌倉味噌工房　AR：西田 司／小泉瑛一／海野太一　施工：伸榮　P：鳥村鋼一

onndo オンド｜青野惠太

1975年生於瑞士。1999年起任職於乃村工藝社。2014年與nendo的佐藤大合作經營，2016年成立onndo。青野惠太每天自問自答「設計中不可或缺的要素為何」，致力於「感知人們散發出的溫度，並以此設計空間」。

Siam Discovery

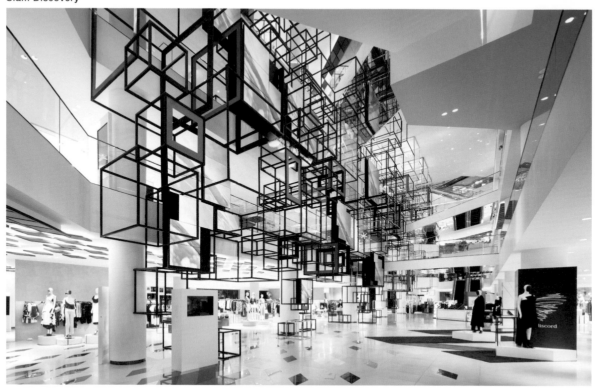

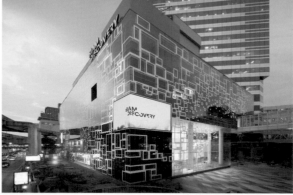

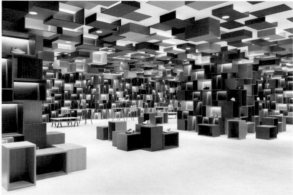

大型商業設施｜CL, 施工：Siam Piwat Company Limited　ID, AD, GD, 照明設計：onndo　P：太田拓實（太田拓実）　DF, S：nendo+onndo

Tel. 03-3470-2371
onndo.info@nomura-g.jp
www.onndo.jp

☑ Shop ☑ Public ☑ Furniture ☑ Event
☑ Office ☑ Interior ☐ Graphic ☐ Product
☐ House ☐ Other

THE WONDER ROOM

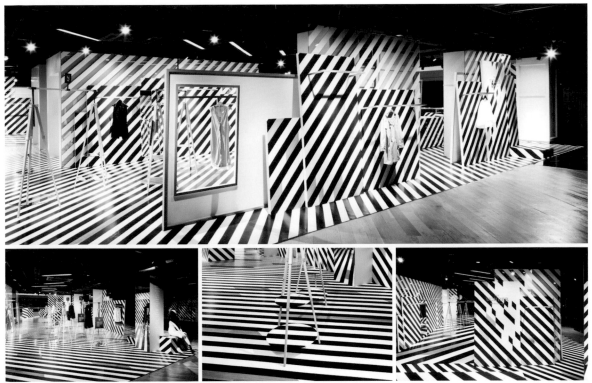

選物店｜CL, 施工：Siam Piwat Company Limited　ID：onndo　P：太田拓實　DF, S：nendo+onndo　照明設計：遠藤照明

à tes souhaits! Glace et chocolat

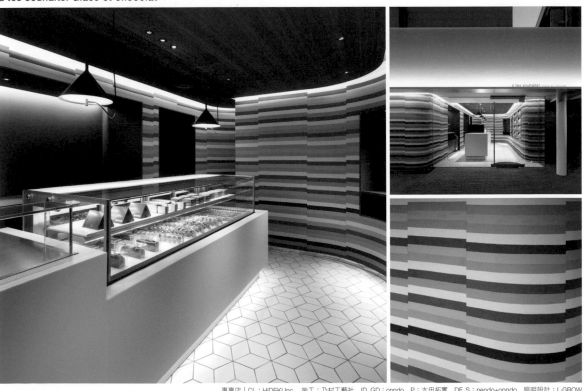

専賣店｜CL：HIDEKI Inc.　施工：乃村工藝社　ID, GD：onndo　P：太田拓實　DF, S：nendo+onndo　照明設計：L·GROW

cafe co. design & architecture office カフェ|森井良幸

cafe成立於1996年，特點是將設計與餐飲這兩種不同的業務並置，以發揮相輔相成的加乘效應。
經手業務的範圍包括商業設施、餐廳、公寓大樓、辦公室、教會、婚禮會場等。

CHEESE GARDEN 那須本店

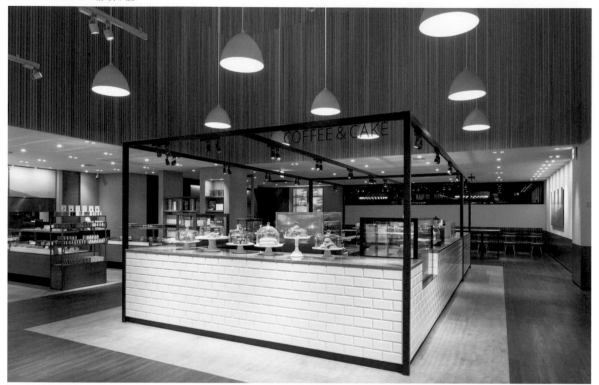

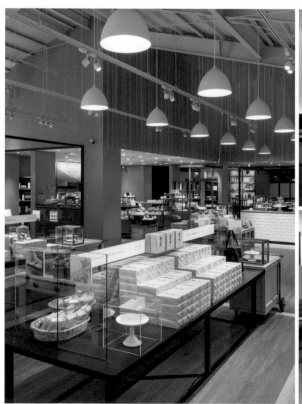

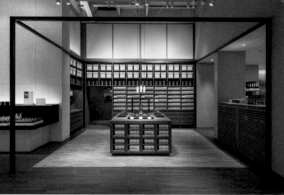

咖啡館兼食品外帶｜CL：KURAYA（庫や）　　AR：森井良幸　　P：下村寫真事務所（下村写真事務所）　　DF：cafe co. design & architecture office

〒550-0015 大阪府大阪市西区南堀江2-11-13 SIX BLDG 2F
Tel. 06-6533-8607
Fax. 06-6533-8608
osaka@ca-fe.co.jp
https://www.cafeco-design.com/

☑ Shop ☑ Public ☐ Furniture ☐ Event

☑ Office ☐ Interior ☐ Graphic ☐ Product

☑ House ☑ Other （婚禮會場）

NOGUCHI NAOHIKO SAKE INSTITUTE Inc.

醸酒廠 | CL：農口尚彦研究所　AR：富永直寛　P：下村寫真事務所　DF：cafe co. design & architecture office

Maman et Fille

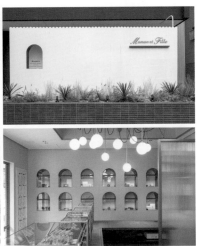

西式點心店 | CL：Cloche de bois（クローシュデボワ）　AR：柳樂博行（柳楽博行）　P：下村寫真事務所　DF：cafe co. design & architecture office

Smørrebrød kitchen Nakanoshima

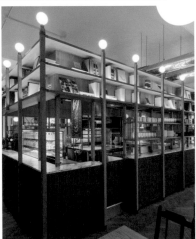
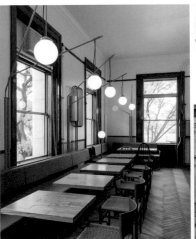

咖啡館 | CL：ELLE WORLD（エルワールド）　AR：鳥澤仙好　P：下村寫真事務所　DF：cafe co. design & architecture office

KiKi 建築設計事務所 KiKi ARCHi｜關 佳彦（関 佳彦）／穐吉彩加

關佳彦　1982年生於神奈川縣。2006年於芝浦工業大學理工學研究建設工學碩士課程修畢。2006年任職於倫敦的建築事務所Studio Bednarski，2007年至2013年任職於限研吾建築都市設計事務所，2013年起成為KiKi建築設計事務所的主理人，2016年起擔任東洋大學的兼任講師，以及中國泉州市聚龍國際美術學院的兼任講師。

農村HOUSE

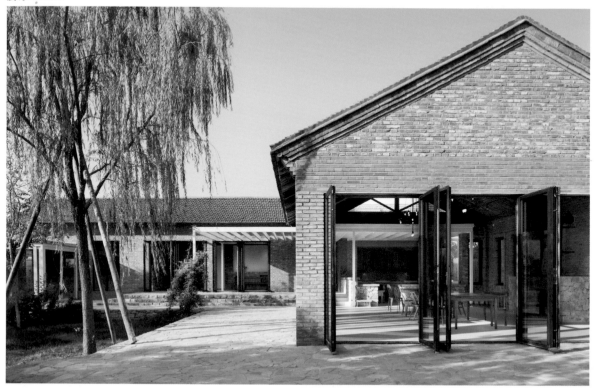

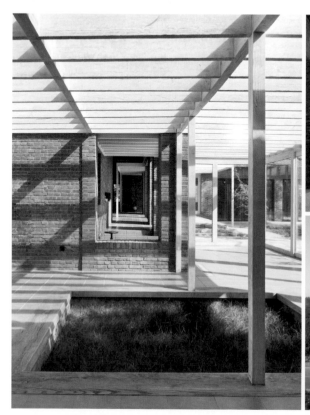

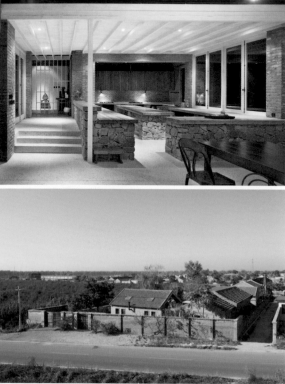

<div align="right">民宿｜CL：個人　AR：關佳彥／穐吉彩加　共同設計：odd　P：Ruijing photo</div>

〒141-0032 東京都品川区大崎5-1-4-1204
Tel. 090-5996-2558
info@kikiarchi.com
http://kikiarchi.com

☑ Shop ☑ Public ☑ Furniture ☑ Event

☑ Office ☑ Interior ☑ Graphic ☐ Product

☑ House ☐ Other

ÉDITO 365 Concept

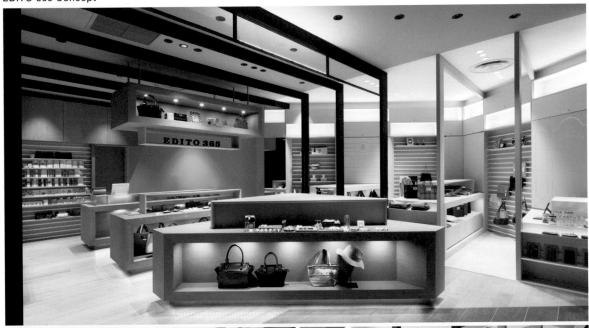

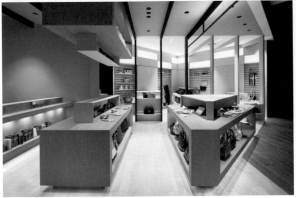

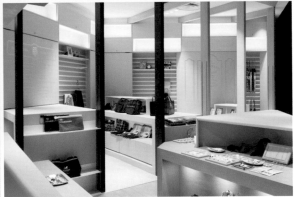

商店 | CL：MARK'S〔マークス〕　AR：關 佳彦／穐吉彩加　施工：山翠舎
P：Koji Fujii〔Nacása & Partners Inc.〔ナカサアンドパートナーズ〕〕

空IRO LAZONA川崎店（空いろ ラゾーナ川崎店）

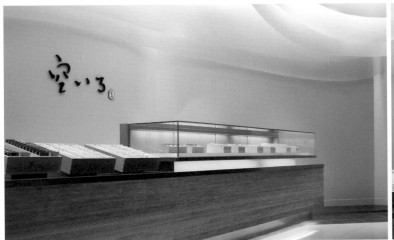

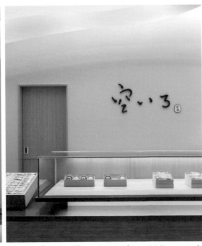

商店 | CL：空也　AR：關 佳彦／穐吉彩加／太田温子　施工：union planning（ユニオンプランニング）　P：Koji Fujii（Nacása & Partners Inc.）

木村松本建築設計事務所 KimuraMatsumoto Architects｜木村吉成／松本尚子

木村吉成　1973年生於和歌山縣。1996年畢業於大阪藝術大學藝術學院建築系。
松本尚子　1975年生於京都府。1997年畢業於大阪藝術大學藝術學院建築系。
兩人於2003年創設木村松本建築設計事務所。

ataW

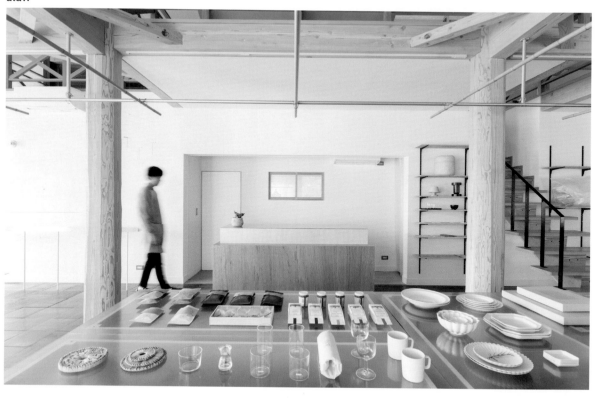

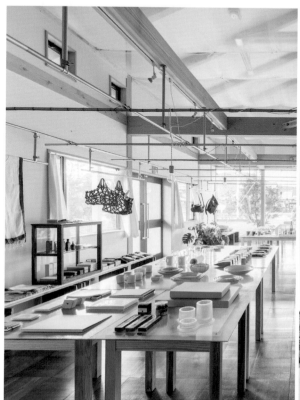

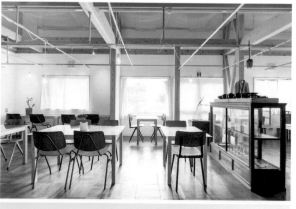

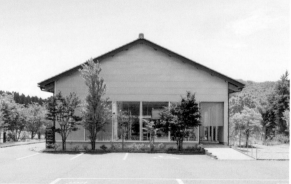

商店／咖啡館｜CL：關坂漆器（関坂漆器）　AR：木村松本建築設計事務所／masaki kato　施工：水上建設　GD：tatsuhiro sekisaka　P：增田好郎

〒604-8276 京都府京都市中京区小川通御池下る壺屋町442 高橋ビル（高橋大樓）3階
Tel. / Fax. 075-748-1934
kimura@kmrmtmt.com
http://www.kmrmtmt.com/

☑ Shop　☐ Public　☐ Furniture　☐ Event
☐ Office　☐ Interior　☐ Graphic　☐ Product
☑ House　☐ Other

house A／shop B（bolts hardware store）

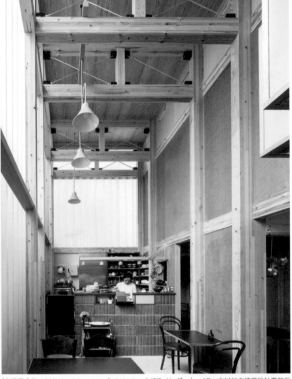

商店／咖啡館｜CL：bolts hardware store／grinder, inc.（グラインダー）　AR：木村松本建築設計事務所
施工：K's factory　GD：masaya asahi　P：新建築社寫真部（新建築社写真部）

winestand DAIGAKU

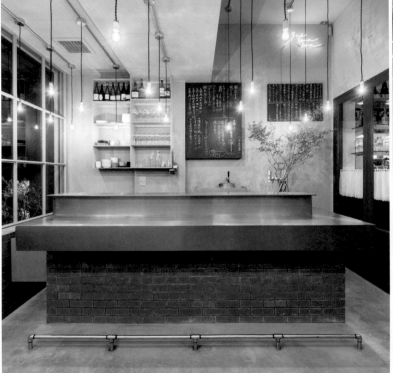

立飲酒吧｜CL：關本大學（関本大学）　AR：木村松本建築設計事務所　施工：西谷工務店　GD：balance　P：増田好郎

graf グラフ｜服部滋樹

臨近中之島商業區及家具工廠的大阪豐中市，graf以此為據點，透過家具生產及銷售、平面設計、空間設計、產品設計、咖啡館及餐飲與音樂活動營運等各種與生活相關的要素，實驗性地嘗試來自各領域的想法，藉此探索生活的豐富性。

THE PLACE

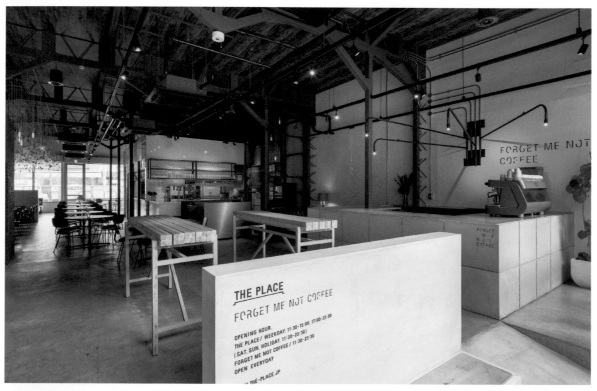

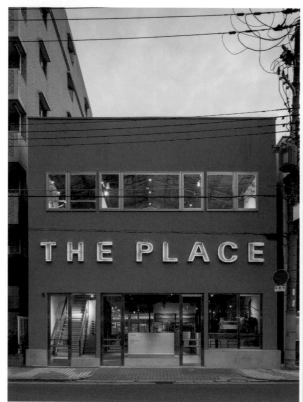

餐飲店／共享辦公室｜CL：松佑　AR：佛願忠洋（graf）　施工：田中工務店　GD：赤井祐輔（graf）　P：下村康典　家具製作：graf labo

〒530-0005 大阪府大阪市北区中之島4-1-9 graf studio
Tel. 06-6459-2082
Fax. 06-6459-2083
info@graf-d3.com
http://www.graf-d3.com

☑Shop ☑Public ☑Furniture ☑Event
☑Office ☑Interior ☑Graphic ☑Product
☑House ☑Other

Pan Biyori

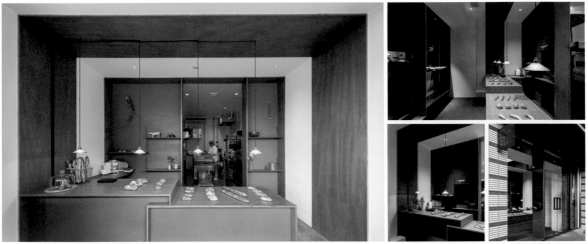

食品商店｜CL：Pan Biyori　AR：森岡壽起（森岡壽起〔graf〕）　施工：田中工務店　GD：金本紗希（graf）　P：笹之倉舍（笹の倉舎）／笹倉洋平

MINORI GELATO

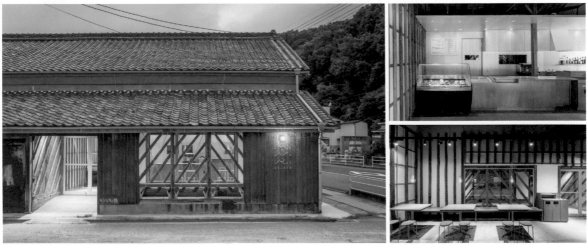

餐飲店｜CL：Ristorante FURYU（リストランテフリュウ）　AR：竹之内佳司子（graf）　施工：maru喜井上工務店（マル喜井上工務店）　GD：金本紗希（graf）　P：増田好郎

INNOSENSE

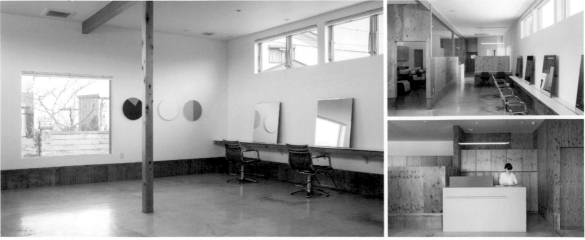

美容院｜CL：CARACO（カラコ）　AR：竹之内佳司子（graf）　建築, 室内裝潢：日積home（日積ホーム）　外構：庭工房　GD：井上麻那巳（graf）　P：増田好郎　家具製作：graf

GRAMME INC. グラム｜梅村典孝

2007年設立GRAMME股份有限公司。經手處理日本國內外的商店、餐飲店舖的商業空間設計，以及辦公室、飯店、商業設施等多種空間設計。

H BEAUTY&YOUTH

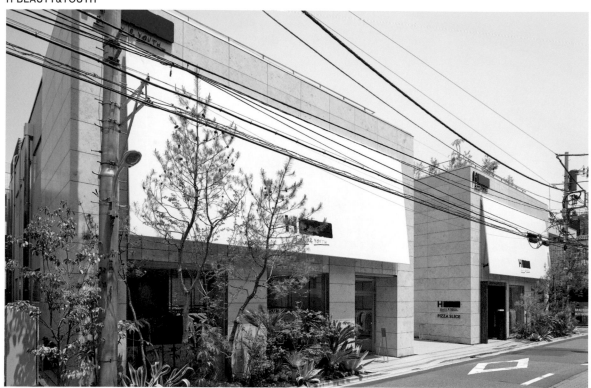

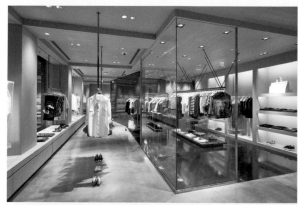

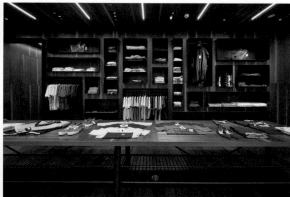

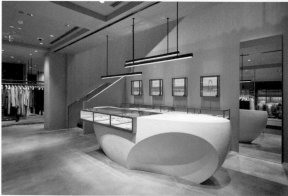

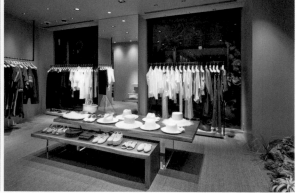

服飾店｜CL：UNITED ARROWS（ユナイテッドアローズ）　施工：D.BRAIN CO.,LTD.（ディー・ブレーン）　ID：梅村典孝　P：加藤 晶

Tel. 03-6712-5815
Fax. 03-6712-5816
http://gramme.co.jp

☑ Shop ☑ Public ☐ Furniture ☐ Event

☑ Office ☐ Interior ☐ Graphic ☐ Product

☐ House ☐ Other

HUYGENS

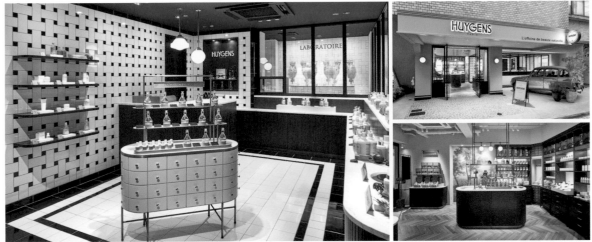

商店 | CL：HUYGENS japan（ホイヘンス・ジャパン） 施工：天然社 ID：梅村典孝 P：加藤 晶

PINSA DE ROMA

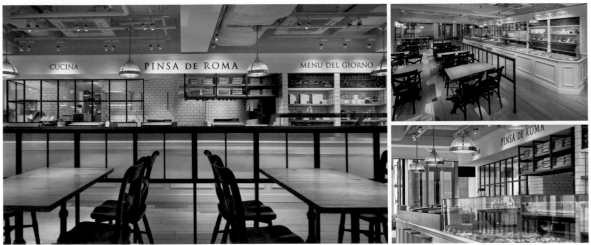

餐飲店 | CL：PINSERE JAPAN 施工：天然社 ID：梅村典孝 P：加藤 晶

feerique 東急PLAZA銀座店（東急プラザ銀座店）

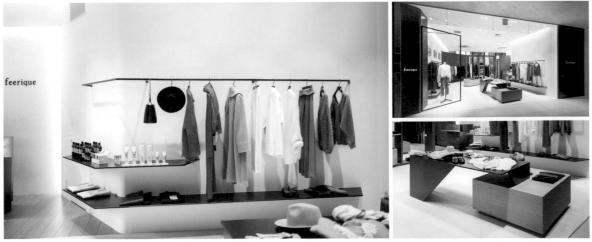

服飾店 | CL：Bigi（ビギ） 施工：Sign・Interior・Construction（サイン・インテリア・コンストラクション） ID：梅村典孝 P：加藤 晶

KROW　クロー｜長﨑健一（長﨑健一）

主要業務範圍為餐廳、咖啡館、服飾店、商店等商業空間設計。與業主一起思考，如何創造出讓顧客度過愉快時光的空間，並充分利用土地本身的魅力，創造出不會隨著時間而變質的自然氛圍。

NO.4

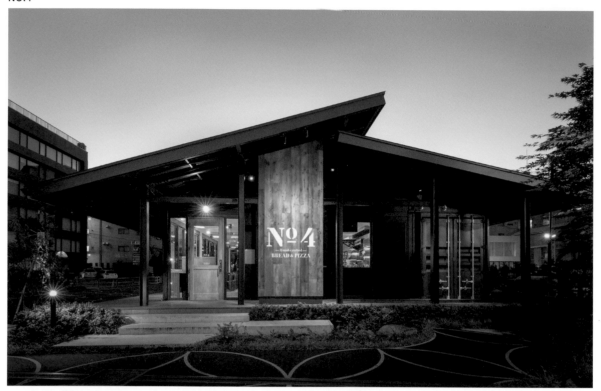

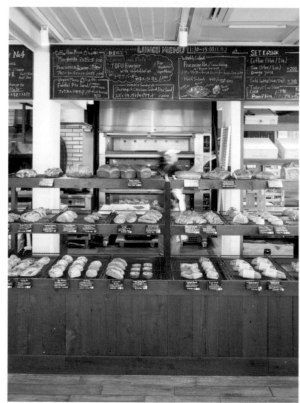

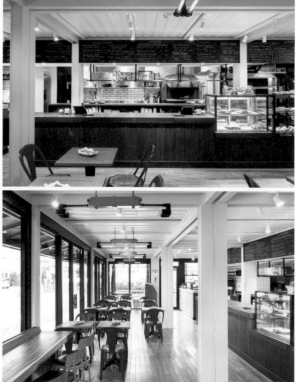

咖啡館｜CL：TYSONS & COMPANY（タイソンズアンドカンパニー）　施工：CONTAINER HOUSE 2040.jp（コンテナハウス2040.jp）
ID：KROW　GD：MORI DESIGN INC.（モリデザイン）　P：松本 晃

〒150-0031 東京都渋谷区桜丘町30-4 渋谷アジアマンション（澁谷Asia Mansion）502号
info@krow.jp
http://www.krow.jp/

☑ Shop ☑ Public ☐ Furniture ☐ Event

☑ Office ☐ Interior ☐ Graphic ☐ Product

☐ House ☐ Other

swallows

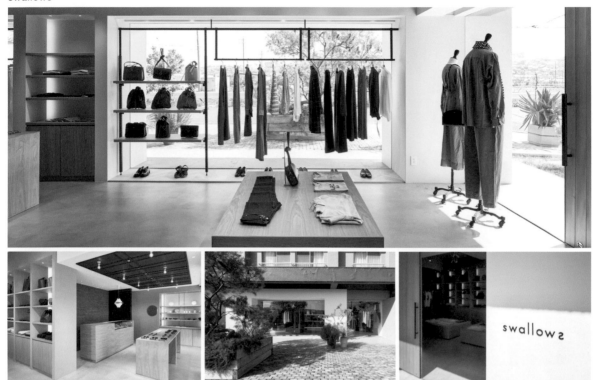

服飾店｜CL：TAITA（タイタコーポレイション）　施工：大石建築　ID, GD：KROW　P：吉村昌也（COPIST〔コピスト〕）

MOUNTAIN BAKERY

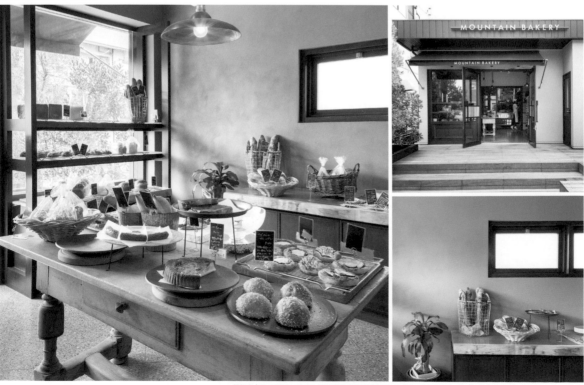

麺包店｜CL：TAITA　施工：WOOD CRAFT KAGOSHIMA（ウッドクラフト・カゴシマ）　ID, GD：KROW　P：松本 晃

CASE-REAL ケース・リアル｜二俣公一

二俣公一是一名空間、產品設計師，身兼兩間設計事務所的主理人，分別為以福岡和東京為據點、經手空間
設計案的事務所「CASE-REAL」，以及產品設計事務所「二俣studio」。1998年起以自身名義開始獨立接
案活動，經手日本國內外的室內設計、建築設計及家具、產品等多領域的設計案。

WINE&SWEETS TSUMONS

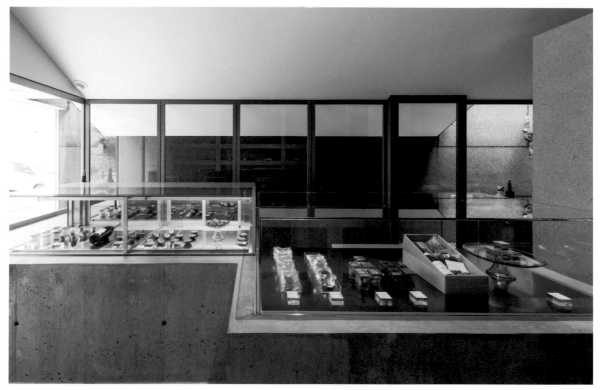

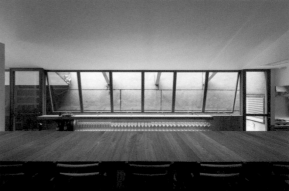

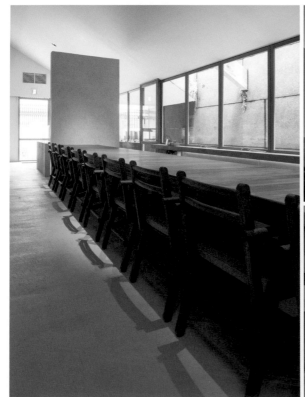

商店&酒吧｜CL：WINE&SWEETS TSUMONS　AR：二俣公一（CASE-REAL）　施工，設計協力：時空建築工房　P：水崎浩志　照明規劃：ModuleX福岡（モデュレックス福岡）　家具製作：E&Y

〒810-0054 福岡県福岡市中央 今川1-9-8（福岡工作室）
〒107-0062 東京都港区南青山6-1-32 南青ハイツ（南青heights）410（東京辦公室）
press@casereal.com（媒體専用窗口）
project@casereal.com（專案洽詢窗口）
http://www.casereal.com/

☑ Shop　☑ Public　☑ Furniture　☐ Event

☑ Office　☑ Interior　☐ Graphic　☑ Product

☑ House　☐ Other

CIBONE CASE

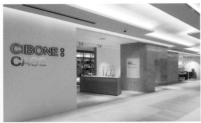

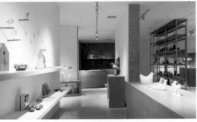

商店｜CL：WELCOME Co., Ltd.（ウェルカム）　施工：D.BRAIN CO.,LTD.（ディー・ブレーン）
ID：CASE-REAL（二俣公一）　P：水崎浩志

Aēsop 札幌Stellar Place店（イソップ 札幌ステラプレイス店）

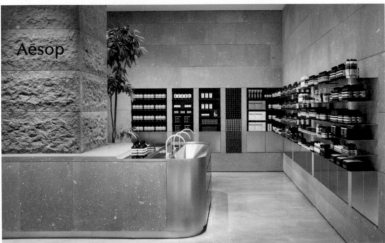

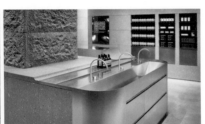

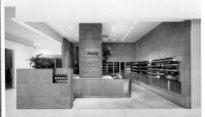

商店　｜CL：Aēsop Japan（イソップ・ジャパン）　施工：&S co., ltd（アンドエス）　ID：CASE-REAL（二俣公一）
P：太田拓實（太田拓実）　照明規劃：BRANCH lighting design（中村達基）

海之餐廳（海のレストラン）

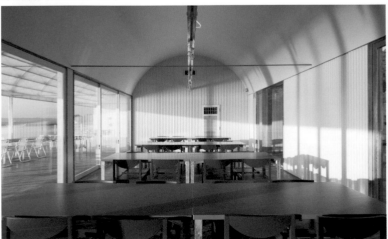

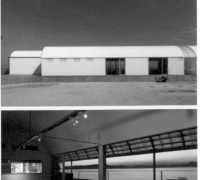

餐廳｜CL：C·H·C（C·H·C サークルハウスコーポレーション）　AR：CASE-REAL（二俣公一）　專案合作：松澤 剛　結構設計：OHNO-JAPAN（オーノJAPAN〔大野博史〕）
設計協力：Naikai Archit Co., Ltd（ナイカイアーキット）　照明規劃：ModuleX福岡　指標規劃：BOOTLEG（尾原史和）　家具製作：E&Y　P：水崎浩志

KOUEI コウエイ｜平尾泰章

事務所的前身於1950年設立，以電氣設備業務為事業中心。2000年利用多年來的經驗，設立了新的建築部門。KOUEI打造的空間既是業主的「夢想」，也是KOUEI的作品。秉持著以扎實的技術與富有表現力的方式，創造出超乎預期的「作品」，是KOUEI的責任與驕傲。

EAT LIVES HOTEL CAFÉ COFFEE ICECREAM DELI & BAKE BY TWOTONE

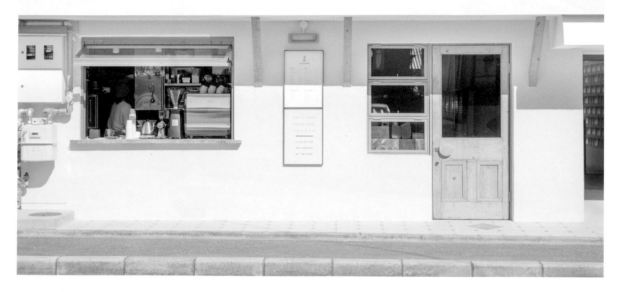

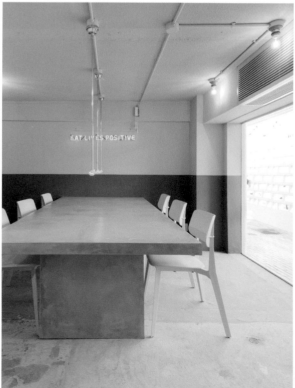

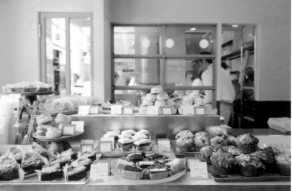

咖啡館｜CL：ingectar-e united　AR：Little Record　施工：FRANK WORKS　P：a.n.d

〒604-8823 京都府京都市中京区壬生松原町28-5

Tel. 075-311-8851

Fax. 075-311-5180

info@kouei-08.com

http://kouei-08.com

☑ Shop ☑ Public ☑ Furniture ☐ Event

☑ Office ☐ Interior ☐ Graphic ☐ Product

☑ House ☐ Other

ALIARE

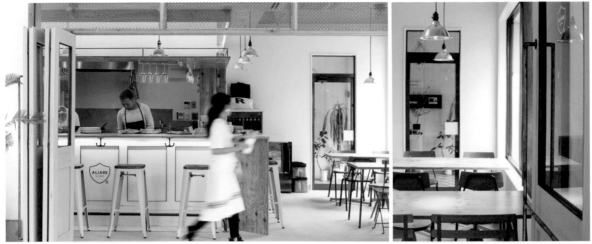

義式餐廳｜CL：ALIARE　AR：KOUEI　施工：FRANK WORKS　P：a.n.d

KAMON piu

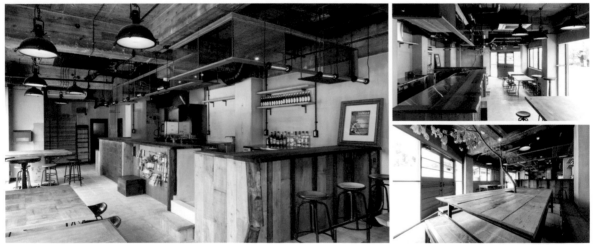

咖啡館｜CL：KAMON　AR：KOUEI　施工：FRANK WORKS　P：a.n.d

The Good Day Velo

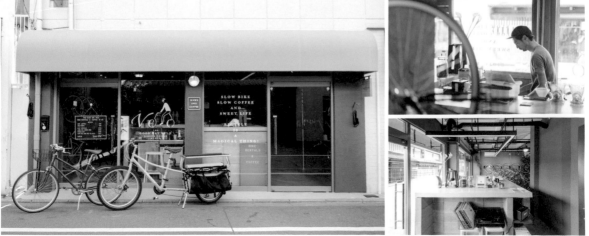

自行車租借／咖啡館｜CL：The Good Day Velo　AR：contemporary cocoon room 702／KOUEI　施工：FRANK WORKS　P：a.n.d

小島光晴建築設計事務所 Mitsuharu Kojima Architects｜小島光晴

小島光晴建築設計事務所的設計目標，是做出讓人感到「聚在一起很愉快」的環境。
這樣的環境，應該要是個明亮、豐富、能在內心深處留下印象的場所。
曾獲義大利A'Design Award金獎、Good Design Award、JCD Design Award等多項大獎。

FUIGO

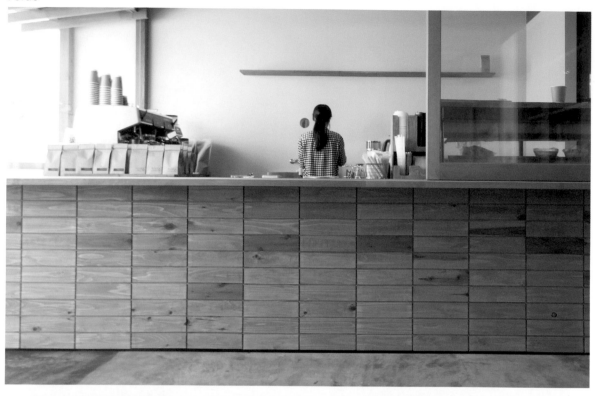

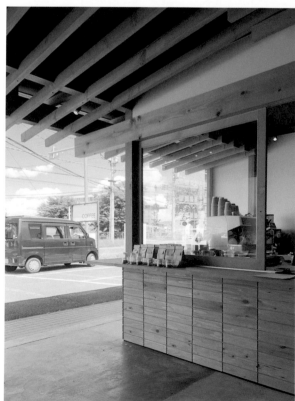

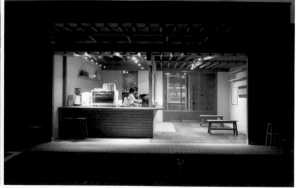

外帶咖啡店｜CL：久保田友典　AR：小島光晴　施工：studio cube

〒379-2301 群馬県太田市薮塚町426-1-101
Tel. 0277-47-6769
info@mitsuharu-kojima.com
mitsuharu-kojima.com

meals

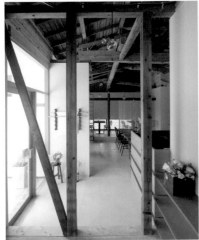
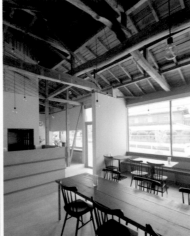

餐飲店｜CL：Brook&company Co., Ltd.　AR：小島光晴　施工：studio cube

HanafarmKitchen

蔬食料理餐廳｜CL：HanafarmKitchen（ハナファームキッチン）　AR：小島光晴　施工：佐藤建設

HanafarmKitchen MEGURO

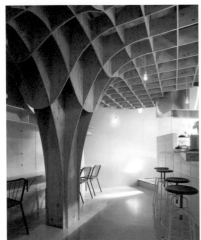
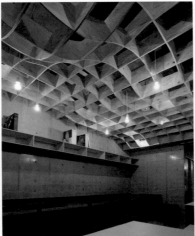
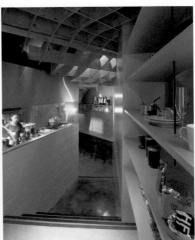

蔬食料理餐廳｜CL：HanafarmKitchen　AR：小島光晴　施工：秀建

SIDES CORE サイズコア｜荒尾宗平／荒尾澄子

SIDES CORE於2005年成立。他們的宗旨為從室內設計、建築、產品設計等多領域探究空間的本質。設計領域包含店舖、住宅等建築與室內設計，自2010年起於米蘭家具展參展後，開始與歐洲品牌合作家具與照明設計專案。曾獲多項大獎並擁有許多展出經驗。

Vinyl's Mix

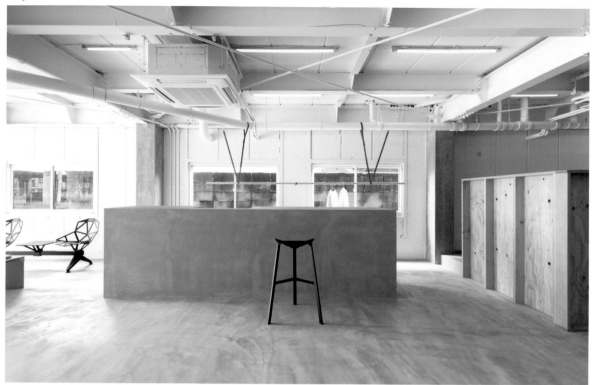

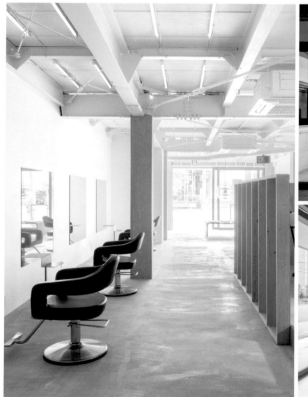

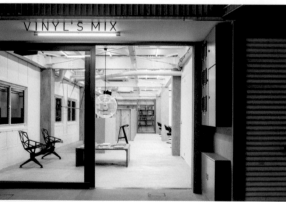

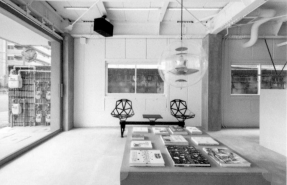

美容院｜CL：Vinyl's Mix（ヴァイナルズミックス）　施工：植本工務店　ID：荒尾宗平　GD：荒尾澄子　DF：SIDES CORE　P：增田好郎

〒550-0003 大阪府大阪市西区京町堀1-14-25 京二ビル（京二大樓）201号
Tel. 06-6459-7746
Fax. 06-6459-7748
info@sides-core.com
http://www.sides-core.com/

☑ Shop　　☑ Public　　☑ Furniture　　☐ Event
☑ Office　　☑ Interior　　☑ Graphic　　☑ Product
☑ House　　☐ Other

BAKE CHEESE TART ASSE 廣島店（BAKE CHEESE TART ASSE 広島店）

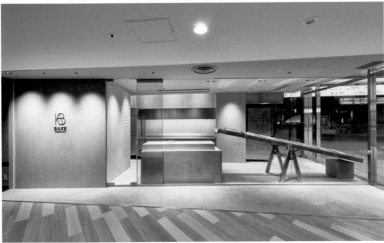
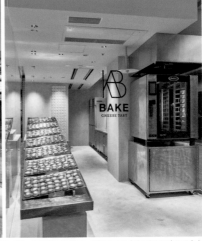

西式點心店｜CL：BAKE　施工：TAI PLANNING INC.（タイプランニング）　ID：荒尾宗平　DR：貞清誠治（BAKE）／勝部龍太朗（勝部竜太朗〔BAKE〕）
P：高木康廣（高木康広）　DF：SIDES CORE　照明規劃：ModuleX　厨房設計製作：MANA INTERNATIONAL（マナ・インターナショナル）

RE-EDIT

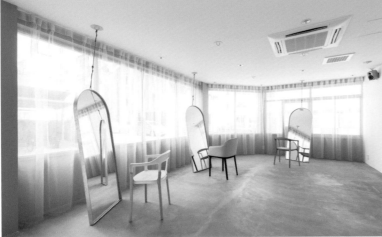

美容院｜CL：RE-EDIT　施工：THE　ID：荒尾宗平　GD：荒尾澄子　DF：SIDES CORE　P：増田好郎　照明規劃：NEW LIGHT POTTERY

Gigi Verde

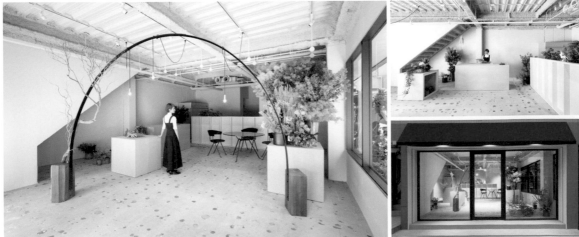

花店｜CL：UMBRA　施工：THE　ID：荒尾宗平　GD：荒尾澄子　DF：SIDES CORE　P：太田拓實（太田拓実）
木材訂製：森重健一（MK）　照明規劃：ModuleX　吊燈照明：NEW LIGHT POTTERY

THE OFFICE ザ オフィス | 柏原 譽（柏原 誉）

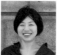

柏原譽生於1981年。自和歌山大學研究所畢業後，在設計事務所及建設公司的工作經歷後獨立開業。與和歌山的建築事務所ohashigumi（おおはしぐみ）的兩位主理人（大橋武志、道上佳世子）以「GOOD WORK FOR GOOD PEOPLE」為核心理念，經手住宅、店舖、獨棟住宅翻新，以及平面設計與活動策劃等設計活動。

SOUWA（愆話）

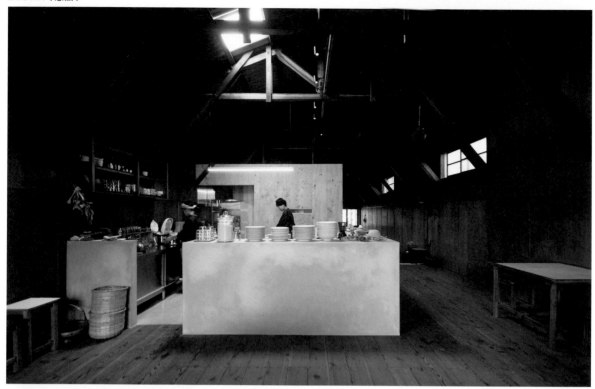

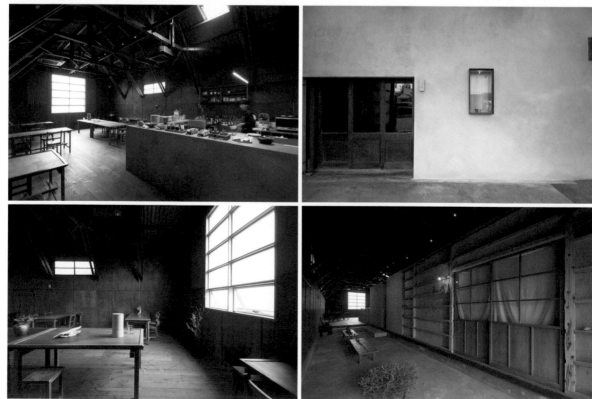

餐廳 | CL：SOUWA　AR, AD, P：柏原 譽（柏原 誉〔THE OFFICE〕）　施工：小笠原工務店　GD：道上佳世子（THE OFFICE）
設備施工：和高冷熱　左官（泥瓦工程）：原左官工藝　家具：THE OFFICE

〒640-8224 和歌山県和歌山市小野町3-43 旧西本組本社ビル（本社大樓）2 階
Tel. 073-488-5989
Fax. 073-488-5990
info@theoffice343.com
http://theoffice343.com

☑ Shop　☐ Public　☑ Furniture　☑ Event
☑ Office　☑ Interior　☑ Graphic　☐ Product
☑ House　☑ Other

VOYAGER BREWING

 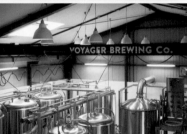

啤酒醸造廠｜CL：VOYAGER BREWING.Co　AR, P：柏原 譽（THE OFFICE）　施工：TANAKA工務店（タナカ工務店）　GD：西村太志（BAUM ART STUDIO）
設備設計：森 浩晃（RIN STYLE）　建具（木製門窓）：津村建具店（津村タテグ店）　外構・植栽規劃：庭工房

norm

選物店｜CL：norm　AR, AD：柏原 譽（THE OFFICE）　施工：小笠原工務店　GD：道上佳世子（THE OFFICE）　P：撫養健太（MUYA）
設備施工：和高冷熱　塗装：San Esu Industry（サンエス）　建具（木製門窓）：津村建具店

佐野健太建築設計事務所 Kenta SANO & Associates, Architects｜佐野健太

一級建築士。擔任東洋大學、千葉工業大學、昭和女子大學三所學校兼任講師。1997年畢業於早稻田大學
地理系，2004年於橫濱國立大學修畢工學碩士課程，2004年至2015年於伊東豐雄建築設計事務所任職，
2015年創立佐野健太建築設計事務所。

百人町咖啡（百人町のカフェ）

咖啡館｜CL：C+　施工：袋田工舍（袋田工舍）　ID：佐野健太建築設計事務所　GD：米力　P：中村 繪（中村絵）

〒104-0052 東京都中央区月島 2-20-3
Tel. 03-6228-2429
sano@kentasano.com
www.kentasano.com

☑ Shop　☑ Public　☑ Furniture　☑ Event
☑ Office　☑ Interior　☑ Graphic　☑ Product
☑ House　☑ Other

HOTEL D

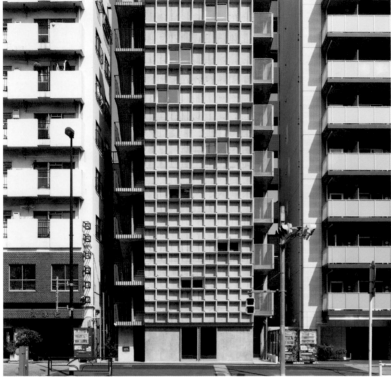

旅館｜CL：TabiTabi（タビタビ）　　AR, ID：佐野健太　施工：建匠社　GD：田 修銓　P：坂口裕康

東大前的70㎡（東大前の70㎡）

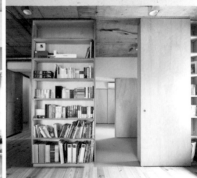
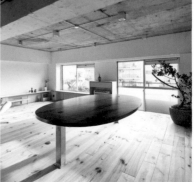

住宅｜CL：個人　施工：ROOVICE（ルーヴィス）　ID：佐野健太　P：高島 慶

SUPPOSE DESIGN OFFICE サポーズデザインオフィス｜谷尻 誠／吉田 愛

以廣島及東京兩地為據點，經手國內外諸多設計專案，如住宅、商業空間、會場、景觀設計、產品設計、室內裝潢等。除此之外並創設「社食堂」、「絕景不動產」、「21世紀工務店」等，將業務範圍不斷擴大。

UMI

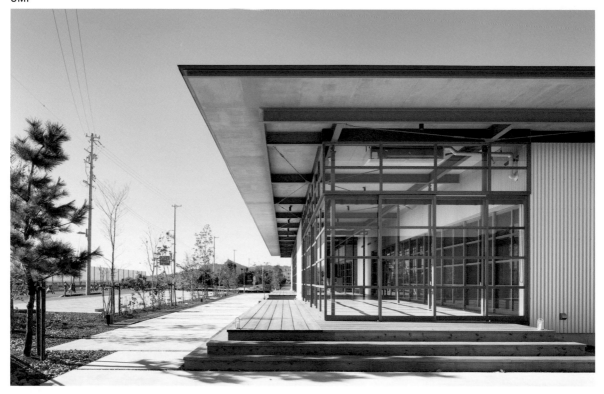

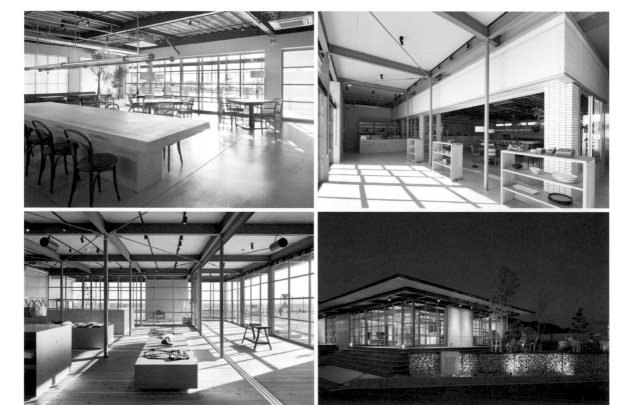

瑜伽教室／藝廊／餐廳／服飾店｜CL：SELECT EYE COMPANY　AR：SUPPOSE DESIGN OFFICE
施工：秀工務店／WOOD CRAFT KAGOSHIMA（ウッドクラフト・カゴシマ）　P：矢野紀行　外構：有賀庭園設計室

〒730-0843 広島県広島市中区舟入本町15-1
〒151-0065 東京都渋谷区大山町18-23 B1F
Tel. 082-961-3000 / Fax. 082-961-3001
mail@suppose.jp
https://www.suppose.jp

☑ Shop ☑ Public ☑ Furniture ☑ Event
☑ Office ☑ Interior ☑ Graphic ☑ Product
☑ House ☑ Other

HIGURASHI GARDEN（ひぐらしガーデン）

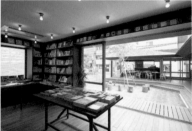
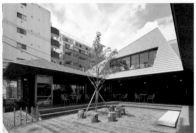

餐飲店／商店／事務所｜CL：Marushin Create Inc.（丸新クリエイト）　AR, GD：SUPPOSE DESIGN OFFICE　施工：KASHINOKI, Co. Ltd（かしの木建設）　P：矢野紀行
結構：構造設計室 NAWAKENJI-M（なわけんジム）　設備：島津設計　厨房：新光食品機械販売
照明規劃：NEW LIGHT POTTERY（ニューライトポタリー）　家具：關家具（関家具）

草叢BOOKS APiTA新守山店（草叢BOOKS アピタ新守山店）

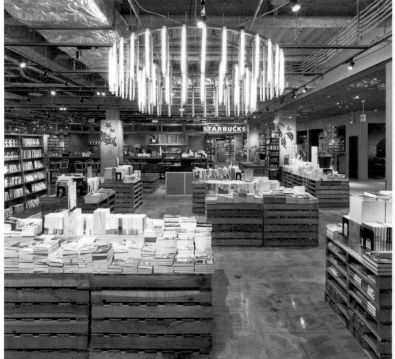
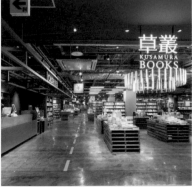
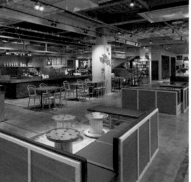

書店｜CL：TSUTAYA　AR：SUPPOSE DESIGN OFFICE　施工：Bauhaus Maruei（バウハウス丸栄）　AD：Nippon Design Center, Inc.（日本デザインセンター）
P：矢野紀行　照明規劃：遠藤照明

93

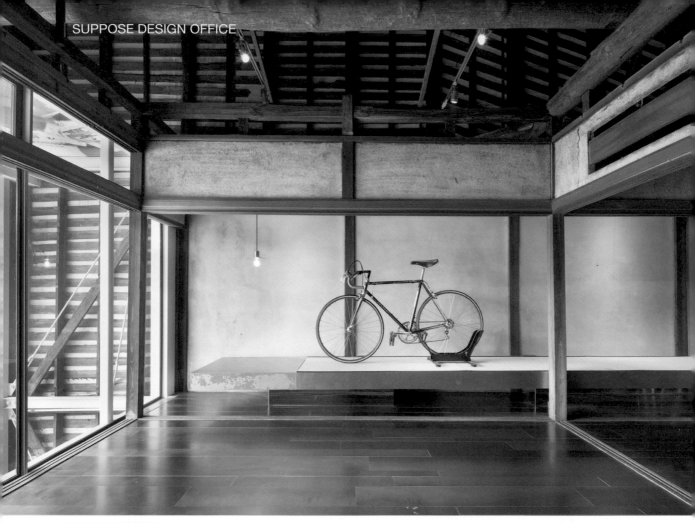

BULLSEYE BICYCLE

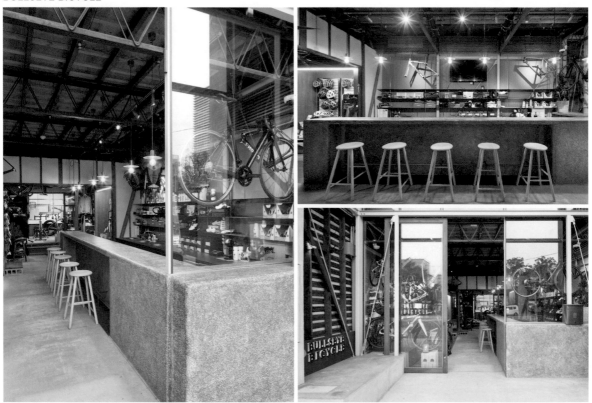

自行車店｜AR, ID：SUPPOSE DESIGN OFFICE　施工：賀茂CRAFT／SET UP（賀茂クラフト／セットアップ）　照明：NEW LIGHT POTTERY　P：矢野紀行

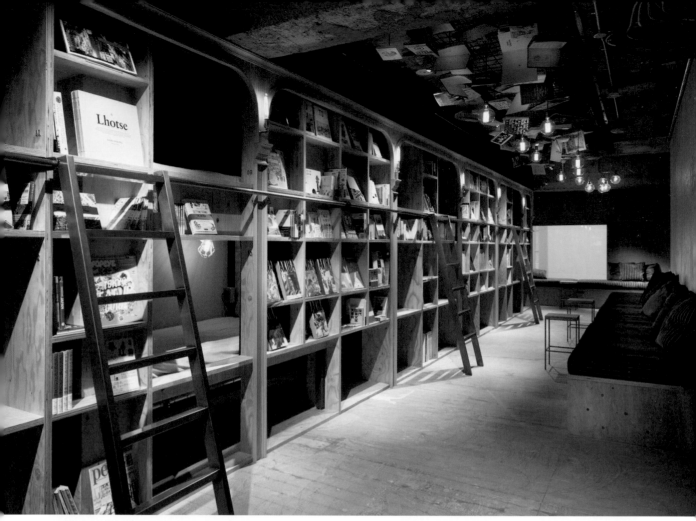

BOOK AND BED TOKYO

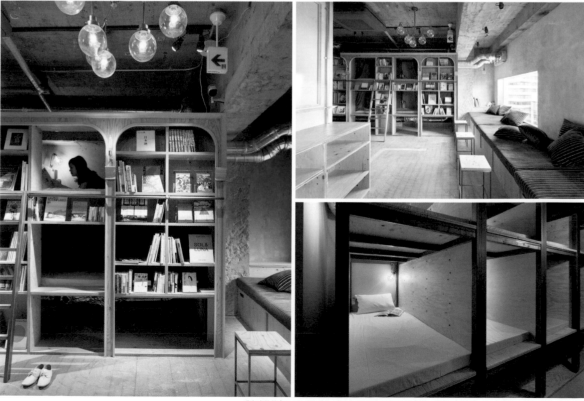

背包客旅館｜CL：R-STORE　AR：SUPPOSE DESIGN OFFICE　施工：SET UP　P：矢野紀行　設備設計：島津設計
照明規劃：ModuleX（モデュレックス）　指標：soda design（ソーダデザイン）

GENETO 山中KOJI（山中コ〜ジ）

在京都與東京皆有據點的建築設計事務所。設計概念為「創造新價值觀」，案件涵蓋與建築相關的住宅、商業設施、辦公室、店舖、陳列設計、產品設計等企畫、設計和管理，同時也跨界製作家具。

JURAKU RO

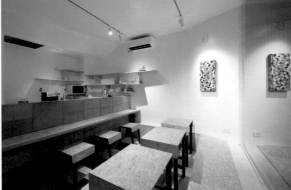

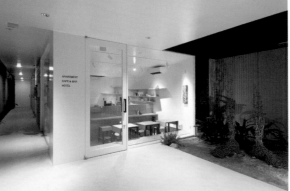

綜合設施（旅館／咖啡館／集合住宅）│ AR：GENETO 施工：山田工務店 P：近藤泰岳

〒604-0063 京都府京都市中京区二条通西洞院西入西大黒町336-1

Tel. 075-203-2970

Fax. 075-200-9787

info@geneto.net

http://geneto.net

☑ Shop ☑ Public ☑ Furniture ☐ Event

☑ Office ☑ Interior ☐ Graphic ☐ Product

☑ House ☐ Other

L'Angolino

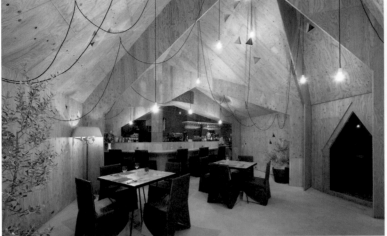
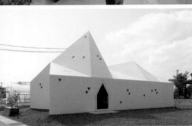

餐廳 | CL, 施工：須永一久 AR：GENETO 施工：pivoto P：近藤泰岳

YOC Restaurant Project

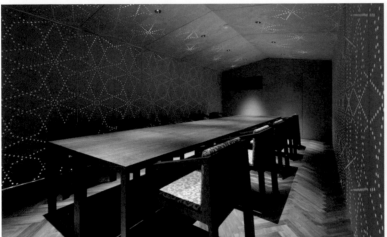

餐廳 | AR：GENETO 施工：AMUZA工務店（アムザ工務店） P：近藤泰岳

YAKINIKU YAZAWA KYOTO

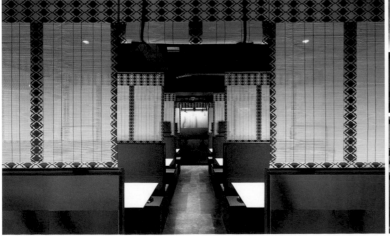
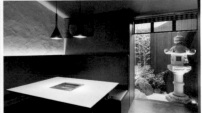

餐廳 | AR：GENETO 施工：上原工務店 P：近藤泰岳

GENERAL DESIGN CO., LTD. ジェネラルデザイン｜大堀 伸

經手案子遍布各種領域，從獨棟住宅、商業設施的建築設計到服飾與餐飲店的室內設計等等。設計特徵為銳利的直線混合手工藝的手作痕跡。

OVER THE CENTURY

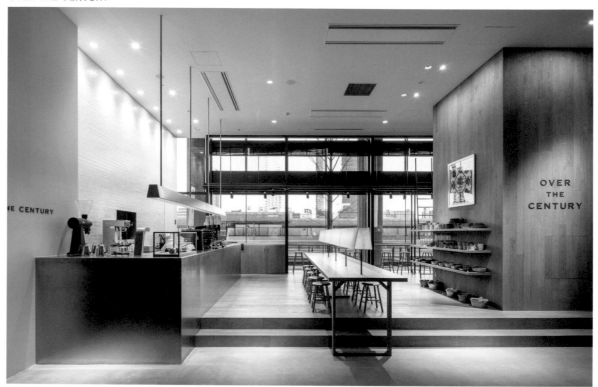

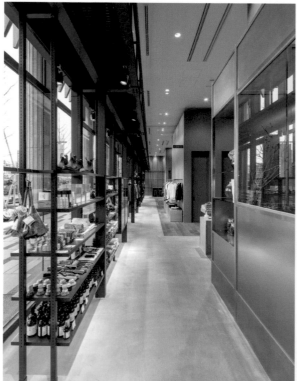

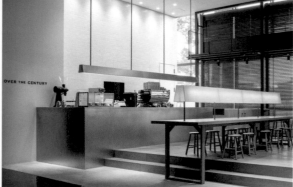

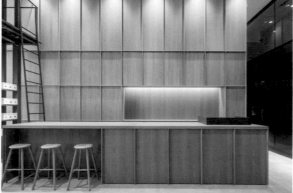

商店｜CL：Peanuts Farm（ピーナッツファーム）　施工：船場　ID：GENERAL DESIGN CO., LTD
P：Stirling Elmendorf Photography（スターリン・エルメンドルフ）

〒150-0001 東京都渋谷区神宮前3-13-3
Tel. 03-5775-1298
email@general-design.net
www.general-design.net

☑ Shop　☑ Public　☑ Furniture　☐ Event

☑ Office　☑ Interior　☐ Graphic　☑ Product

☑ House　☑ Other

FRED PERRY SHOP Tokyo

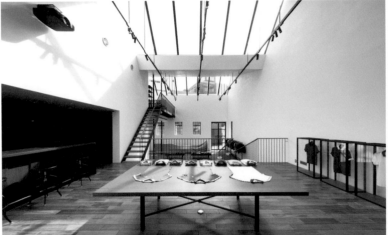
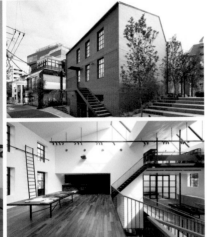

商店｜CL：HIT UNION（ヒットユニオン）　AR, ID：GENERAL DESIGN CO., LTD
施工：辰／D.BRAIN（ディープレーン）　P：阿野太一

SATURDAYS NYC大阪店

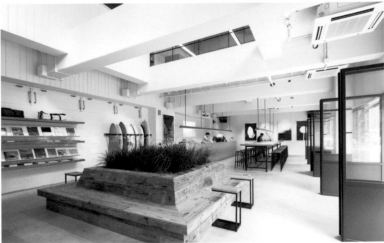

商店｜CL：JUN（ジュン）　施工：D.BRAIN　ID：GENERAL DESIGN CO., LTD　P：阿野太一

SPRING VALLEY BREWERY TOKYO

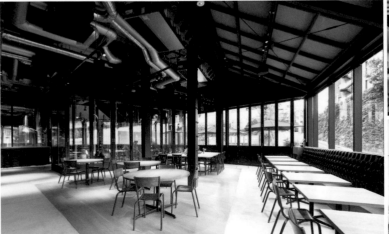

餐廳｜CL：SPRING VALLEY BREWERY（スプリングバレーブルワリー）　AR, ID：GENERAL DESIGN CO., LTD　施工：鐵建建設（鉄建建設）／住友不動産　P：阿野太一

Jamo Associates Co., Ltd. ジャモアソシエイツ｜高橋紀人

2000年成立的室內設計公司，成員為室內設計師高橋紀人與室內造型師神林千夏（目前為Studio Early Birds負責人）。工作據點位於東京，案子橫跨住宅、零售商店、餐廳、辦公室與旅館等領域，種類形形色色。

BEAMS JAPAN 1F／Facade

商店｜CL：BEAMS（ビームス）　施工：大昌工藝（大昌工芸）　ID：Jamo Associates Co., Ltd.　藝術家：Kads MIIDA（カッズミイダ）　P：高山幸三

MISTERGENTLEMAN SHANGHAI

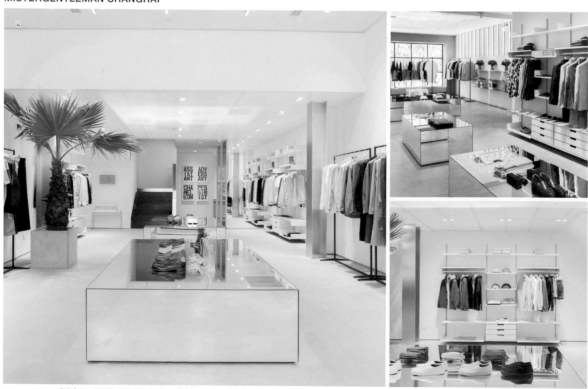

商店｜CL：巴里屋　DR：Takeshi Osumi（オオスミタケシ）／吉井雄一（MISTERGENTLEMAN）　施工：上海組流裝飾工程（上海組流裝飾工程）　ID：Jamo Associates Co., Ltd.

☑ Shop ☑ Public ☑ Furniture ☑ Event
☑ Office ☑ Interior ☐ Graphic ☐ Product
☑ House ☑ Other （住宿設施）

TRUNK（HOTEL）旅館棟（ホテル棟）

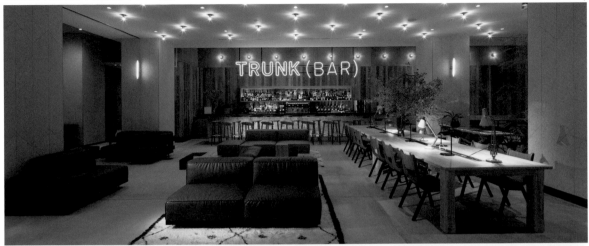

住宿設施｜CL：TRUNK（トランク）　AR：MOUNT FUJI ARCHITECTS STUDIO一級建築師事務所（マウントフジアーキテクツスタジオ一級建築士事務所）
施工｜東急建設（建築）／DesignArc Co., Ltd.（デザインアーク・室内装演）
ID：Jamo Associates Co.,Ltd.（旅館棟）　P：高山幸三　空間造型：FOURDEUCES & CO.

adidas Originals by HYKE

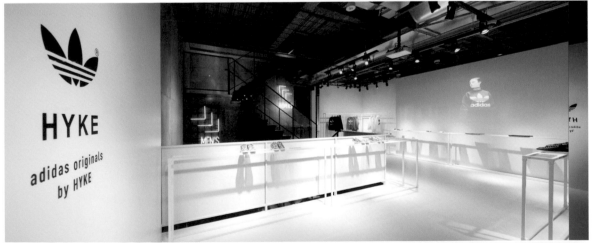

商店｜CL：adidas Originals（アディダス オリジナルス）　AD：HYKE（ハイク）
施工：EXIT METAL WORK SUPPLY／MARI・ART CO., LTD.（エグジットメタルワークサプライ／マリ・アート）　ID：Jamo Associates Co., Ltd.　P：高山幸三

SWING スウィング｜金山 大／小泉宙生

金山 大　1974年生於兵庫縣，大阪藝術大學藝術學院建築系畢業。進入IAO竹田設計工作之後，於2006年與小泉宙生成立SWING。

小泉宙生　1973年生於大阪府，大阪藝術大學藝術學院建築系畢業。經歷北村陸夫+ZOOM計畫工房與Ms建築設計事務所等公司之後，於2006年與金山大成立SWING。

Hostel Mitsuwaya Osaka（ホステルみつわ屋大阪）

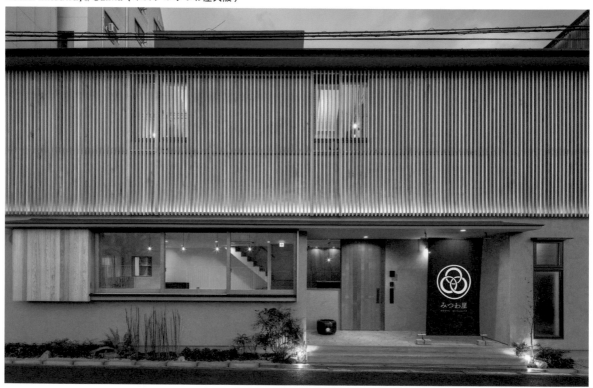

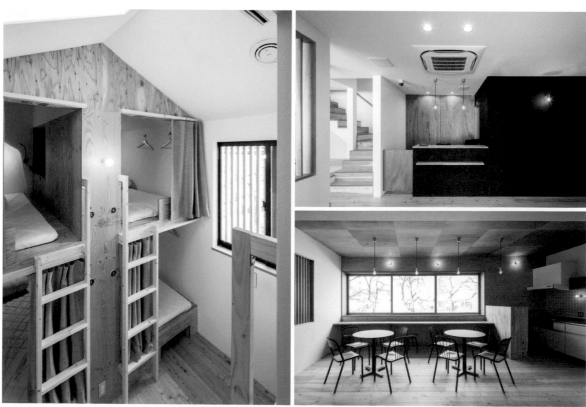

背包客旅館／民宿｜CL：TESEN　AR：金山 大（SWING）／姉崎隆介（SWING）　施工：新名工務店　P：Stirling Elmendorf Photography

〒550-0013 大阪府大阪市西区新町1-3-12 四ツ橋セントラルビル
（四橋CENTRAL大樓）205
Tel. 06-6195-7277
info@swing-k.net
http://swing-k.net

☑ Shop ☑ Public ☐ Furniture ☐ Event
☑ Office ☑ Interior ☐ Graphic ☐ Product
☑ House ☐ Other

kakigori點心盒（kakigori ほうせき箱）

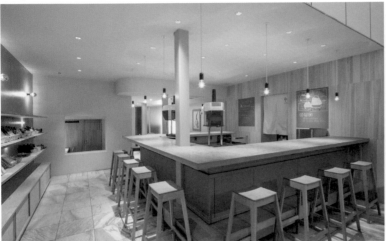

刨冰／咖啡館／雑貨｜CL：點心盒（ほうせき箱）　AR：金山 大（SWING）／姉崎隆介（SWING）　施工：吉川工務店
P：Stirling Elmendorf Photography　原創椅凳：simple wood product　照明規劃：NEW LIGHT POTTERY

Cafe POCHER／petit house TOJI

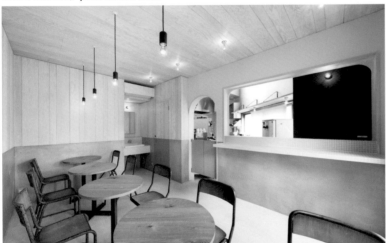

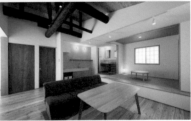

咖啡館與民宿｜CL：Leaf publications（リーフ・パブリケーションズ）　AR：金山 大（SWING）／熊澤花繪（熊澤花絵〔SWING〕）
施工：KAWANA工業（かわな工業）　P：平井美行

八向／YAKO

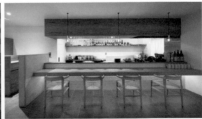

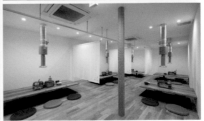

鍋類與燒烤等日本料理｜CL：P.GROUP co., ltd.　AR：小泉宙生（SWING）／井上Michiru（井上みちる〔SWING〕）　施工：吉川工務店　GD：玉井喜洋（P.GROUP co., ltd.）　P：平井美行

STUDIO DOUGHNUTS スタジオドーナツ│鈴木恵太（鈴木恵太）／北畑裕未

鈴木與北畑二人離開Landscape Products（有限会社ランドスケーププロダクツ）之後，於2015年成立
STUDIO DOUGHNUTS。設計目標是活用各類素材，並添加些許幽默感與創作者的特徵。

archipelago

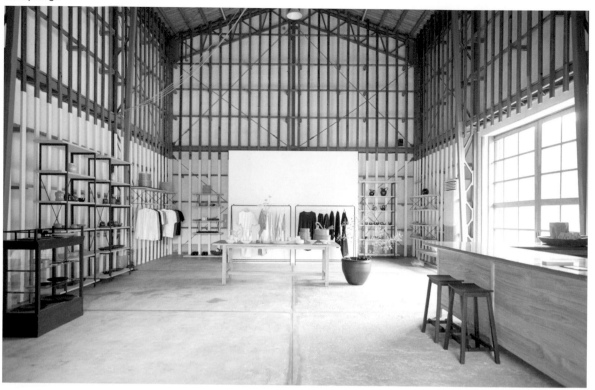

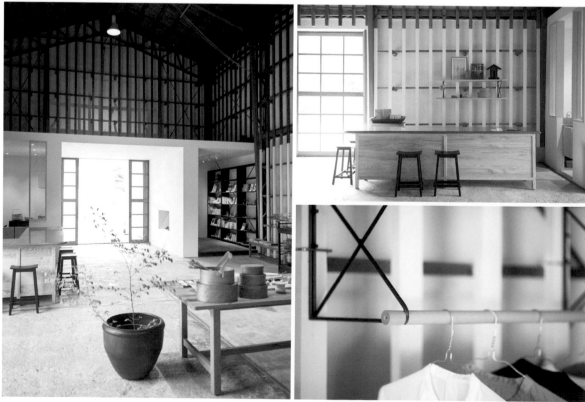

選物店｜CL：archipelago（アーキペラゴ）　AR：STUDIO DOUGHNUTS　P：三部正博

☑ Shop　　□ Public　　☑ Furniture　　□ Event

□ Office　　□ Interior　　□ Graphic　　□ Product

☑ House　　□ Other

Dear All

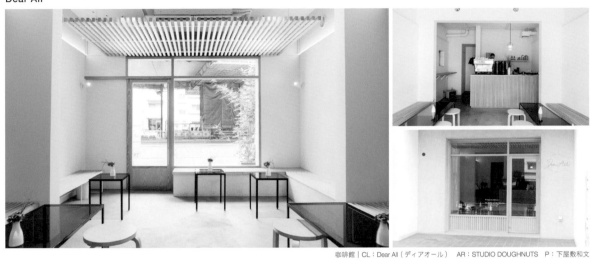

咖啡館｜CL：Dear All（ディアオール）　AR：STUDIO DOUGHNUTS　P：下屋敷和文

FOOD&COMPANY

雑貨店｜CL：FOOD&COMPANY（フードアンドカンパニー）　AR：STUDIO DOUGHNUTS　P：濱田英明

monk

餐廳｜CL：monk（モンク）　AR：STUDIO DOUGHNUTS　P：三部正博

STUDIO RAKKORA ARCHITECTS

スタジオラッコラアーキテクツ｜木村日出夫／木村淳子

設計目標是單純因應空間的歷史、各類條件與客戶需求，不花稍賣弄，打造魅力永續不褪色、融入環境、令人願意珍惜的建築。

舊八女郡公所（旧八女郡役所）

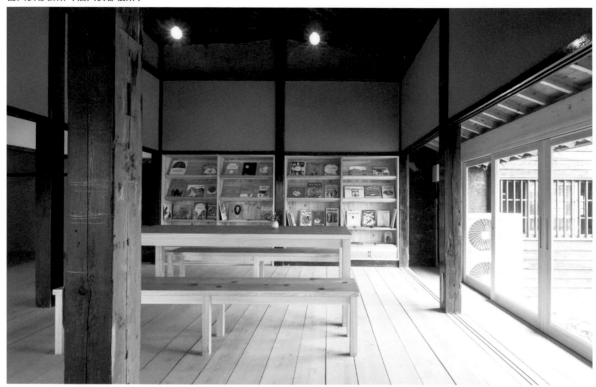

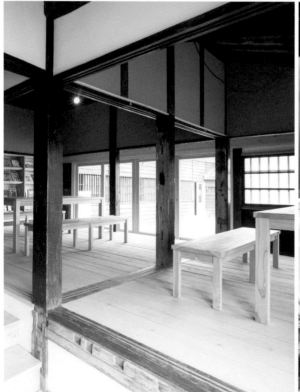

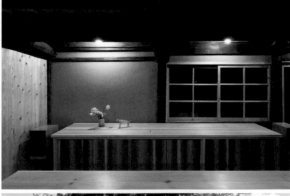

當地社群交流設施／酒行／咖啡館｜CL：八女空屋再生開關／朝日屋酒行（八女空き家再生スイッチ／朝日屋酒店）
AR, ID, P：STUDIO RAKKORA ARCHITECTS　施工：中島建設／八女空屋再生開關／關內潔（関内潔）

〒604-0993 京都市中京区寺町通夷川上る久遠院前町671-1 寺町エースビル
（ACE大樓）2F東
Tel. 075-252-2710
Fax. 075-252-2711
info@studiorakkora.com
http://studiorakkora.com/

☑ Shop　　☑ Public　　☑ Furniture　　☐ Event
☑ Office　　☑ Interior　　☐ Graphic　　☑ Product
☑ House　　☐ Other

Node

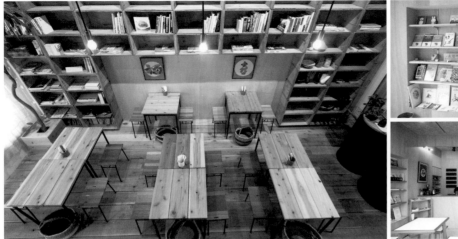

咖啡館兼餐廳｜CL：Node　AR, ID, P：STUDIO RAKKORA ARCHITECTS　施工：椎口工務店

寺町的辦公室與畫廊（寺町のオフィス+ギャラリー）

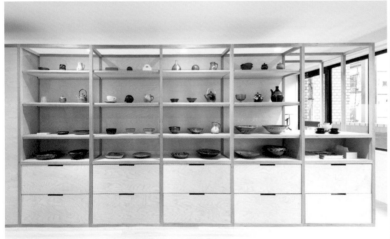

辦公室與畫廊｜CL, AR, ID：STUDIO RAKKORA ARCHITECTS　施工：椎口工務店／關內潔　P：林口哲也

青春畫廊西陣（青春画廊西陣）

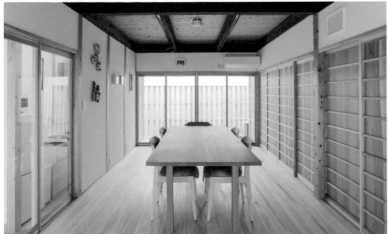

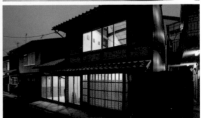

民宿與畫廊｜CL, AD：hayashi yasuhiko　AR, ID：STUDIO RAKKORA ARCHITECTS　施工：椎口工務店　P：Kenryou Gu

STACK D.O. STACK D.O. Co., Ltd | 重田克憲

重田克憲1979年生於山口縣。作品囊括一坪大的酒吧到公共設施，形形色色。師事形見一郎之後，於2011年成立STACK，又於2016年成立STACK D.O.，持續至今。

GATHERING TABLE PANTRY

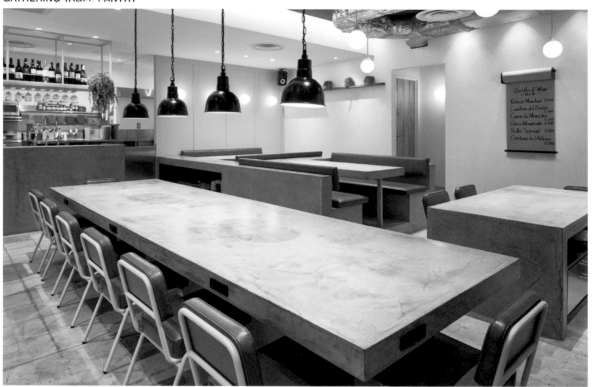

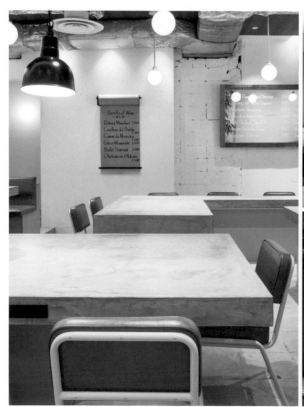

餐飲店｜CL：ROYAL HOLDINGS（ロイヤルホールディングス）　AR, ID：STACK D.O.　施工：Rack and Pinion（ラック・アンド・ピニオン）
AD：BLANCA ASSOCIATION　P：Nacása & Partners Inc.（ナカサアンドパートナーズ）

〒153-0064 東京都目黒区下目黒3-1-22谷本ビル（谷本大樓）3-AB
Tel. 03-6420-3945
Fax. 03-6420-3921
info@stack88.com
www.stack88.com

☑ Shop ☑ Public ☐ Furniture ☐ Event

☑ Office ☑ Interior ☐ Graphic ☐ Product

☑ House ☐ Other

ink. by CANVAS TOKYO

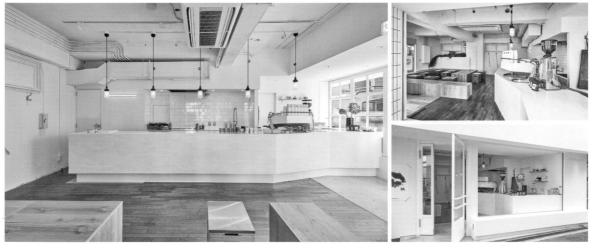

咖啡館｜CL, AD：BLANCA ASSOCIATION　AR, ID：STACK D.O.　施工：MONOCOM

COVER.

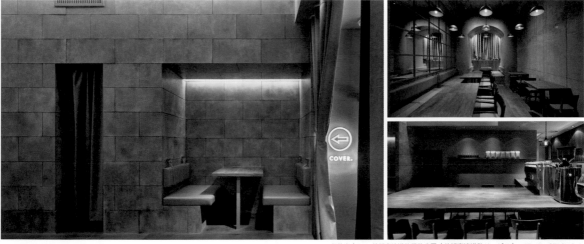

餐飲店｜CL：首都高速道路服務公司（首都高速道路サービス）　AR, ID：STACK D.O.
施工：YOSHIDA INTERIOR（ヨシダインテリア）　AD：BLANCA ASSOCIATION　P：Nacása & Partners Inc.

NEST INN HAKONE

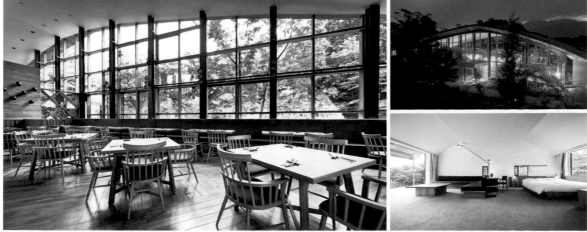

旅館｜CL, AD：俵石Hotel and Resort（俵石ホテルアンドリゾート）　AR, ID：STACK D.O.　施工：前田建設工業　AD：八木 保

SNARK SNARK Inc. | 小阿瀨 直／大嶋 勵（大嶋 励）／山田 優

成立於2016年，大嶋勵與山田優於2017年加入。據點分為兩處，分別是群馬縣高崎市與東京都
惠比壽，案子規模不一，橫跨室內設計、建築與社區總體營造。

Book lab Tokyo

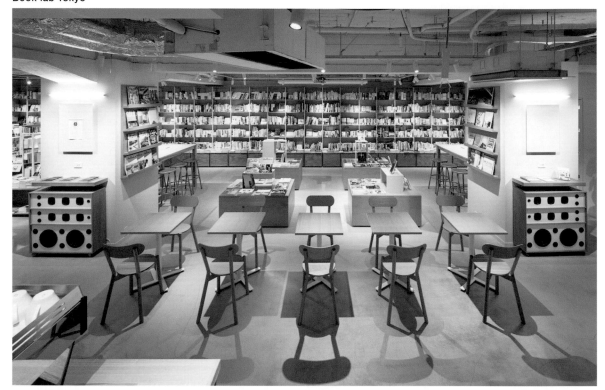

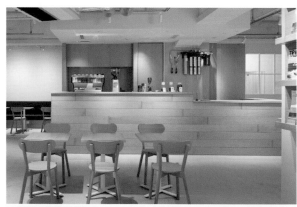

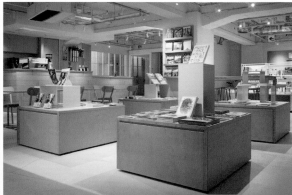

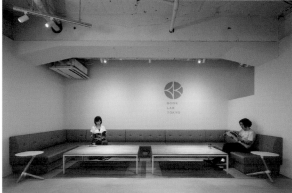

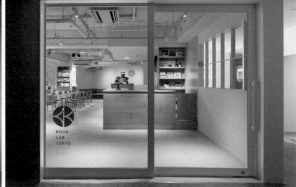

書店 | AR：小阿瀨 直　施工：Pierrot design & works（ピエロ・デザイン＆ワークス）　ID：黑田菜緒（黒田菜緒）　　AD：TRAIL HEADS　GD：OWUN　P：KENGAKU TOMOOKI

〒370-0824 群馬県高崎市田町53-2 2F
〒150-0021東京都渋谷区恵比寿西1-4-1 4F
Tel. 027-384-2268 / Fax. 050-3488-4485
press@snark.cc
http://www.snark.cc/

☑ Shop ☑ Public ☑ Furniture ☑ Event

☑ Office ☑ Interior ☐ Graphic ☑ Product

☑ House ☐ Other

13COFFEE ROASTERS

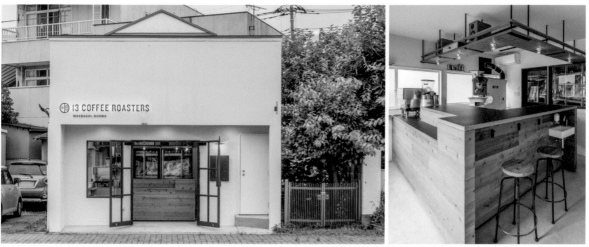

外帯咖啡店｜CL：Ristretto inc.　AR：大嶋 勲／小阿瀬 直　施工：Omnibus　P：新澤一平

Let It Be Coffee

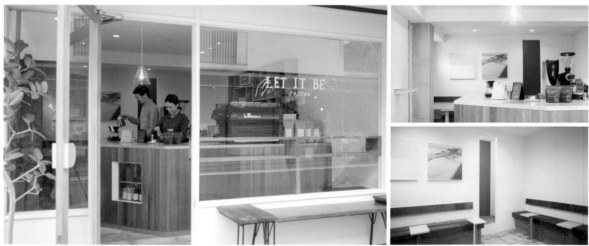

外帯咖啡店｜CL：Let It Be Coffee　AR：大嶋 勲／小阿瀬 直　施工：Double Box　P：本多康司

TAKASAKI BASE

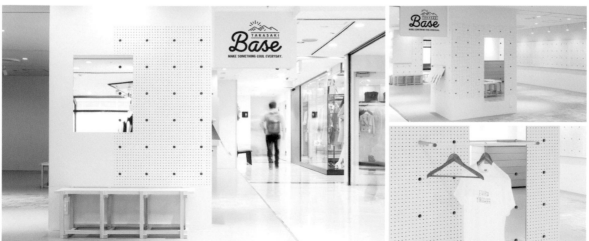

車站大樓活動會館｜CL：高崎車站大樓（高崎ターミナルビル）　AR：小阿瀬直　施工：SAKURA建設（サクラ建設）　ID：山岸亮太／岡田友大　GD：ASHIKA圖案（あしか図案）　P：Lo.cul.p

設計事務所ima イマ｜小林 恭／小林MANA（小林マナ）

經手案子主要為商店與餐飲店的室內設計，此外也參與產品設計與住宅建築等。設計概念活用地點與品牌，在追求使用方便或提升機能的同時，兼顧設計與機能或是添加幽默感。

EBIYA大食堂／EBIYA商店（ゑびや大食堂／ゑびや商店）

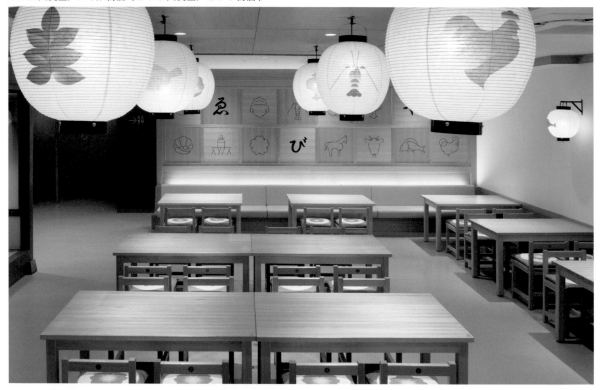

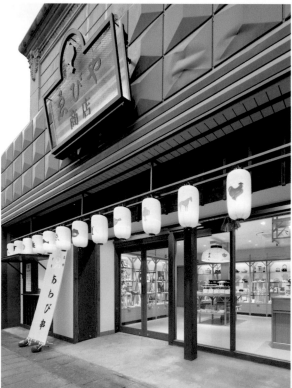

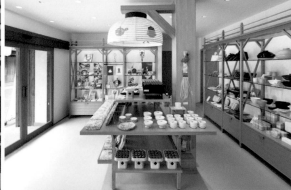

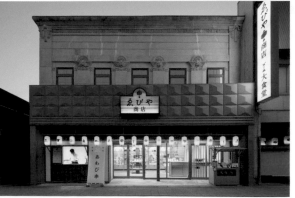

餐飲與商店｜CL：EBIYA　施工：乃村工藝社　ID：小林 恭（設計事務所ima）／小林MANA（小林マナ〔設計事務所ima〕）
AD：中川政七商店　GD：木住野彰悟（6D）　P：Nacása & Partners Inc.（ナカサアンドパートナーズ）

marimekko高松

商店｜CL：LOOK（ルック）　施工：植創　ID：小林 恭（設計事務所ima）／小林MANA（設計事務所ima）

鎌倉八座

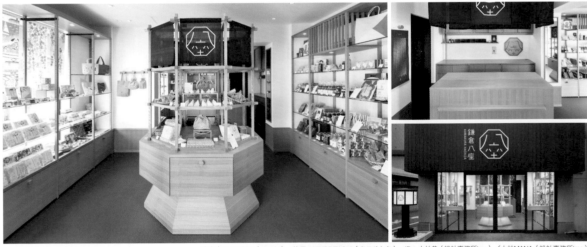

商店｜CL：SEITA（せいた）　施工：KIKORITACHI（きこりたち）　ID：小林 恭（設計事務所ima）／小林MANA（設計事務所ima）
AD：中川政七商店　GD：井上麻那巳　P：Nacása & Partners Inc.

西鐵INN日本橋（西鉄イン日本橋）

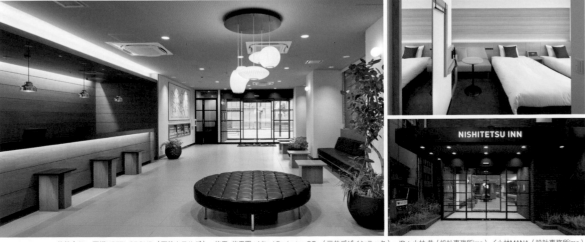

旅館｜CL：西鐵HOTEL GROUP（西鉄ホテルズ）　施工、施工圖：Mitsui Designtec CO.,（三井デザインテック）　ID：小林 恭（設計事務所ima）／小林MANA（設計事務所ima）
AD：永田宙郷（EXS Inc.）／田中敏憲（Acht）　GD：TAKAIYAMA inc.　P：Nacása & Partners Inc.

設計事務所岡昇平　office of Shohei Oka｜岡 昇平／田村 博／廣瀬裕子（広瀬裕子）／保井智貴

岡昇平離開MIKAN Architects（みかんぐみ）之後，回到高松成立「設計事務所岡昇平」，同時擔任佛生
山溫泉的櫃台人員。與眾人一起推動「佛生山眾人之旅館」、「琴電溫泉」、「50公尺書店」、「溫泉市
場」、「電車圖書室」等場域。

Kinco. Hostel + café

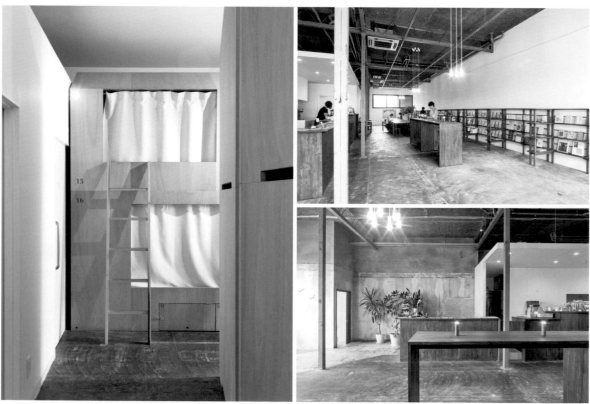

住宿設施／咖啡館｜CL：ido　AR：設計事務所岡昇平　施工：NK建設（エヌケー建設）

〒761-8078 香川県高松市仏生山町甲430-6
Tel. 087-889-7789或087-889-7750
okashohei@yahoo.co.jp
ooso.busshozan.com

☑ Shop　☑ Public　☑ Furniture　☑ Event
☑ Office　☑ Interior　☑ Graphic　☑ Product
☑ House　☑ Other

絲瓜文庫（へちま文庫）

書店／咖啡館｜CL：絲瓜文庫　AR, 施工：岡昇平／松村亮平（昆布製作所〔こんぶ製作所〕）

佛生山眾人之旅館 溫泉後方的客房（仏生山まちぐるみ旅館 温泉裏の客室）

住宿設施｜CL：佛生山眾人之旅館　AR：岡昇平／小西康正／松村亮平（昆布西〔こんぶ西〕）　施工：小西康正（gm projects）

飄浮草莓園（空浮ストロベリーガーデン）

商店／選果場｜CL：飄浮草莓園　AR：設計事務所岡昇平　施工：建人建設

SO,u inc. ソウユウ｜吉田 幹（ヨシダ ミキ）

吉田幹出生於京都市。他經歷多家設計公司之後，於2006年成立SO,u inc.。經手案子包括大型商業設施改建、服飾店、美容院、餐廳與酒吧等商店的室內設計。還曾參與住宅設計，跨界各類領域。

CANADA GOOSE／Sendagaya

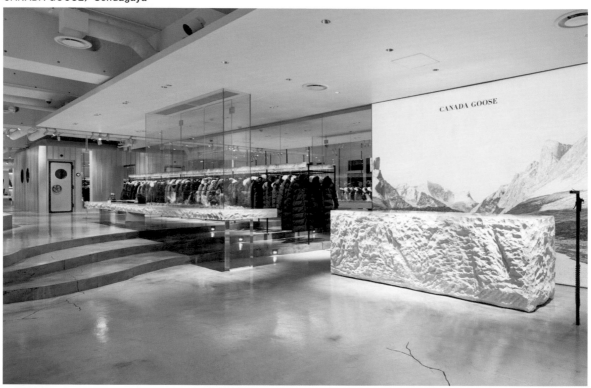

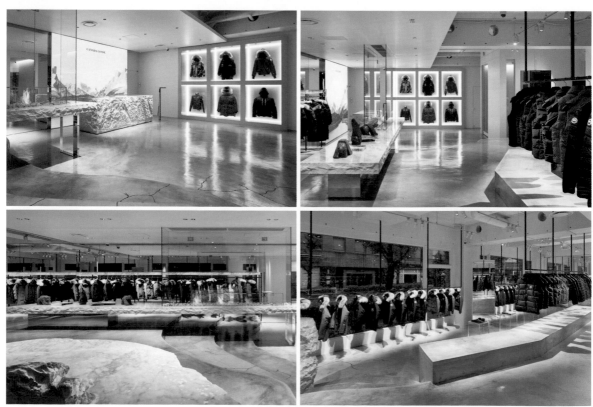

潮牌服飾店｜CL：SAZABY LEAGUE（サザビーリーグ）　施工：D.BRAIN（ディー・ブレーン）　ID：SO,u

〒151-0051 東京都渋谷区千駄ヶ谷3-20-10 Ayana Sendagaya 2nd Office 2F
Tel. 03-6413-5520
Fax. 03-6413-5521
info@so-udesign.com
www.so-udesign.com

☑ Shop ☑ Public ☑ Furniture ☐ Event
☑ Office ☑ Interior ☑ Graphic ☑ Product
☑ House ☐ Other

ESTNATION／Kobe BAL

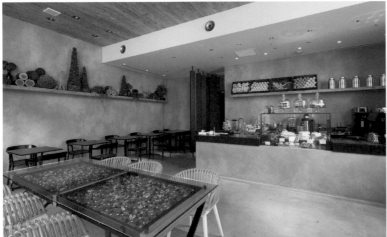

潮牌服飾店 | CL：SAZABY LEAGUE　施工：日商Inter Life（日商インターライフ）　ID：SO,u

MEN'S GROOMING SALON／Aoyama

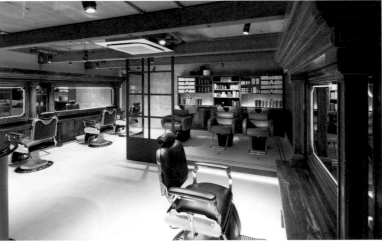

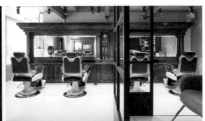

男性美髪沙龍 | CL：柿本榮三美容室　施工：A FACTORY（ア・ファクトリー）　ID：SO,u

DAVID OTTO JUICE／BAL Kyoto

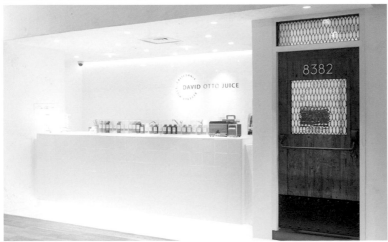

果汁店 | CL：SAZABY LEAGUE　施工：A FACTORY　ID：SO,u

DAIKEI MILLS ダイケイミルズ｜中村圭佑

藉由室內設計思考人與空間的理想狀態，創作深受藝術的抽象性與細膩性影響。真誠地面對既有的空間與今
後的用途，將雕刻般的造型與簡單的平面輕盈地結合起來，善用素材營造張力與靜謐之美並存的空間。

玉川堂 銀座店

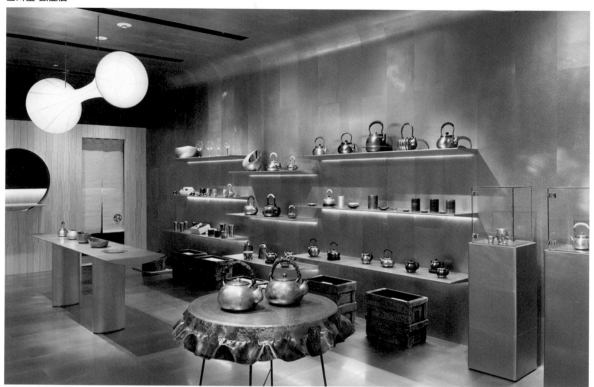

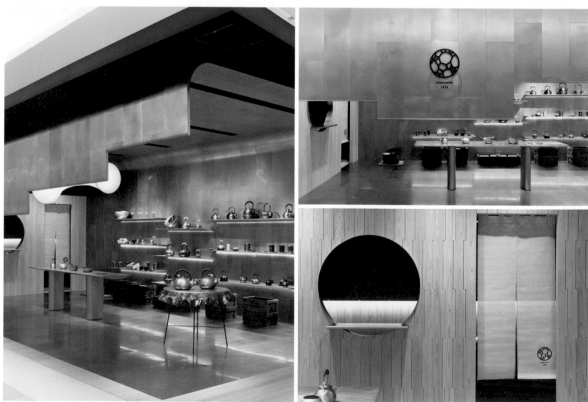

零售業｜CL：玉川堂　AR：中村圭佑（DAIKEI MILLS）／熊谷晃希（DAIKEI MILLS）　施工：D.BRAIN　P：加藤純平

〒140-0004 東京都品川区南品川 6-4-10-1F
Tel. 03-6433-1272
info@daikeimills.com
http://daikeimills.com/

☑ Shop ☑ Public ☑ Furniture ☑ Event
☑ Office ☑ Interior ☐ Graphic ☐ Product
☑ House ☐ Other

唯一無二

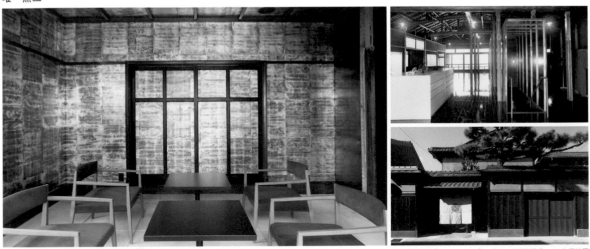

展示空間｜CL：唯一無二　AR：中村圭佑（DAIKEI MILLS）／熊谷晃希（DAIKEI MILLS）　施工：二谷工務店　P：加藤純平

nu+LIM

美容院｜CL：LESS is MORE（レスイズモア）　AR：中村圭佑（DAIKEI MILLS）／熊谷晃希（DAIKEI MILLS）　施工：&S　P：牧口英樹

ROKU 渋谷Cat street（ROKU 渋谷キャットストリート）

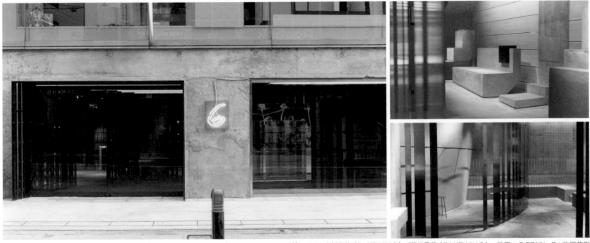

服飾店｜CL：UNITED ARROWS（ユナイテッドアローズ）　AR：中村圭佑（DAIKEI MILLS）／熊谷晃希（DAIKEI MILLS）　施工：D.BRAIN　P：牧口英樹

Takasu Gaku Design and Associates Inc.

タカスガクデザイン
アンド アソシエイツ｜高須 學（高須 学）

設計概念為「簡潔、永恆、美麗」，認為設計的功用是「優良的擴音器」，不隨波逐流，帶出並擴大原本潛藏於空間與物體自身中的魅力。

BAKE CHEESE TART／TOKYO GRANSTA丸之內（TOKYO グランスタ丸の内）

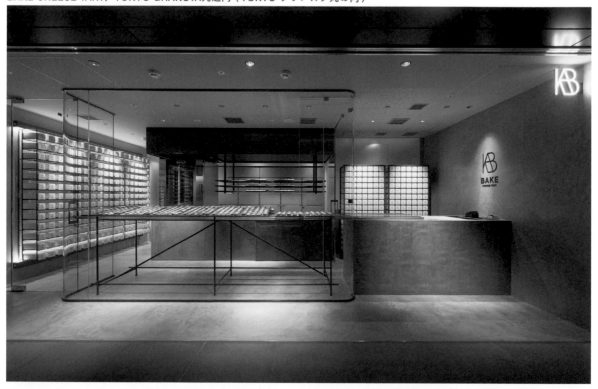

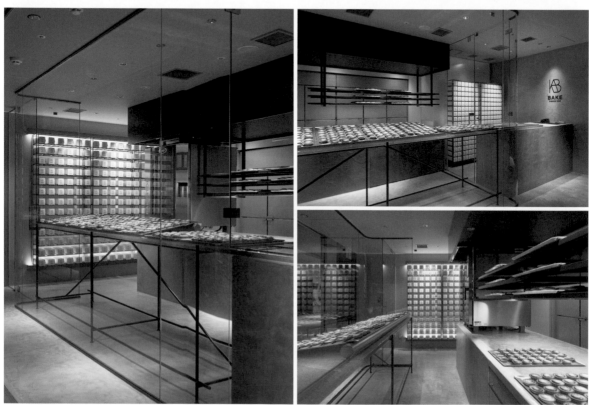

起士塔專賣店｜CL：BAKE　DR：貞清誠治（BAKE）／菊地慎平（BAKE）　AR：高須 學　施工：AIM CREATE Co., Ltd.（エイムクリエイツ）
P：山本育憲（TRANSPARENCY〔トランスペアレンシー〕）

〒815-0082 福岡県福岡市南区大橋 3-7-16 こいまりビル（Koimari大樓）2F
Tel. 092-534-1773
Fax. 092-406-5349
info@gaku-design.com
www.gaku-design.com

☑ Shop ☑ Public ☑ Furniture ☐ Event
☑ Office ☑ Interior ☐ Graphic ☑ Product
☑ House ☐ Other

製茶所山科

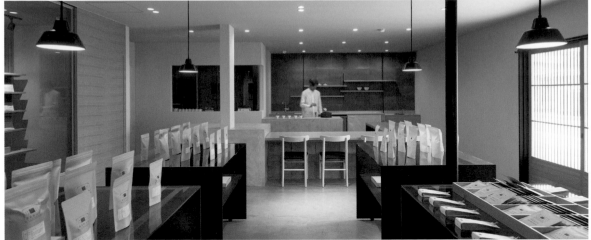

日本茶専賣店｜CL：山科茶舖　AR：高須 學　施工：長崎船舶装備（長崎船舶装備）　ID：手島紗夜（TGDA）　AD：田中敏憲（Acht〔アハト〕）
GD：中庭日出海（Nakaniwa Design Office〔なかにわデザインオフィス〕）　P：山本育憲（TRANSPARENCY）

BÅCKEREI & CAFE BROTLAND

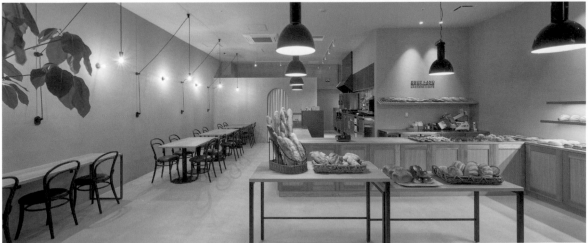

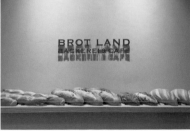
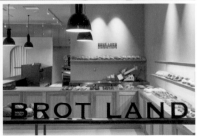

麵包店｜CL：Aila（アイラ）　AR：高須 學　施工：Sogo Design Co.（綜合デザイン）　ID：手島紗夜（TGDA）　P：山本育憲（TRANSPARENCY）

121

CHAB DESIGN チャブデザイン｜高塚直樹（高塚直樹）

1985年生，2004至2008年就讀靜岡文化藝術大學空間造形系；2008至2010年就讀首都大學東京研究所都市環境科學研究系。2010至2015年任職於Schemata建築計畫有限公司（有限会社スキーマ建築計画）。2015年獨立後於靜岡市成立CHAB DESIGN。

ANOTHER8

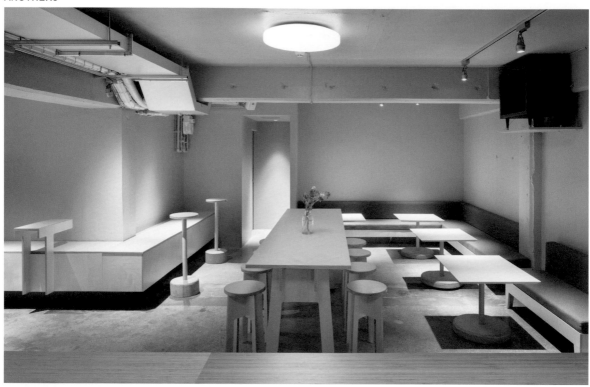

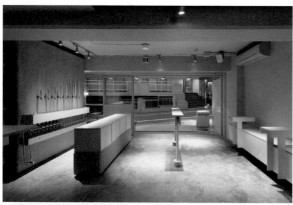

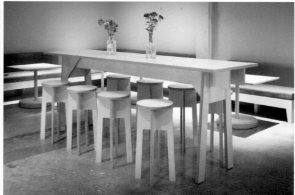

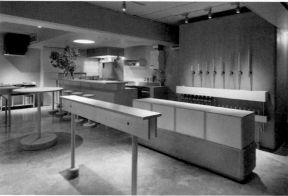

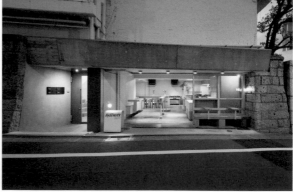

酒吧｜CL：酒八　AR：Puddle／CHAB DESIGN　施工：TANK　P：太田拓實（太田拓実）

〒422-8006 静岡県静岡市駿河区曲金1-2-4
http://chabdesign.jp/

☑ Shop ☐ Public ☑ Furniture ☑ Event
☑ Office ☑ Interior ☐ Graphic ☐ Product
☑ House ☐ Other

Coffee Wrights蔵前（Coffee Wrights 蔵前 ）

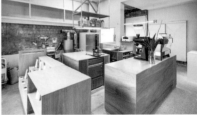

烘豆坊與咖啡館｜CL：WAT（ワット）　AR：CHAB DESIGN　施工：welcome todo（ウェルカムトゥドゥ）　P：Kenta Hasegawa

Coffee Wrights三軒茶屋

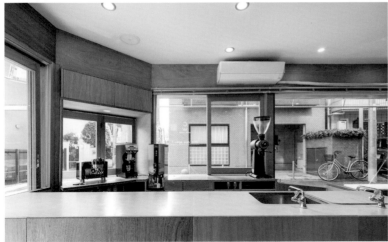

烘豆坊與咖啡館｜CL：WAT　AR：CHAB DESIGN　施工：welcome todo　P：Kenta Hasegawa

HACHI

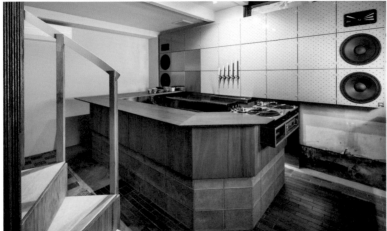

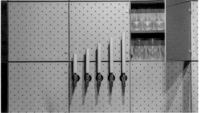

酒吧｜CL：酒八　AR：CHAB DESIGN　施工：Atelier Loöwe INC.（アトリエ ロウエ）　P：Kenta Hasegawa

坪井建築設計事務所　HIDENORI TSUBOI ARCHITECTS｜坪井秀矩

1983年生於奈良縣。2005年自近畿大學理工學院建築系畢業，同年進入ark建築設計工房（アーク建築設計工房），2008年任職於森下建築總研（株式会社森下建築総研），2011年成立坪井建築設計事務所。

Dog Salon 樂髮（Dog Salon 楽髮）

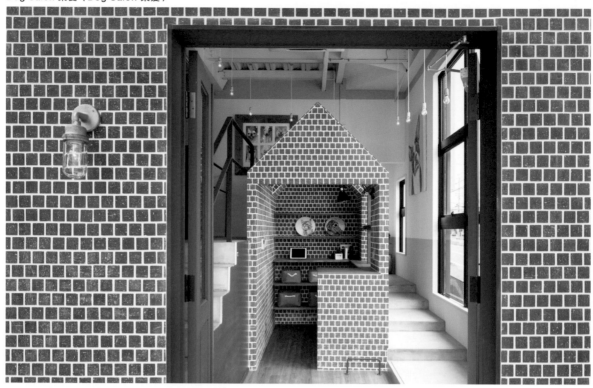

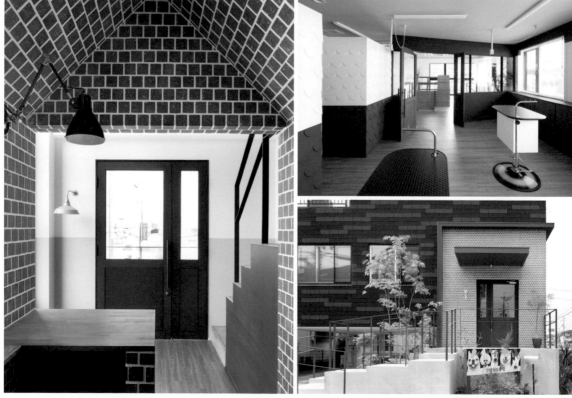

寵物美容沙龍｜AR：坪井秀矩　P：志摩大輔

〒550-0015 大阪府大阪市西区南堀江1-12-2-801
Tel. 06-6534-0230
info@ht-a.com
http://www.ht-a.com

☑ Shop ☑ Public ☑ Furniture ☐ Event

☑ Office ☑ Interior ☐ Graphic ☐ Product

☑ House ☐ Other

anfrum

美容院｜AR：坪井秀矩　P：志摩大輔

Sunawachi（スナワチ）

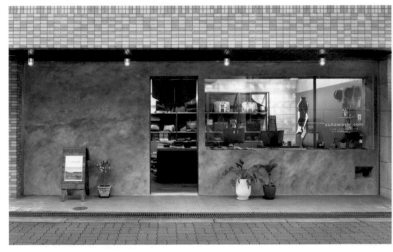

皮革製品商店｜AR：坪井秀矩　P：志摩大輔

COLORS ASSOCIATE

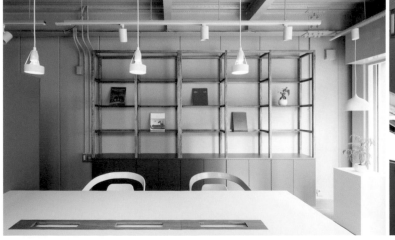

辦公室｜AR：坪井秀矩　P：志摩大輔

design office Switch　スイッチ│古武一貴

古武一貴於2003年5月成立Switch。工作據點為愛知縣西三河地區，提供橫跨平面、空間、網路等設計的整體企劃提案與製作。配合客戶需求，針對正確的客群提出適合的設計形象。

CAFE THE CORNER

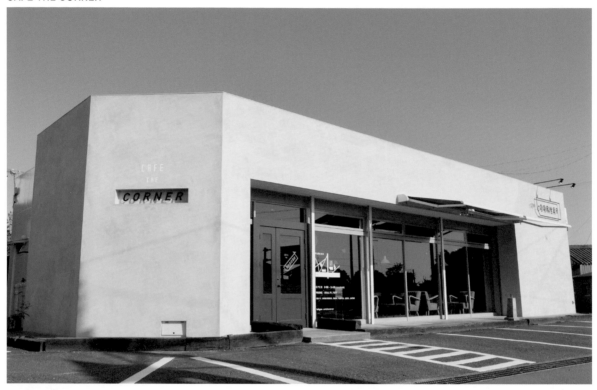

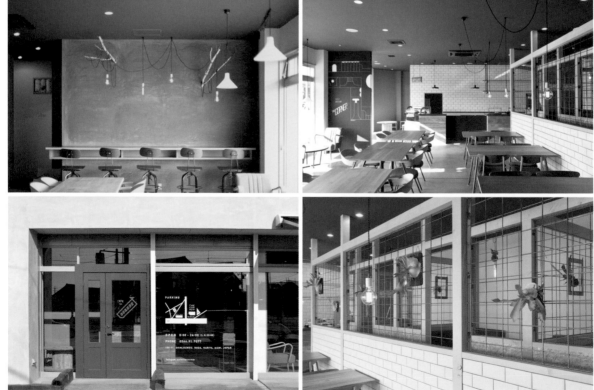

餐飲│CL：CAFE THE CORNER　AR, GD："STUDIOS"　施工：東海HOUSE（東海ハウス）　ID, AD, P：古武一貴　DF：Switch

〒446-0045 愛知県安城市横山町八左196-6
Tel. 0566-91-6175
Fax. 0566-91-6176
info@switch-design.jp
www.switch-design.jp

☑ Shop　☑ Public　☐ Furniture　☐ Event
☑ Office　☑ Interior　☑ Graphic　☑ Product
☑ House　☑ Other　（WEB）

CONCENT（膳Café〔膳カフェ〕）

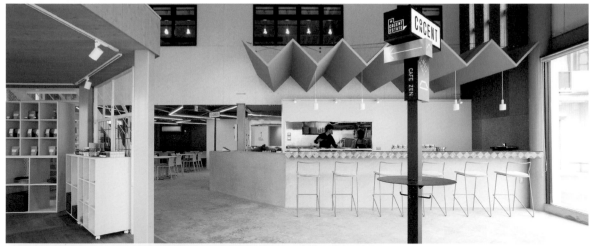

餐飲與零售｜CL, 施工：Panadome, Inc.（パナドーム）　AR, GD："STUDIOS"　ID, AD, P：古武一貴　DF：Switch

YOUR TABLE

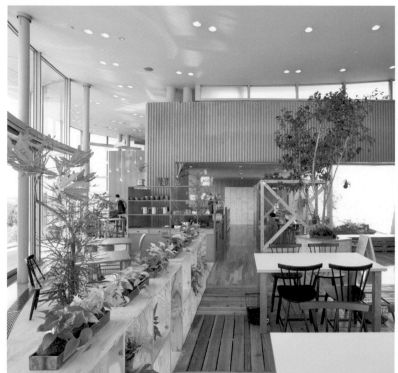
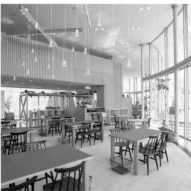
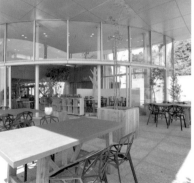

餐飲｜CL：YOUR TABLE　AR："STUDIOS"　施工：myproject（マイプロジェクト）　ID, AD, GD, P：古武一貴　DF：Switch

design office TERMINAL

デザインオフィスターミナル｜宗像友昭

1982年生於鹿兒島縣。2012年成立design office TERMINAL一級建築士事務所。2015年獲頒日本商業環境設計協會設計獎（JCD DESIGN AWARD）之木田隆子獎、銀牌獎、新人獎。2018年擔任九州產業大學住宅與室內設計系兼職講師。

浮羽山茶（うきはの山茶）

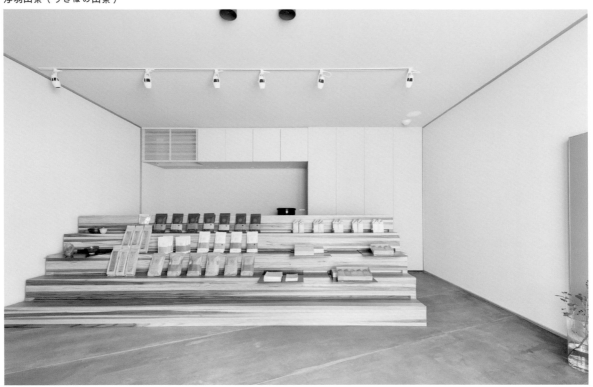

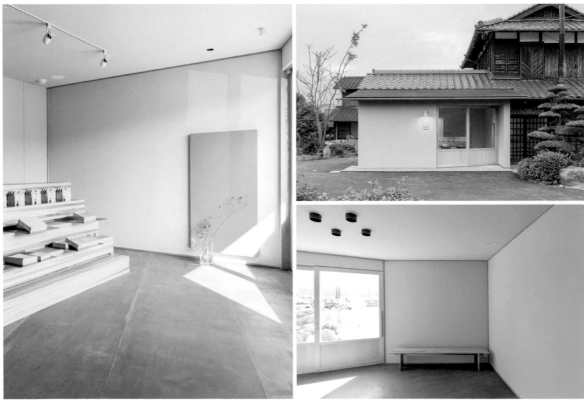

商店｜CL：新川製茶　施工：總建（総建）　ID：design office TERMINAL　P：打越健作　DR：Nakaniwa Design Office（なかにわデザインオフィス）

〒815-0037 福岡県福岡市南区玉川町6-6 八千代ビル（八千代大樓）玉川1001
mail@tomoaki-munekata.com
http://tomoaki-munekata.com

☑ Shop　☑ Public　☑ Furniture　☐ Event
☑ Office　☑ Interior　☐ Graphic　☑ Product
☑ House　☑ Other

筒井時正玩具煙火製造所（筒井時正玩具花火製造所）

事務所與藝廊｜CL：筒井時正玩具煙火製造所　AR：design office TERMINAL　施工：Mindia（マインディア）　P：鳥村鋼一　DR：Nakaniwa Design Office

Business Leather Factory 大阪難波店（ビジネスレザーファクトリー大阪なんば店）

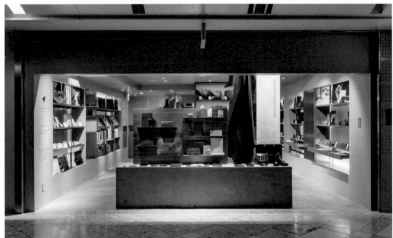

商店｜CL：Business Leather Factory　施工：HADA工藝社（ハダ工芸社）　ID：design office TERMINAL

肉屋 Utagawa（肉屋 うたがわ）

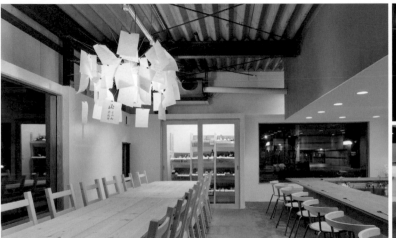

餐飲店｜CL：michitsukuru（ミチツクル）　施工：RIZE　ID：design office TERMINAL　P：打越健作

dessence デッセンス｜山本和豊

山本和豊1999年成立CDL，同時也在五年之間旅行各國，接觸各地的文化與建築，深受影響。2005年更名
並轉為dessence股份有限公司。案子以住宅、商業空間、辦公室與產品為主，提供設計與施工服務。

1LDK AOYAMA HOTEL

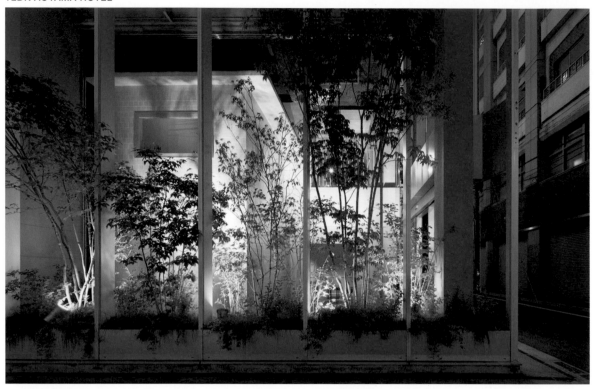

服飾店｜CL：I. D. LAND COMPANY（アイディーランドカンパニー）　AR：山本和豊　施工：dessence　P：矢野紀行

Tel. 048-501-7551
info@dessence.jp
http://www.dessence.jp

☑ Shop ☑ Public ☑ Furniture ☐ Event

☑ Office ☑ Interior ☐ Graphic ☑ Product

☑ House ☐ Other

Levi's Haus of Strauss Tokyo

服飾店 | CL：Levi Strauss（リーバイ・ストラウス） AR：山本和豊 施工：dessence P：矢野紀行

Light & Will & Store at Shibuya PARCO

服飾店 | CL：Light & Will（ライトアンドウィル） AR：山本和豊 施工：dessence P：矢野紀行

MYKITA Shop Tokyo

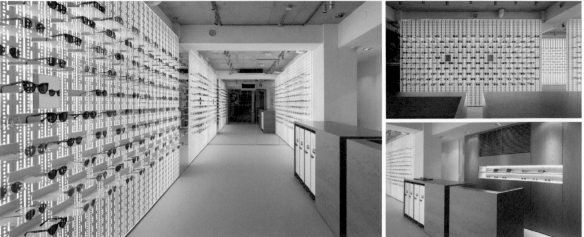

服飾店 | CL：MYKITA GmbH AR：MYKITA design team／山本和豊 施工：dessence P：矢野紀行

Tosaken inc. トサケン｜本多健介／登坂貴之

「創造設計概念」、「創造故事」、「創造空間」為其理念。Tosaken設計時不分硬體、軟體、平面、室內或者事與物，將其全部視為一體，創造出符合時代需求或新穎的設計，透過空間表現出設計主軸的概念與故事。

Tosaken inc.

THE MILLENNIALS KYOTO

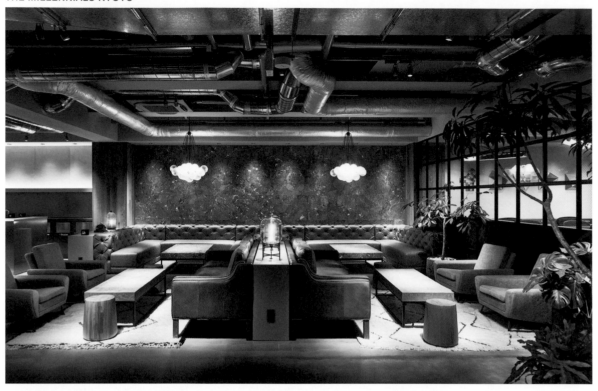

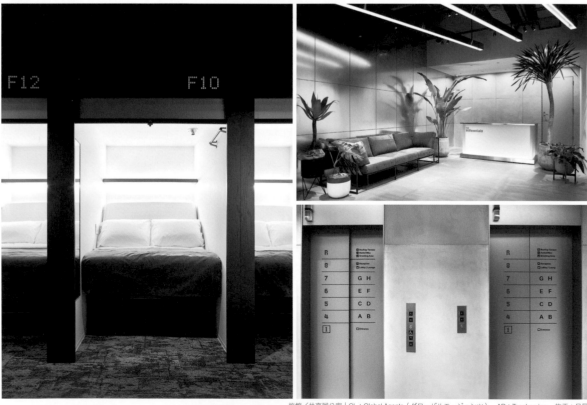

旅館／共享辦公室｜CL：Global Agents（グローバルエージェンツ）　AR：Tosaken inc.　施工：日展
ID：本多健介（Tosaken inc.）／登坂貴之（Tosaken inc.）　AD：菅原大介（Ligh.）　GD：武田匡弘（Ligh.）　P：兒玉晴希（児玉晴希）

contact@tosaken-inc.com
http://tosaken-inc.com/

☑ Shop ☑ Public ☑ Furniture ☐ Event

☑ Office ☑ Interior ☐ Graphic ☐ Product

☑ House ☑ Other （旅館）

UNWIND HOTEL&BAR

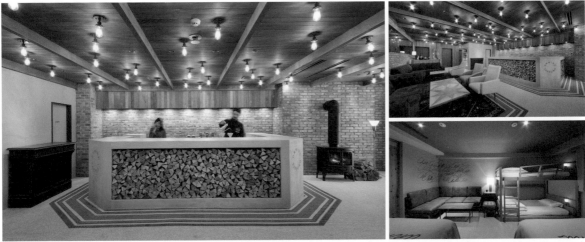

旅館／酒吧｜CL：Global Agents　AR：Tosaken inc.　施工：Design Office ALINA（デザインオフィスALINA）
ID：本多健介（Tosaken inc.）／登坂貴之（Tosaken inc.）　AD：菅原大介（Ligh.）　GD：武田匡弘（Ligh.）

SOOO LIQUID

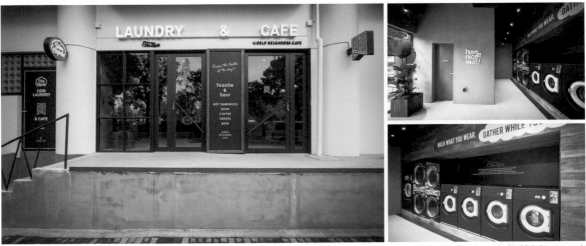

自助洗衣店｜CL：Global Agents　AR：Tosaken inc.　ID：本多健介（Tosaken inc.）／登坂貴之（Tosaken inc.）
AD：菅原大介（Ligh.）　GD：武田匡弘（Ligh.）

MINORI CAFÉ MAKER'S PIER

餐飲｜CL：JA全農　AR：Tosaken inc.　施工：日展　ID：本多健介（Tosaken inc.）／登坂貴之（Tosaken inc.）　GD：NICE GUY CO.,LTD　P：兒玉晴希

dot architects　ドットアーキテクツ｜家成俊勝／赤代武志

由家成俊勝與赤代武志所組成的建築師團體。其設計施工與各界人士合作，不限專家。目前成員包括土井亘、寺田英史、宮地敬子、池田藍與菊地琢真等人。

.
.
dot architects

千鳥文化

餐飲店／商店／集合住宅｜CL：千鳥土地　AR：dot architects　CD：graf　施工：和建築　GD：三重野 龍　P：增田好郎（增田好郎）　五金製作：Atelier Tuareg　照明：NEW LIGHT POTTERY　景觀設計：GREEN SPACE

〒559-0011 大阪府大阪市住之江区 北加賀屋5-4-12 コーポ（KOPO）北加賀屋202
Tel. 06-6686-1446
Fax. 06-6686-1447
contact@dotarchitects.jp
http://dotarchitects.jp

☑ Shop　　☐ Public　　☑ Furniture　　☑ Event
☐ Office　　☑ Interior　　☑ Graphic　　☑ Product
☑ House　　☐ Other

Hair & Make Laji

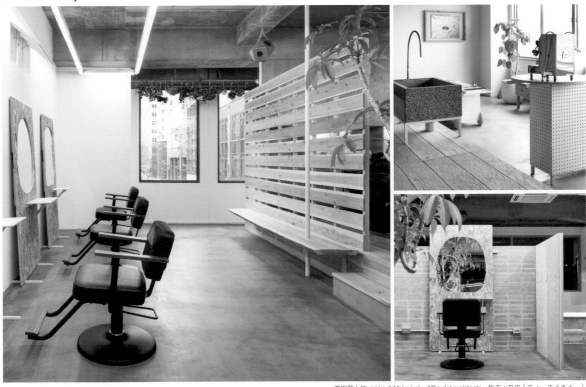

美容院｜CL：Hair & Make Laji　AR：dot architects　施工：THE（ティーエイチイー）
ID：吉行良平與工作（吉行良平と仕事）　AD, GD：UMA／design farm　P：太田拓實（太田拓実）

自行車服飾配件店narifuri（自転車洋品店ナリフリ）

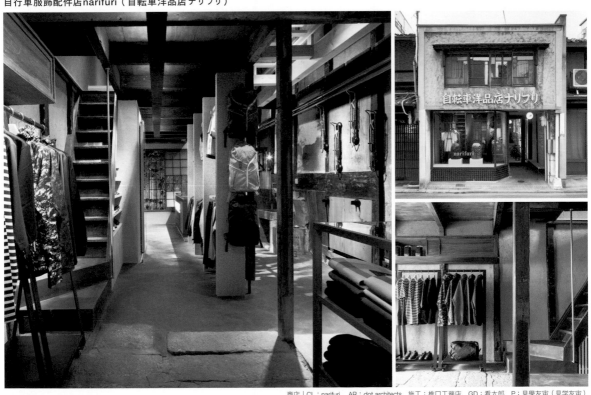

商店｜CL：narifuri　AR：dot architects　施工：椎口工務店　GD：看太郎　P：見學友宙（見学友宙）
五金製作：Atelier Tuareg／SAKISHIRAZ　照明：NEW LIGHT POTTERY　景觀設計：GREEN SPACE

TONERICO:INC.

トネリコ｜米谷Hiroshi（米谷ひろし）／君塚 賢（君塚賢）／増子由美（増子由美）

由米谷Hiroshi、君塚賢與增子由美三人組成的設計事務所，案子橫跨建築、室內設計、家具以及產品，
種類多元，並定期於日本國內外發表概念性作品。曾獲頒米蘭設計週新銳設計師獎（Salone Satellite
Award）金獎，得獎無數。

銀座 蔦屋書店

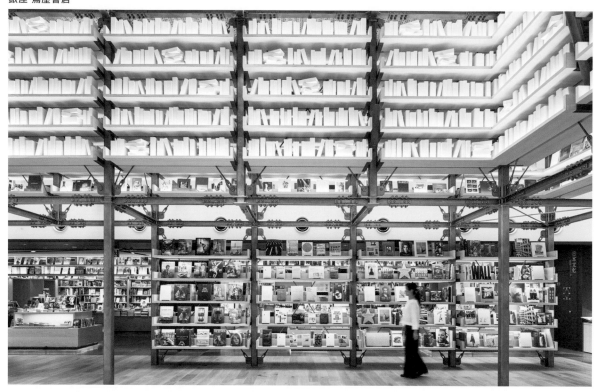

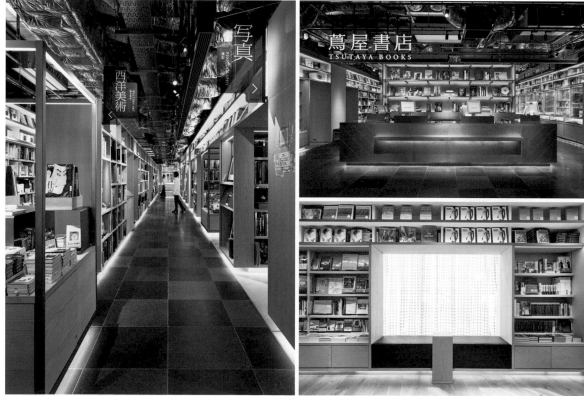

書店與咖啡館｜CL：Culture Convenience Club（カルチュア・コンビニエンス・クラブ）　施工：乃村工藝社　ID：TONERICO:INC.
AD：NIPPON DESIGN CENTER（日本デザインセンター）　P：Nacása & Partners Inc.（ナカサアンドパートナーズ）

〒150-0001 東京都渋谷区神宮前6-18-2 グランドマンション（grand mansion）原宿902
Tel. 03-5468-0608
Fax. 03-5468-0609
tonerico.inc@nifty.com
http://www.tonerico-inc.com

☑ Shop ☑ Public ☑ Furniture ☑ Event
☑ Office ☑ Interior ☐ Graphic ☑ Product
☑ House ☐ Other

TANEYA／CLUB HARIE FOOD GARAGE

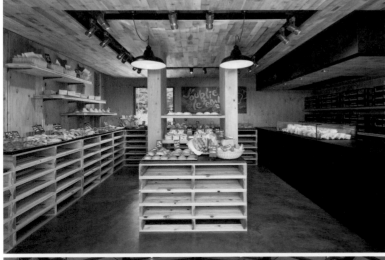

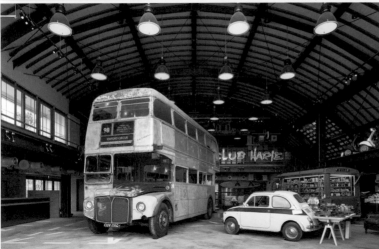

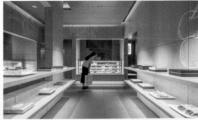

製造販售日式與西式點心｜CL：TANEYA集團（たねやグループ） AR, ID：TONERICO:INC.
施工：Sogo Design Co.（綜合デザイン） P：Nacása & Partners Inc.

澤田屋 本店

日式與西式甜點店｜CL：澤田屋 AR, ID：TONERICO:INC. 施工：早野組 P：淺川 敏（淺川 敏）

THE TRIANGLE.JP トライアングル.JP｜吳 勝人（吳 勝人）／大田昌司

由吳勝人與大田昌司二人組成的THE TRIANGLE.JP，設計案主要為商業空間。吟味日式「款待」、「配置」、「舉止」美學，思考客戶、企業以及終端用戶的需求，細心地設計可視化的一切，創造並追求日式美學的空間。

Ippku茶房（いっぷく茶房）

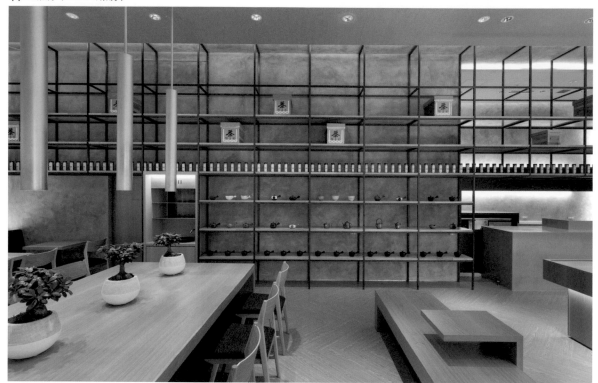

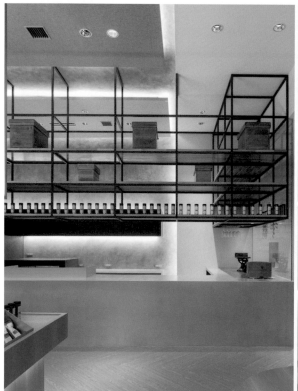

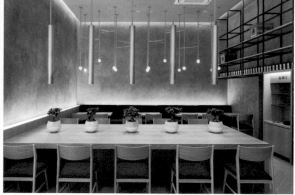

餐飲／商店｜CL：綱島園　施工：展裝（展裝）　ID：THE TRIANGLE.JP　AD, GD：HAPPINESS & LUCK　P：Kenta Hasegawa

Tel. 03-6260-9614
info@the-triangle.jp
www.the-triangle.jp

☑ Shop ☑ Public ☑ Furniture ☑ Event
☑ Office ☑ Interior ☐ Graphic ☐ Product
☐ House ☐ Other

Gochisoutei（ごちそう亭）

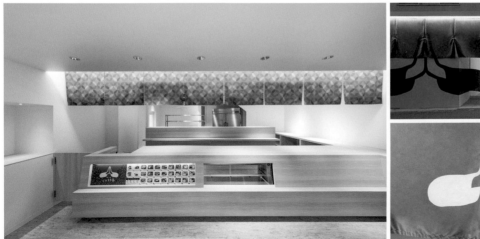

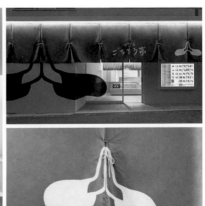

便當店｜CL：旺榮（旺栄） 施工：Inner（インナー） ID：THE TRIANGLE.JP AD：dilight P：Kenta Hasegawa

COCU

美容院｜CL：COCU 施工：Modelia（モデリア） ID：THE TRIANGLE.JP P：Kenta Hasegawa

GRAND EYELA

沙龍｜CL：AOE 施工：m trust（エムトラスト） ID、GD：THE TRIANGLE.JP P：見學友宙（見学友宙）

139

TORAFU建築設計事務所／トラフ建築設計事務所
TORAFU ARCHITECTS｜鈴野浩一／禿 真哉

由鈴野浩一與禿真哉二人於2004年成立。案子橫跨建築、室內設計、展場設計、產品與空間裝置藝術等等，種類琳瑯滿目。基調為建築性思考，主要作品包括「Template in Claska」（テンプレート イン クラスカ）、「NIKE 1LOVE」、「港北住宅」、「空氣器皿」、「格列佛之桌」（ガリバーテーブル）、「Big T」等等。

NUBIAN HARAJUKU

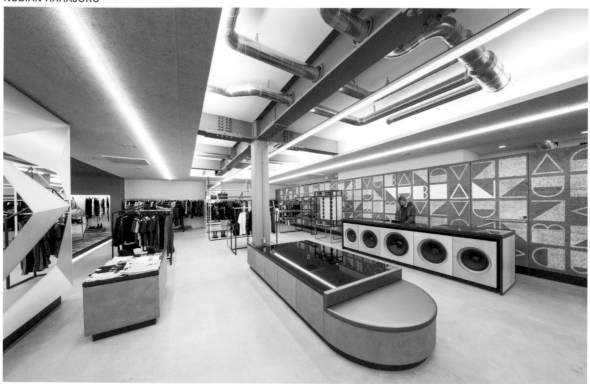

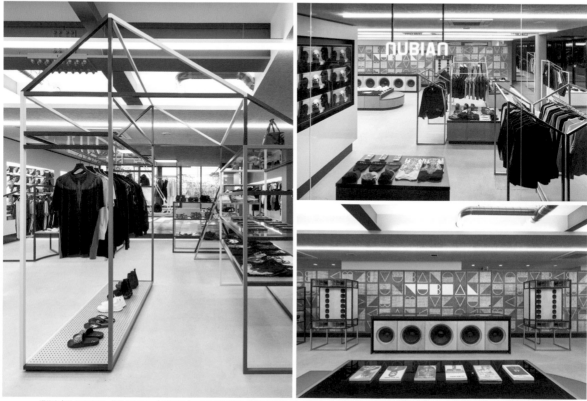

選物店｜CL：NUBIAN　施工：Ishimaru（イシマル）　ID：TORAFU建築設計事務所　P：阿野太一　照明設計：岡安泉照明設計事務所　音響設計、製造：WHITELIGHT SOUNDSYSTEM

〒142-0062 東京都品川区小山1-9-2 2F
Tel. 03-5498-7156
Fax. 03-5498-6156
torafu@torafu.com
http://www.torafu.com/

☑ Shop ☑ Public ☑ Furniture ☑ Event

☑ Office ☑ Interior ☐ Graphic ☑ Product

☑ House ☐ Other

FREITAG Store Osaka

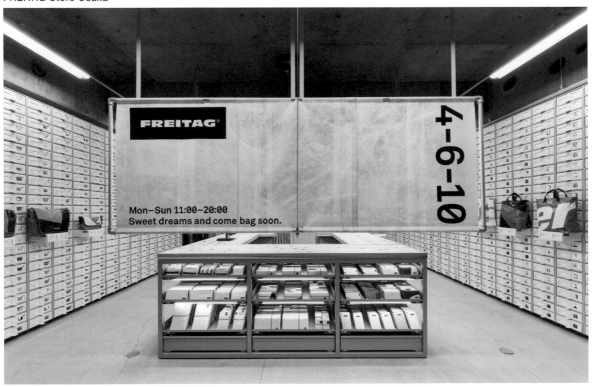

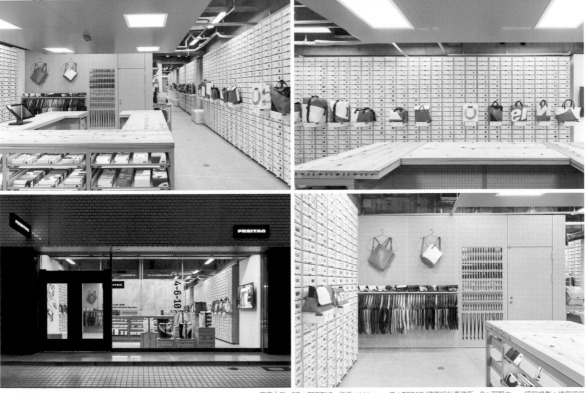

商店 | CL, GD：FREITAG 施工：Ishimaru ID：TORAFU建築設計事務所 P：阿野太一 照明規劃：遠藤照明

MASUNAGA1905 青山店

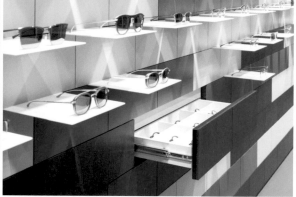

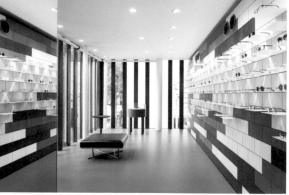

商店｜CL：増永眼鏡（増永眼鏡）　施工：Ishimaru　ID：TORAFU建築設計事務所　P：太田拓實（太田拓実）　照明規劃：遠藤照明

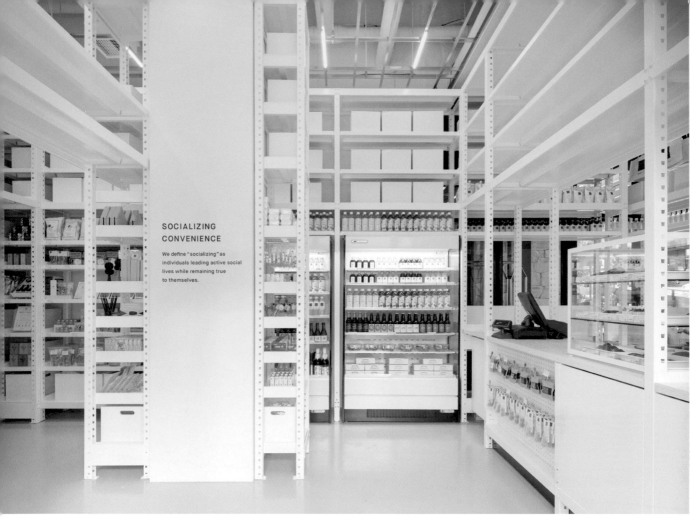

SOCIALIZING CONVENIENCE

We define "socializing" as individuals leading active social lives while remaining true to themselves.

TRUNK（STORE）

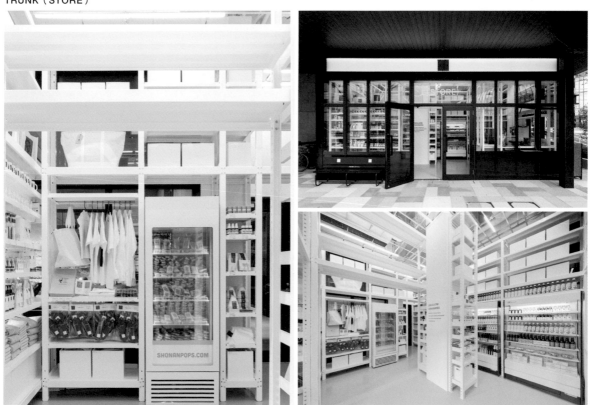

商店｜CL：TRUNK（トランク）　施工：Ishimaru　ID：TORAFU建築設計事務所　GD：平林奈緒美　P：阿野太一　照明規劃：DAIKO

DRAFT Inc. ドラフト｜山下泰樹

1981年生於東京都。26歲離開公司，自學室內設計與建築，於2008年成立DRAFT Inc.。成立初始專攻當時
尚未普及的辦公室設計，目前業務領域擴展至商店、商業設施的環境設計，並且發表原創品牌「201°」等。

Zoff MART自由之丘店（自由が丘店）

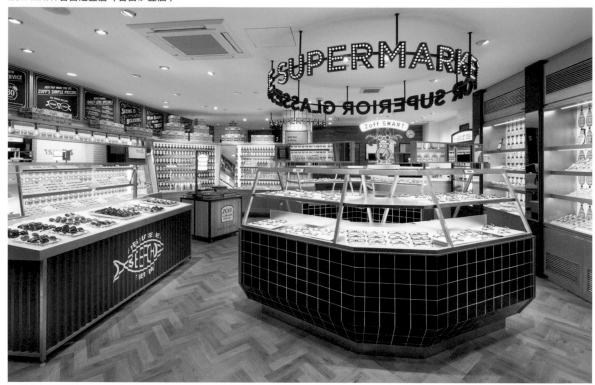

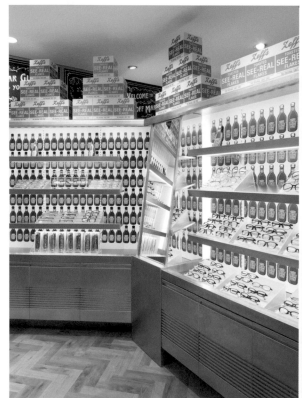

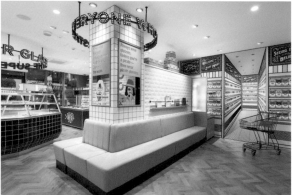

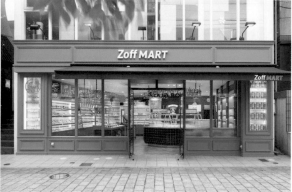

眼鏡行｜CL：Intermestic（インターメスティック） CD, ID：山下泰樹 ID：國頭希穗子（国頭希穂子） GF：金子NOZOMI（金子のぞ美） P：矢野紀行

144

〒150-0001 東京都渋谷区神宮前1-13-9 アルテカプラザ（ALTEKA PLAZA）原宿 2F·3F
Tel. 03-5412-1001
Fax. 03-5412-1011
https://draft.co.jp

☑ Shop ☑ Public ☑ Furniture ☐ Event
☑ Office ☑ Interior ☑ Graphic ☑ Product
☐ House ☐ Other

STYLE&PLAY GREAT YARD表参道

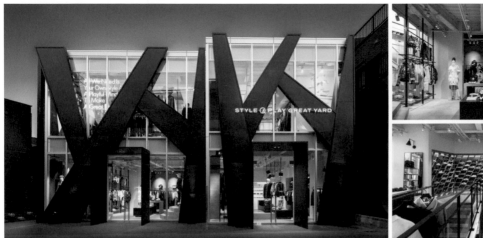

服飾 | CL：STYLE & PLAY GREAT YARD　CD, ID：山下泰樹　ID：國頭希穂子　GD：金子NOZOMI　P：遠藤宏
合作夥伴：那須俊貴（ASATSU-DK INC.）／石澤昭彦（d.d.d. inc）／TOY'S FACTORY／en one tokyo

Adastria Co., Ltd.

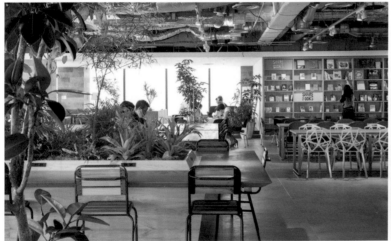

服飾（辦公室內的咖啡區）| CL：Adastria（アダストリア）　CD, ID：山下泰樹　ID：中村嶺介／田村彩菜　P：青木勝洋

Cantinetta Buzz

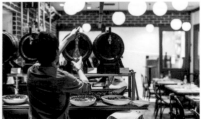

餐飲店 | CL：AQUA PLANNET（アクアプランネット）　CD, ID：山下泰樹　ID：松永 航／曽我勇一（曽我勇一）／小林雅人　P：吉田周平

Tripster inc. トリップスター

自1999年起，於辻堂西海岸企劃與經營海濱商店「SPUTNIK」的小笠原賢門、野村訓市、山田航三名創辦
人，於2004年成立Tripster inc.，目前團隊再加入永田理。依不同案子組成專案團隊，經手日本國內外各類
店舖設計與擔任建築總監。

MUSTARD HOTEL SHIBUYA

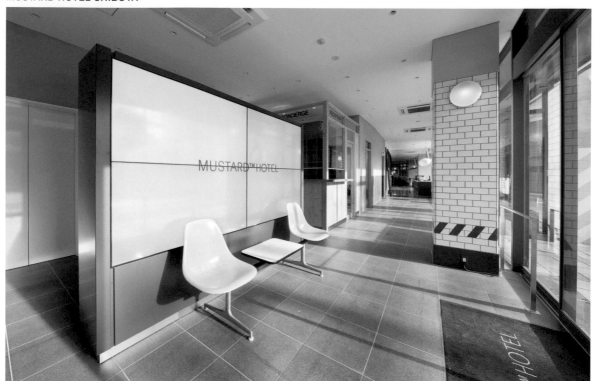

BEDFORD MARKET

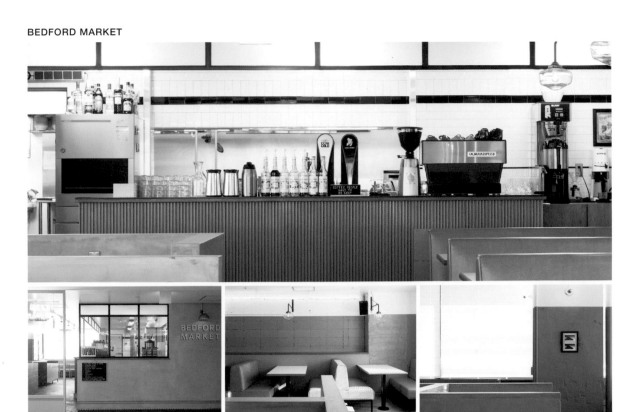

<div align="right">咖啡館 | P：Lo.cul.p　GD：Gathering</div>

C.E

<div align="right">服飾店</div>

DRAWERS ドロワーズ│小倉寬之

2001年自京都造形藝術大學藝術學院環境設計系畢業，2001至2011年任職於cafe co.，2011年5月成立DRAWERS，2016年5月更名為DRAWERS股份有限公司。其目標是打造令人滿足享受、而非富麗堂皇的空間。

California Laundry Café & Co.

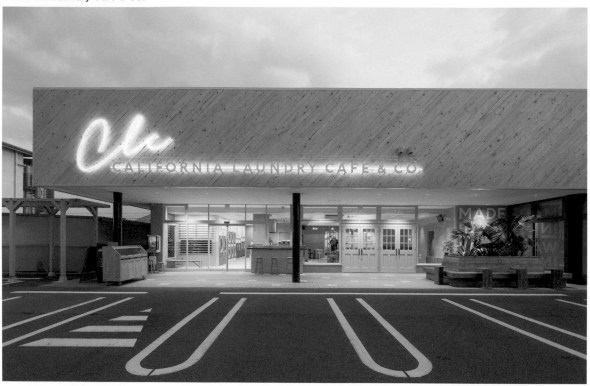

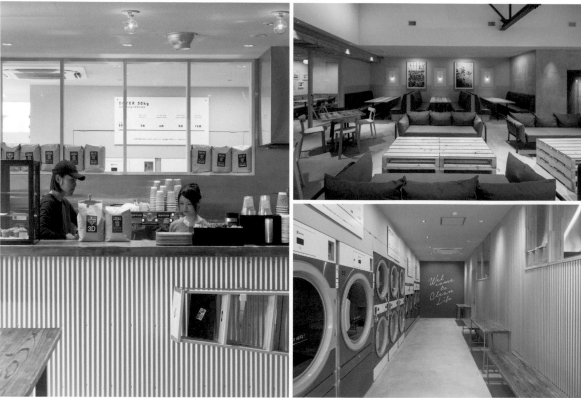

自助洗衣店與咖啡館（餐飲店）│CL：Rsupply（ルーツ・サプライ）　施工：內田建設　ID：小倉寬之／奧地和也（DRAWERS）　GD：松田匡弘

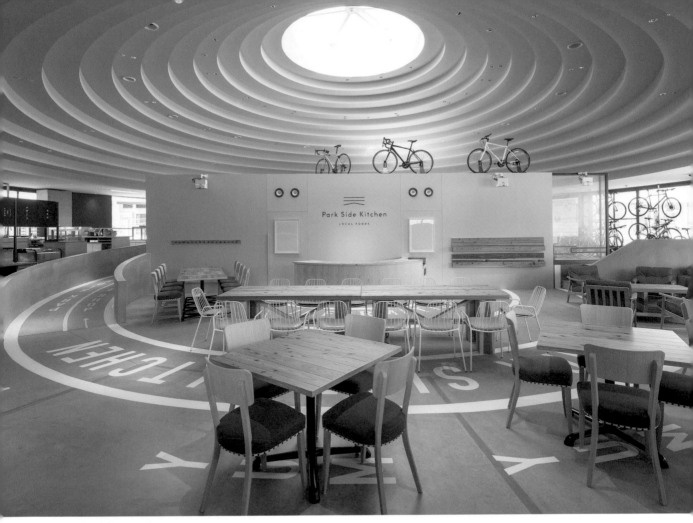

PARK SIDE KITCHEN

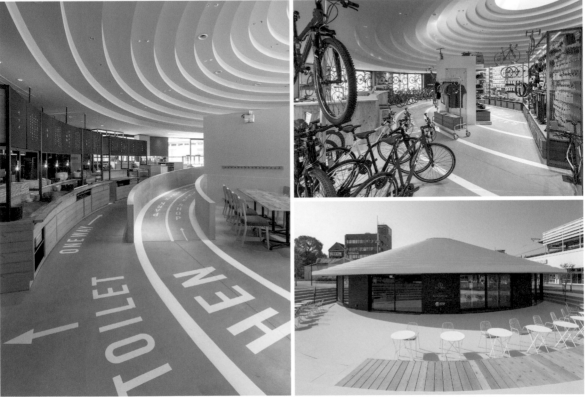

餐飲與自行車店｜CL：DLIGHT　ID：小倉寛之／小川正敏（DRAWERS）　施工：SPACE／Daiwa House（ダイワハウス）　GD：松田匡弘

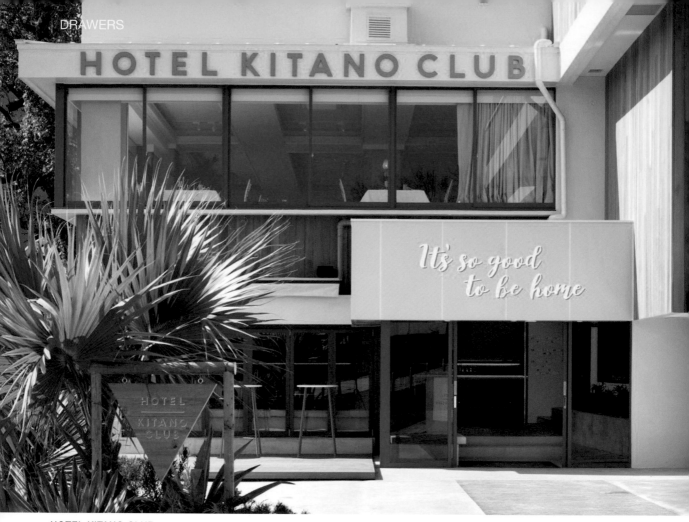

HOTEL KITANO CLUB

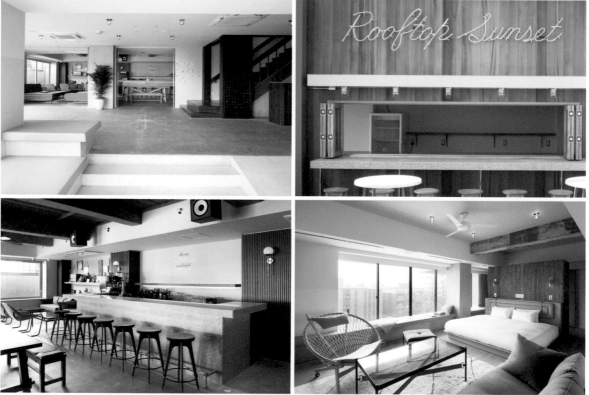

結婚會館｜CL：Clef du Rêve（クレ・ドゥ・レーブ） 施工：內田建設 ID：小倉寬之／小野啓樹（DRAWERS） GD：松田匡弘 visual merchandiser：長崎勇平（SWELL〔スウェル〕）

〒553-0003 大阪府大阪市福島区福島7-5-7

Tel. 06-6453-9710

http://drawers-design.com/

☑ Shop ☐ Public ☑ Furniture ☐ Event

☑ Office ☑ Interior ☐ Graphic ☐ Product

☐ House ☐ Other

ARK BLUE HOTEL

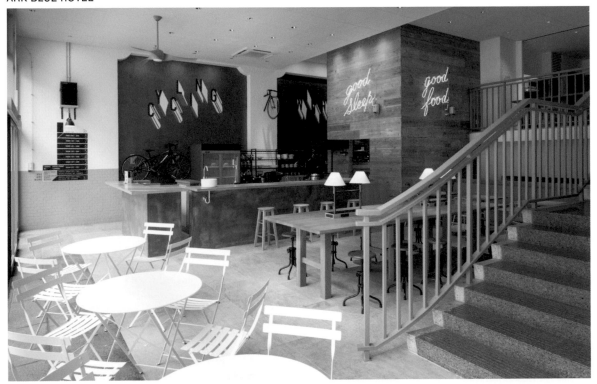

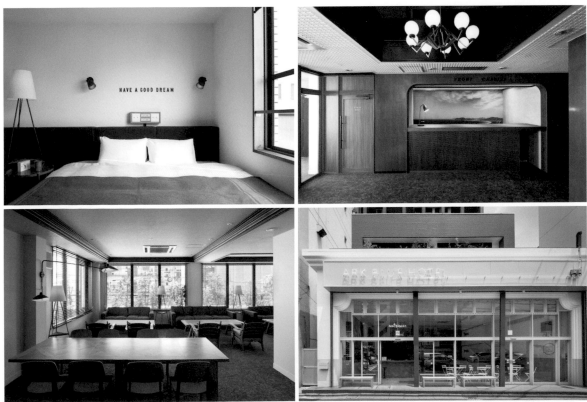

旅館｜CL：ARK BLUE HOTEL　施工：oomori總建（オオモリ総建）　ID：小倉寛之／小野啓樹（DRAWERS）　GD：松田匡弘

長坂 常／Schemata建築計畫／長坂 常／スキーマ建築計画
Jo Nagasaka／Schemata Architects｜長坂 常

1998年自東京藝術大學畢業之後成立工作室，目前工作室位於北參道。經手作品橫跨各領域並涵蓋不同規模，包括家具、建築與地方創生等等。無論設計對象尺寸大小，不因規格的侷限而省略細節，隨時留意原始狀況，習慣從尋找材料開始著手設計，工作足跡遍布日本國內外。由既有的環境中發掘嶄新的價值觀，抱持「減法」、「知識更新」與「半建築」等獨特想法，建立新的建築師形象。

°C惠比壽（ドシー恵比寿）

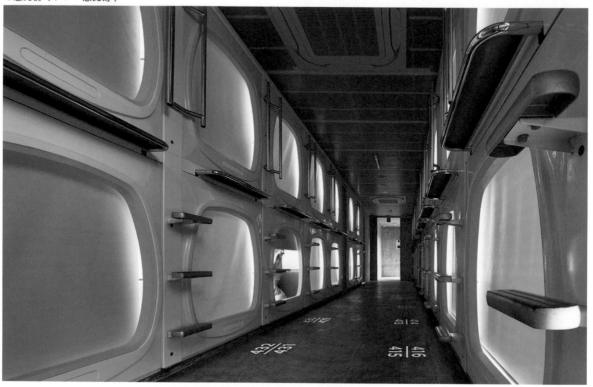

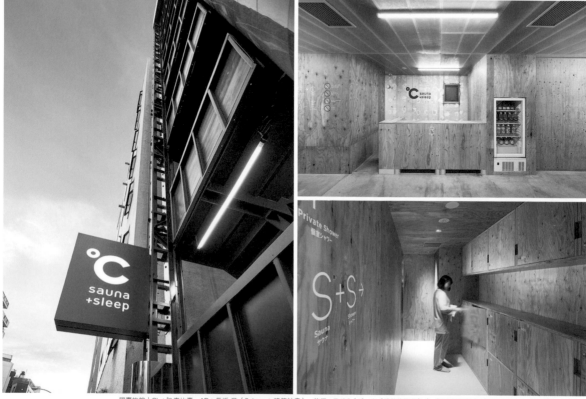

膠囊旅館｜CL：°C惠比壽　AR：長坂 常（Schemata建築計畫）　施工：ZYCC（ジーク〔建築物施工〕）／THERMARIVM（テルマリウム〔三溫暖施工〕）、
大同Polymer（大同ポリマー〔FRP施工〕）／岡村製作所（家具）／KOTOBUKI SEATING（コトブキシーティング〔膠囊寢室施工〕）
DF：廣村設計事務所（廣村デザイン事務所）／Design Studio S　P：Nacása & Partners Inc.（ナカサアンドパートナーズ）

〒151-0051 東京都渋谷区千駄ケ谷3丁目31-5
Tel. 03-6712-5514
info@schemata.jp
http://schemata.jp

☑ Shop ☑ Public ☑ Furniture ☐ Event

☑ Office ☑ Interior ☐ Graphic ☐ Product

☑ House ☐ Other

DESCENTE BLANC横濱（DESCENTE BLANC 横浜）

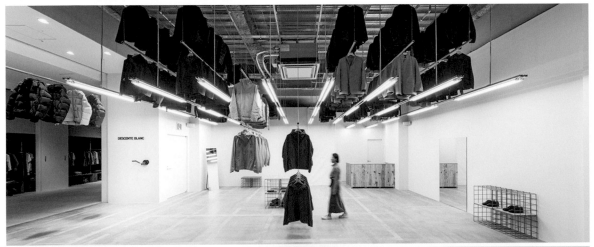

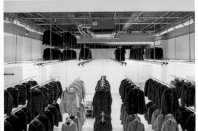

服飾店｜CL：DESCENTE BLANC横濱 AR：長坂 常（Schemata建築計畫）佐藤 駿 施工：TANK 指標規劃：village P：Kenta Hasegawa

中川政七商店　表參道店與辦公室（表参道店+オフィス）

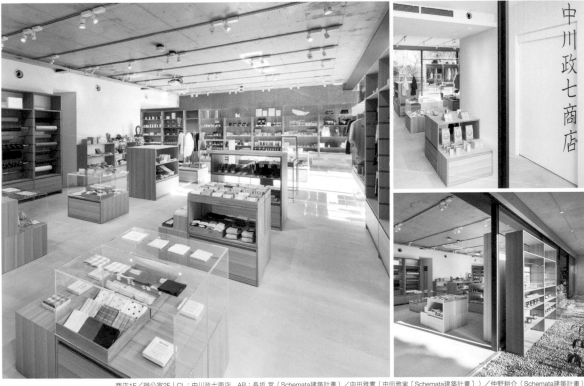

商店1F／辦公室2F｜CL：中川政七商店 AR：長坂 常（Schemata建築計畫）／中田雅實（中田雅実〔Schemata建築計畫〕）／仲野耕介（Schemata建築計畫）
施工：DECOR 植栽：西畠清順（SORA植物園〔そら植物園〕）P：Kenta Hasegawa

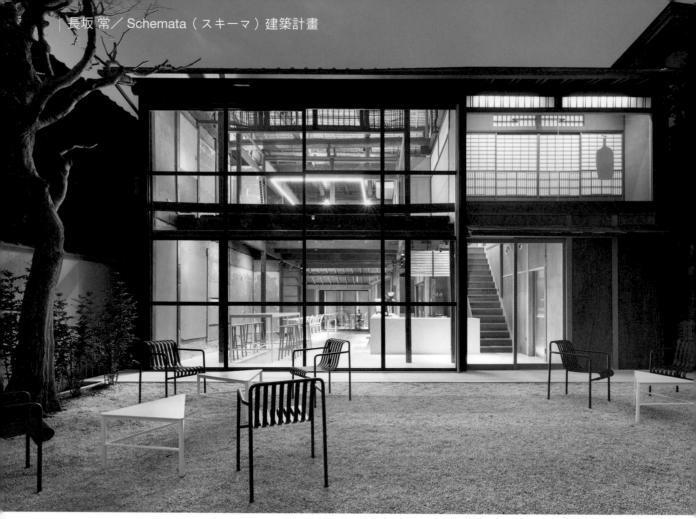

Blue Bottle Coffee京都店（ ブルーボトルコーヒー京都カフェ ）

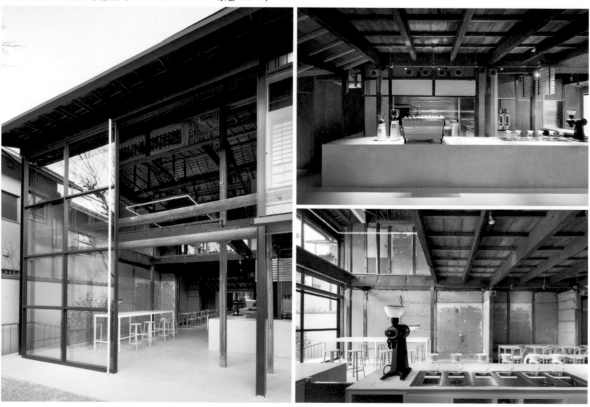

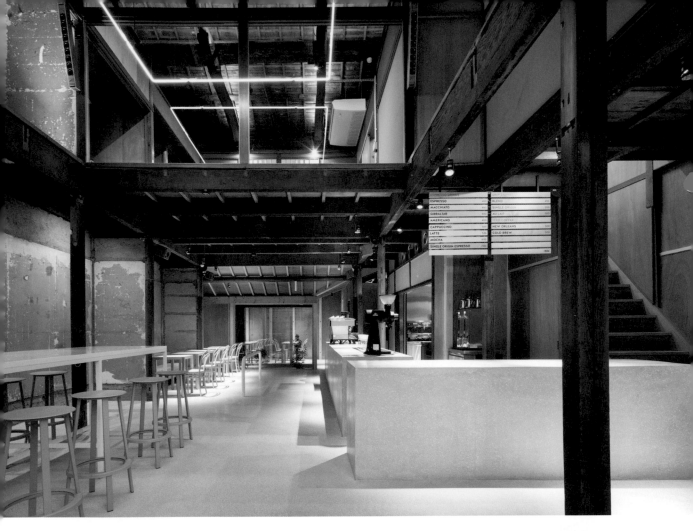

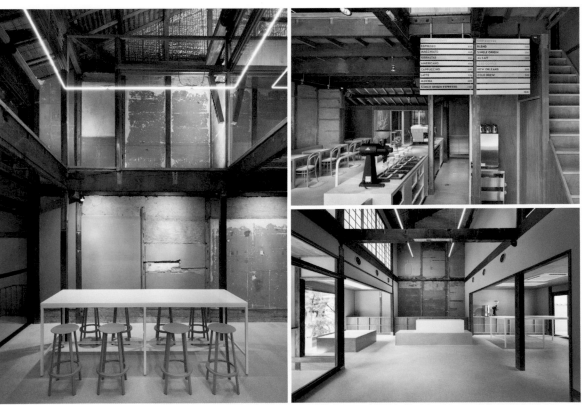

咖啡館／辦公室｜CL：Blue Bottle Coffee咖啡館京都店　AR：長坂 常（Schemata建築計畫）／松下有為　施工：TANK／Atelier Loöwe（アトリエロウエ）
GD：SOUP DESIGN　廚房設計：HOSHIZAKI東京（ホシザキ東京）／HOSHIZAKI京阪（ホシザキ京阪）　音響設計：WHITELIGHT.Ltd
照明規劃：遠藤照明　植栽規劃：Simple Garden（シンプルガーデン）　P：太田拓實（太田拓実）

成瀬・豬熊建築設計事務所／成瀬・豬熊建築設計事務所
NARUSE·INOKUMA ARCHITECTURE｜成瀬友梨／豬熊 純（豬熊 純）

成瀬與豬熊二人於東京大學學習建築，2007年一同成立成瀬・豬熊建築設計事務所。獲頒2015年日本建築學會作品選集新人獎、2015日本室內設計師協會大獎（JID AWARDS）、第15屆威尼斯雙年展國際建築展參展特別表揚。

高尾山SUMIKA（高尾山スミカ）

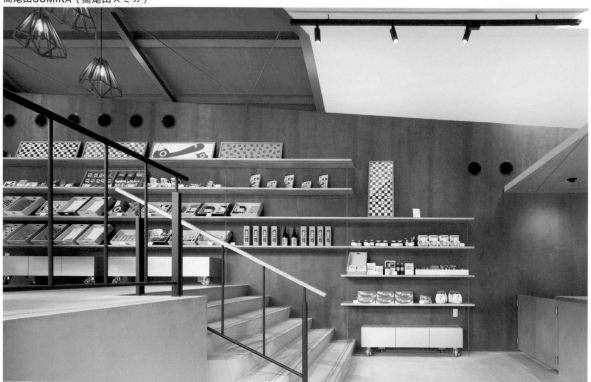

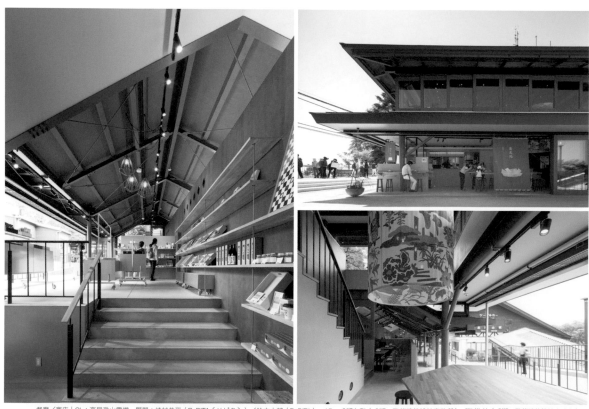

餐廳／商店｜CL：高尾登山電鐵　顧問：綾村恭平（ReBITA〔リビタ〕）／鈴木大輔（ReBITA）　AR：成瀬友梨（成瀬・豬熊建築設計事務所）／豬熊 純（成瀬・豬熊建築設計事務所）／川畑友紀子（成瀬・豬熊建築設計事務所）／永山 樹（成瀬・豬熊建築設計事務所）　施工：京王建設　GD：飯高健人（BOAT INC.〔ボート〕）／石井 怜（grandpa〔グランパ〕）　P：西川公朗

〒167-0043 東京都杉並区上荻1-24-12 第一浅賀ビル（第一淺賀大樓）102
Tel. 03-6915-1288
Fax. 03-6276-9030
office@narukuma.com
http://www.narukuma.com

☑ Shop　☑ Public　☑ Furniture　☐ Event

☑ Office　☑ Interior　☐ Graphic　☑ Product

☑ House　☐ Other

FINETIME COFFEE ROASTERS（経堂のカフェ併用住宅）

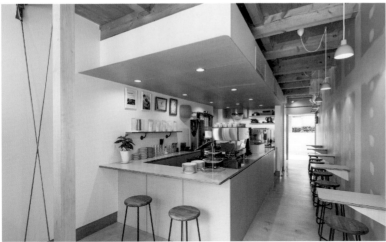

咖啡館｜CL：近藤 剛　顧問：大嶋 亮（ReBITA）　AR：成瀬友梨（成瀬・豬熊建築設計事務所）／豬熊 純（成瀬・豬熊建築設計事務所）／
長谷川 駿（成瀬・豬熊建築設計事務所）／大田 聰〔大田 聰（成瀬・豬熊建築設計事務所）〕　施工：山内工務店　P：Kenta Hasegawa

FabCafe Tokyo

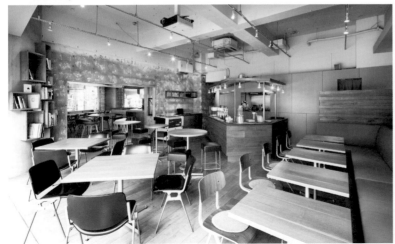
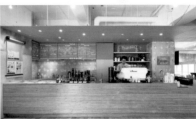

數位創作咖啡館（工房／餐飲／活動空間）｜CL：Loftwork（ロフトワーク）／福田敏也
AR：成瀬友梨（成瀬・豬熊建築設計事務所）／豬熊 純（成瀬・豬熊建築設計事務所）／古市淑乃（成瀬・豬熊建築設計事務所）
施工（第1期）：月造　施工（第2期）：ALPHA STUDIO（アルファースタジオ）　P：Kenta Hasegawa

Q PLAZA二子玉川（キュープラザ二子玉川）

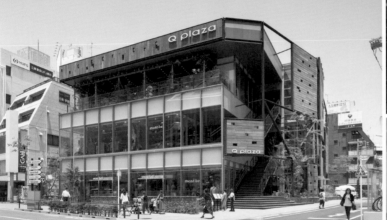
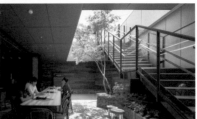
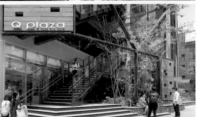

商場（商店／餐飲／服務）｜CL：東急不動産　AR：佐藤彰浩（東急Architects & Engineers INC.〔東急設計コンサルタント〕）／朝生佳憲（東急Architects & Engineers INC.）／
濱奈津子（東急Architects & Engineers INC.）／矢野香里（奥村組）／國府正陽（奥村組）／成瀬友梨（成瀬・豬熊建築設計事務所）／豬熊 純（成瀬・豬熊建築設計事務所）／
本多美里（成瀬・豬熊建築設計事務所）／大川周平（成瀬・豬熊建築設計事務所）　施工：奥村組　P：西川公朗

ninkipen! 一級建築士事務所　ninkipen!｜今津康夫

1976年生於山口縣。2001年修畢大阪大學研究所課程，2005年成立ninkipen! 一級建築士事務所。獲頒SDA
獎最優秀獎、日本商業環境設計獎銀獎（JCD Design Award）、日本建築師聯合會獎勵獎等，獲獎無數。
目前擔任攝南大學、近畿大學、神戶藝術工科大學兼任講師。

Soup Stock Tokyo 中目黒店

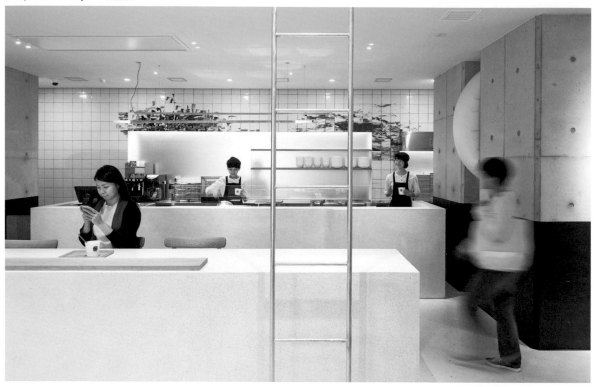

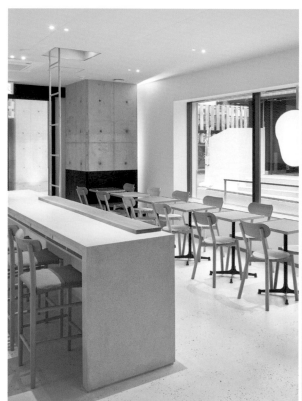

餐飲店｜CL：Soup Stock Tokyo（スープストックトーキョー）　施工：阪急建裝（阪急建裝）　ID：ninkipen! 一級建築士事務所
P：河田弘樹　照明：NEW LIGHT POTTERY　壁畫：遠山正道／水野製陶園

〒530-0047 大阪府大阪市北区西天満1-7-12 トミイビル（TOMII大樓）4F
Tel. 06-6355-4070
Fax. 06-6355-4075
imazu@ninkipen.jp
http://www.ninkipen.jp

☑ Shop ☑ Public ☐ Furniture ☐ Event

☑ Office ☑ Interior ☐ Graphic ☐ Product

☑ House ☐ Other

lloomm

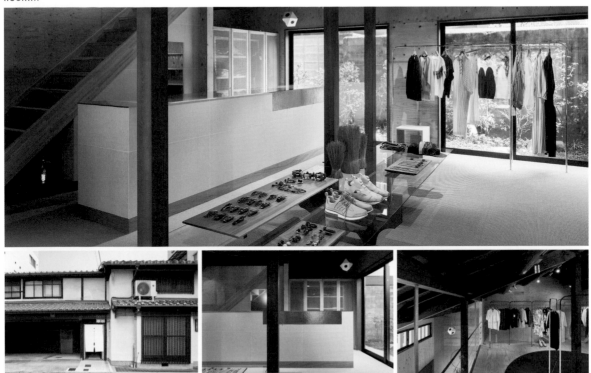

精品店｜CL：373　施工：嵩倉建設　ID：ninkipen! 一級建築士事務所　P：河田弘樹　照明：NEW LIGHT POTTERY　織品：fabric scape

panscape淨水通店（panscape 浄水通店）

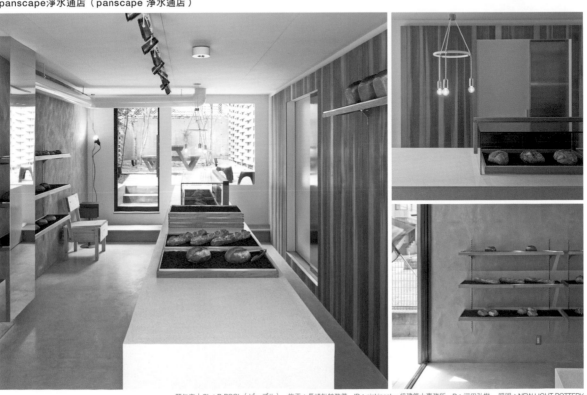

麺包店｜CL：P-POOL（ピープル）　施工：長崎船舶装備　ID：ninkipen! 一級建築士事務所　P：河田弘樹　照明：NEW LIGHT POTTERY

Puddle パドル｜加藤匡毅

Puddle運用只有當下與當地才有的材料與手工藝，巧妙地創造出具有違和感卻舒適自在的空間。案子以改建為主，工作範圍不限於日本國內，還遍及亞洲、中東、歐洲各國與北美等地。

DANDELION CHOCOLATE Kuramae

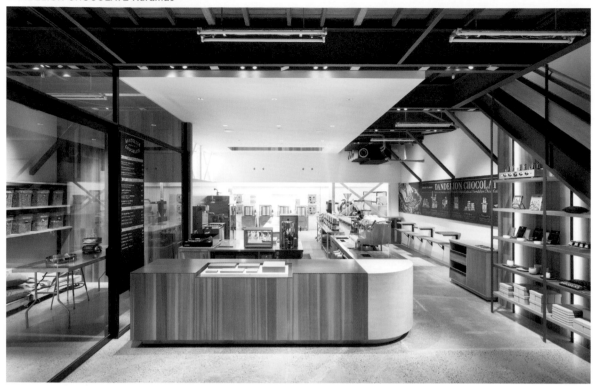

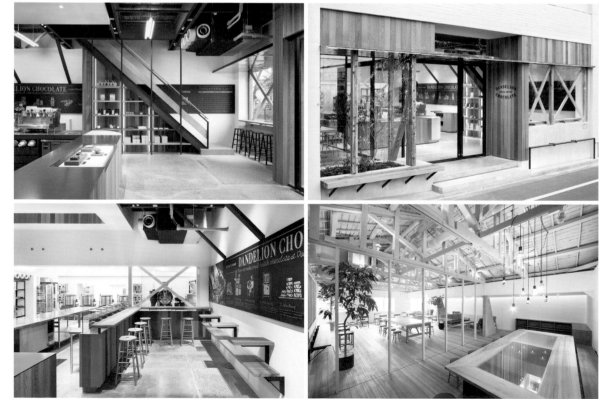

商店／咖啡館｜CL：DANDELION CHOCOLATE JAPAN（ダンデライオン・チョコレート・ジャパン）　AR：Puddle／moyadesign　施工：&S co.,ltd（アンドエス）　P：太田拓實（太田拓実）

office@puddle.co.jp
http://puddle.co.jp/

☑ Shop ☑ Public ☑ Furniture ☐ Event
☑ Office ☑ Interior ☐ Graphic ☑ Product
☑ House ☐ Other

BEFORE9

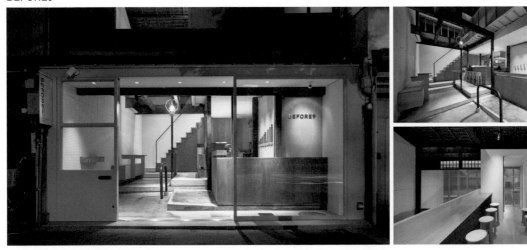

日本酒與啤酒吧｜CL：酒八　AR：Puddle／CHABDESIGN　施工：TANK　P：太田拓實

% ARABICA Kuwait Roastery

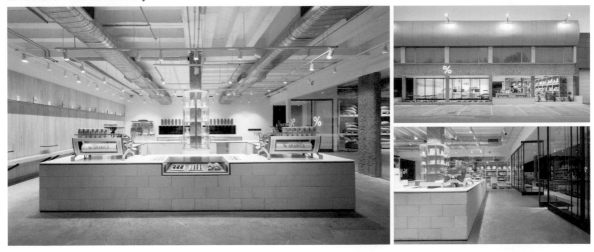

咖啡館｜CL：Nejoud Restaurant Management Company　AR：Puddle　P：太田拓實

GRAIN BREAD AND BREW

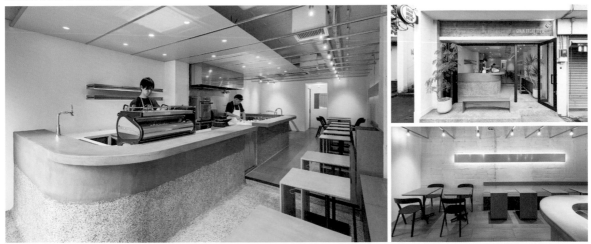

咖啡館｜CL：RIVERS（リバーズ）　AR：Puddle　施工：space・design・create　P：Kenta Hasegawa

BaNANA OFFICE バナナオフィス｜尾崎大樹

1975年生，1999年進入MYU（ミューブランニング&オペレーターズ）工作，2013年成立BaNANA
OFFICE。而MIND BaNANA OFFICE是指與不同領域但想法相同的創意工作者合作，每個專案各有其
BaNANA TEAM，意在創造出能從多種角度將目的具體化的設計團體。

POTASTA千駄谷（POTASTA 千駄ヶ谷）

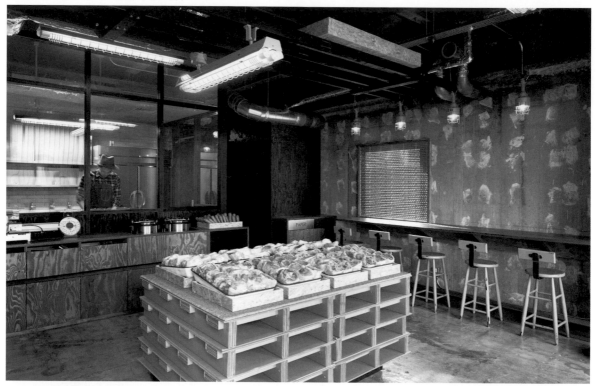

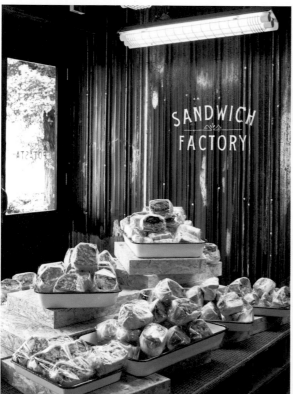

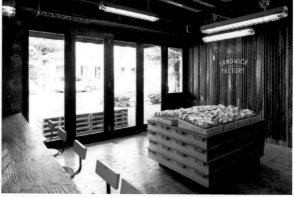

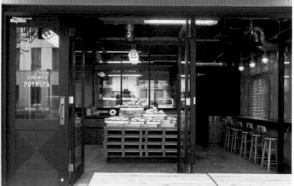

餐飲店｜CL：Fried Green Tomato（フライドグリーントマト）　施工：RDP（アール・ディー・ピー）　ID：BaNANA OFFICE　AD：上堀內美術
GD：isle　P：Nacása & Partners Inc.（ナカサアンドパートナーズ）　家具：TSUKU-HAE　訂製燈具：Leagueproducts（リーグプロダクツ）

〒150-0011 東京都渋谷区東3-14-22 白善ビル（白善大樓）1F
Tel. 03-6450-5557
Fax. 03-6450-5558
info@bananaoffice.jp
http://bananaoffice.jp

☑Shop ☑Public ☐Furniture ☐Event
☑Office ☑Interior ☑Graphic ☐Product
☑House ☐Other

北榮TERRACE（北栄テラス）

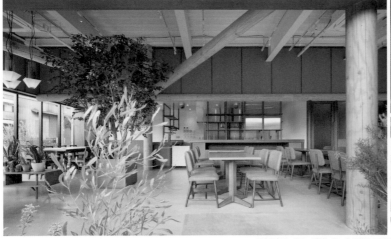
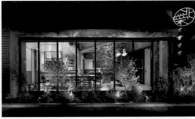
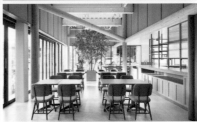

咖啡館 | CL, 施工：秀建　ID：BaNANA OFFICE　P：Nacása & Partners Inc.　植栽：STEOR　家具：TSUKU-HAE

MILLS

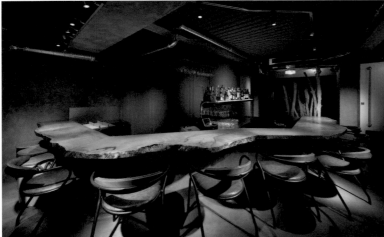

酒吧 | CL：n.o.s. productor（ノスプロダクター）　施工：RDP　ID：BaNANA OFFICE　P：Nacása & Partners Inc.
植栽藝術：Atelier Flegel　天花板：TIMBER CREW　訂製燈具：D.Stock

FAR YEAST TOKYO

啤酒吧 | CL：Far Yeast Brewing　ID：BaNANA OFFICE　AD：上堀內美術　P：ad hoc　照明：ModuleX　家具：TSUKU-HAE

濱田晶則建築設計事務所／浜田晶則建築設計事務所
Aki Hamada Architects Inc.│濱田晶則（浜田晶則）

1984年生於富山縣。2012年修畢東京大學研究所碩士課程，2012年成立Alex Knezo與studio_01，2014年成立濱田晶則建築設計事務所。2014年與teamLab Architects成為合作夥伴。2014至2016年擔任日本大學兼任講師。

麵包與濃縮咖啡與湘南及其他（パンとエスプレッソと湘南と）

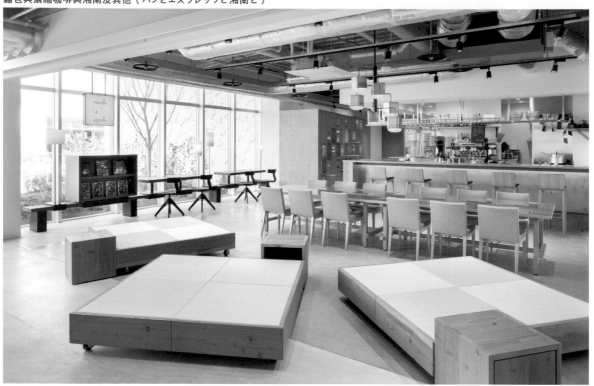

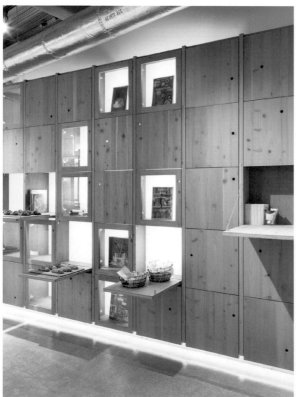

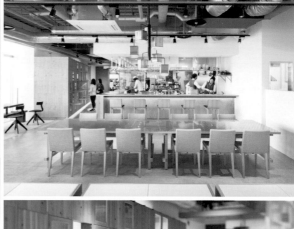

麵包店兼咖啡館｜CL：HitoBito Inc.（日と々と）　AR：濱田晶則／田邊剛士／藤本健太郎　施工：建築計畫MARUYAMA（建築計画MARUYAMA）　P：太田拓實（太田拓実）

〒112-0001 東京都文京区白山 2-14-18 walls building 2F
Tel. / Fax. 03-6801-5500
office@aki-hamada.com
http://aki-hamada.com

☑Shop　☑Public　☑Furniture　☑Event
☑Office　☑Interior　☐Graphic　☐Product
☑House　☐Other

Sun & Witch虎之門（Sun＆Witch 虎ノ門）

咖啡館｜CL：HitoBito Inc.　AR：濱田晶則／田邊剛士／平野崇一朗
施工：建築計畫MARUYAMA　P：Gottingham

麵包與濃縮咖啡與自由式（パンとエスプレッソと自由形）

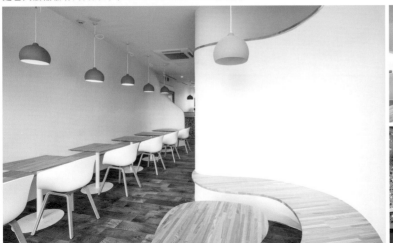 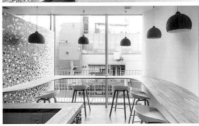

麵包店兼咖啡館｜CL：jisoku 1 jikan（じそく１じかん）　AR：濱田晶則／田邊剛士／槙山武藏（槙山武蔵）／平野崇一朗
施工：建築計畫MARUYAMA　AD：常岡元　GD：吉田宜史　P：Kenta Hasegawa　監督：山本拓三

綾瀬電路板工廠（＆VILLAGE）（綾瀬の基板工場〔＆VILLAGE〕）

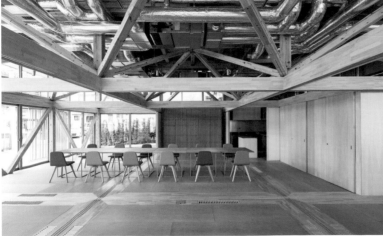 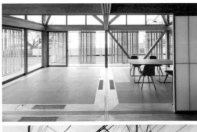

社群中心／辦公室｜CL：YK電子（ワイ・ケー電子）　AR：濱田晶則／齋藤遼　施工：大同工業　GD：土屋勇太（豊作BRANDING〔豊作ブランディング〕）　P：Kenta Hasegawa
環境設計：DE.lab　照明設計：戸恒浩人（SIRIUS LIGHTING OFFICE）／遠矢亞美（SIRIUS LIGHTING OFFICE）　織品設計：堤 有希（nuno）
結構設計：小西泰孝（小西泰孝建築結構設計）　圓酒 昂（円酒昂〔小西泰孝建築結構設計〕）　景觀設計：大野曉彥（SfG Landscape Architects）

工作據點位於廣島。設計目標是使每個專案都具備手作的溫暖，並且在添加人或物的要素之後，讓每個專案
能持續變化、成為有故事的設計案。

cirkelmote

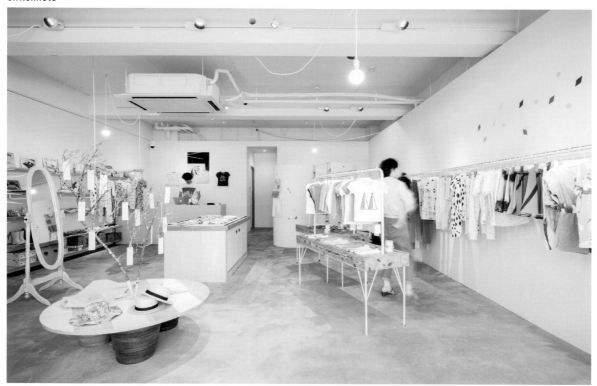

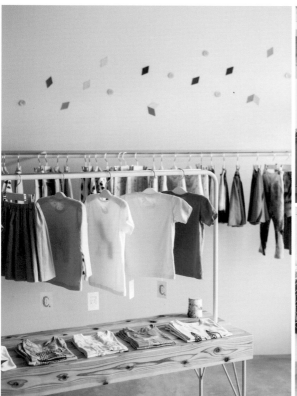

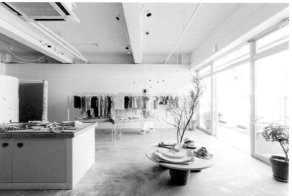

童裝店｜CL：cirkelmote　施工：沖田　ID：島谷將文　AD：MISHIMA YUU（ミシマユウ〔SOLALA〕）　P：足袋井龍也（足袋井竜也）

〒732-0063 広島県広島市東区牛田東2丁目19-16 グリーンハイム（Green Heim）B1
Tel. 082-846-6325
Fax. 050-3730-1184
hankura-design@sky.plala.or.jp
http://hankuradesign.main.jp

☑ Shop ☐ Public ☐ Furniture ☑ Event

☑ Office ☑ Interior ☐ Graphic ☑ Product

☑ House ☑ Other

SASIMONOKAGUTAKAHASHI tetoma／chigiri（さしものかぐたかはしtetoma／chigiri）

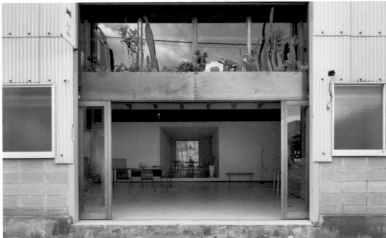
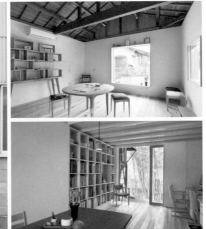
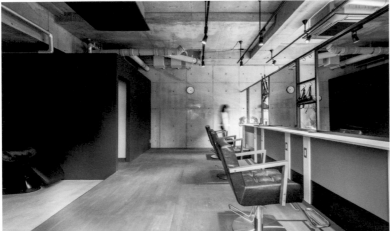

家具行｜CL：SASIMONOKAGUTAKAHASHI 施工：賀茂CRAFT（賀茂クラフト）／沖田 ID：島谷將文 P：矢野紀行

Little hair

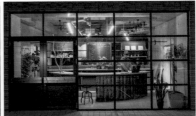
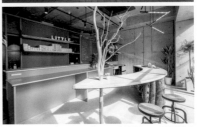
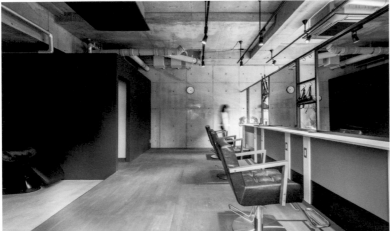

美容院｜CL：Little hair 施工：L・MAKE（エルメイク） ID：島谷將文 P：足袋井龍也

niconico Bakery（ニコニコベーカリー）

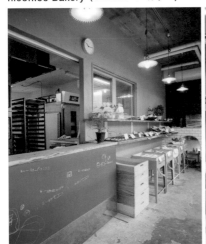

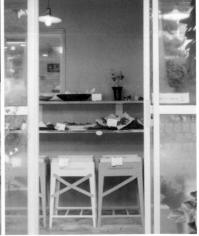

麺包店｜CL：niconico Bakery 施工：山尾工務店 ID：島谷將文 P：足袋井龍也

無相創 BUAISOU CO., LTD. | 米原政一

1987年成立M·K·R·S，2003年成立無相創。座右銘是保存設計案既有的優點再重新建構。設計施工時，著重於必須以長年來具備的優點為根柢來打造新事物。

LA CANDEUR

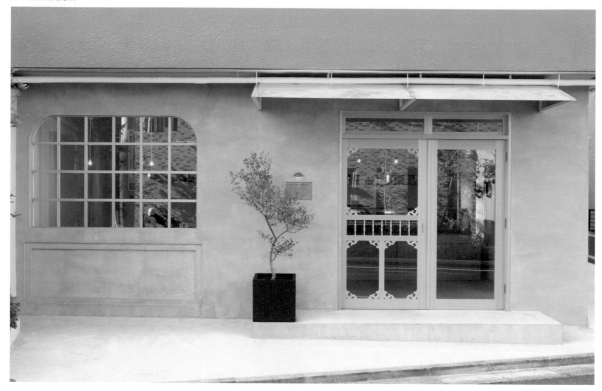

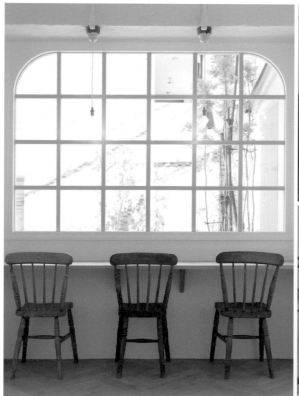

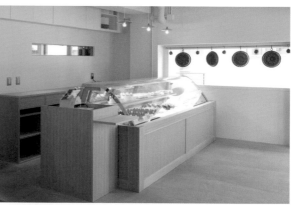

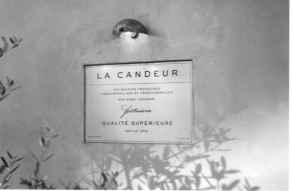

法式甜點店 | CL：LA CANDEUR　AR：米原政一　施工，ID：無相創　GD：樋口賢太郎（Suisei〔すいせい〕）

〒155-0032 東京都世田谷区代沢4-25-8
Tel. 03-3795-7373
Fax. 03-5787-8307
info@buaisou.com
http://www.buaisou.com/

☑ Shop　　☑ Public　　☑ Furniture　　☐ Event

☑ Office　　☑ Interior　　☐ Graphic　　☐ Product

☑ House　　☐ Other

IRON COFFEE

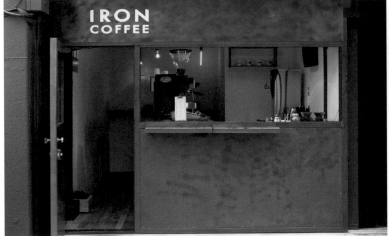

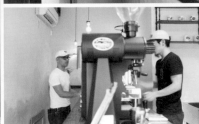

外帯咖啡店｜CL：IRON COFFEE　AR：米原政一　施工, ID：無相創　GD：Yunosuke

空間

美容院｜CL：空間　AR：米原政一　施工, ID：無相創　GD：須山悠里　P：山本康平　WEB：石黒宇宙（石黒宇宙）

coto café

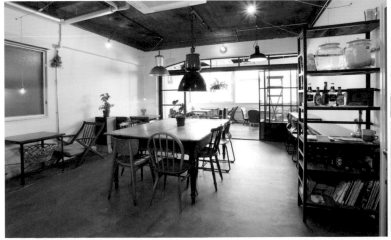

咖啡館｜CL：coto café　AR：米原政一　施工, ID：無相創

phyle　ファイル│神田慶太／前原康平

擅長設計著重細節與高雅的簡潔空間，phyle並推出原創品牌「BP.」，以此品牌製作客戶特別訂製的燈具或
把手等。經手案子除了住宅、餐飲店、辦公室、沙龍與服飾店之外，也從事展場設計。

phyle

NERO HAIR SALON

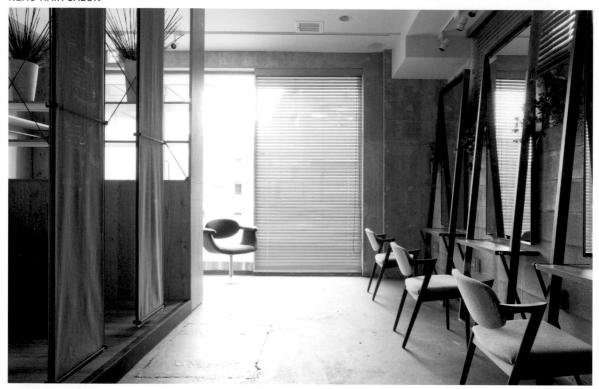

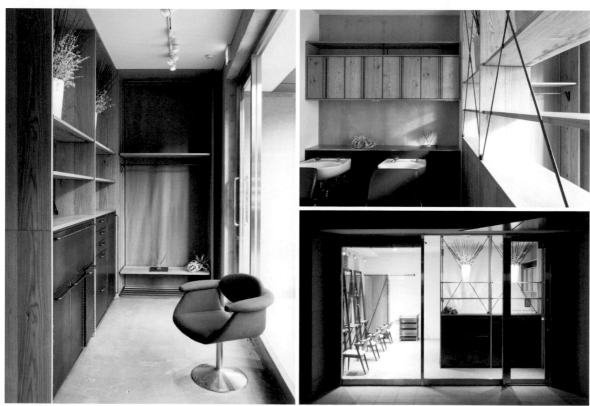

美容院│CL：NERO　AR, ID：神田慶太（phyle）／前原康平（phyle）　施工：phyle　GD：GAIMGRAPHICS　P：永禮 賢

〒111-00532 東京都台東区浅草橋4-5-4 斎丸浅草橋ビル（齋丸淺草橋大樓）3F
info@phyle-inc.com
www.phyle-inc.com
www.bptokyo.com

☑ Shop　☐ Public　☑ Furniture　☐ Event

☑ Office　☑ Interior　☐ Graphic　☑ Product

☑ House　☐ Other

feets steef

服飾店｜CL：Anderaito（アンデライト）　AR, ID：神田慶太（phyle）／前原康平（phyle）
施工：phyle／MOBLEY WORKS　P：永禮 賢

OSAJI PARCO_ya 上野店（OSAJI パルコヤ上野店）

護膚與化妝品｜CL：日東電化工業　AR, ID：神田慶太（phyle）／前原康平（phyle）　施工：phyle　P：永禮 賢

AOEWD

美甲沙龍｜CL：W.　AR, ID：神田慶太（phyle）／前原康平（phyle）　施工：phyle　P：永禮 賢

fathom　ファゾム｜中本尋之

1978年生於廣島縣吳市，fathom負責人。2001年自廣島工業大學環境學院環境設計系畢業，2001至2014年進入「吉村店內創美」工作，2015年成立fathom。作品「MIYANISHI 271」獲頒2016年吳市「營造美麗社區」改建部門獎。

HATAGO FLAGS

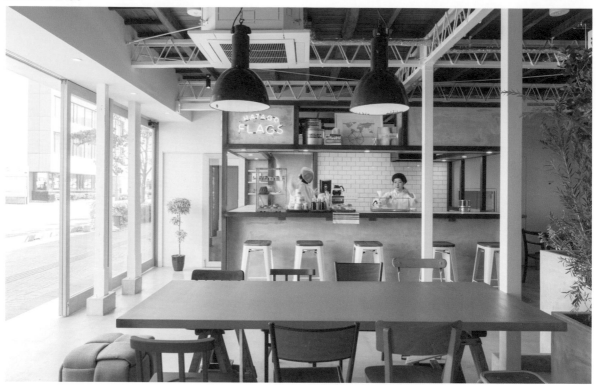

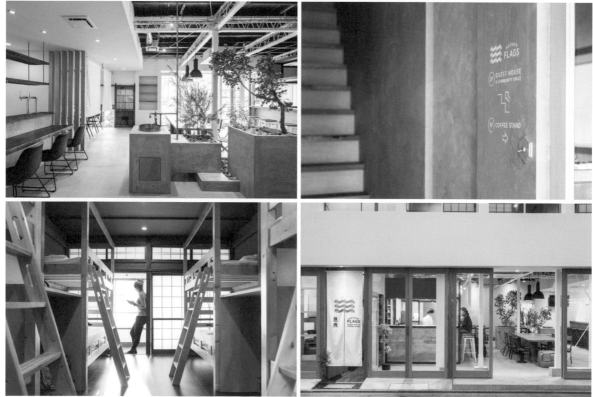

外帶咖啡店／背包客旅館｜CL：TM Project（TM プロジェクト）　AR：中本尋之（fathom）　施工：松原Housing（松原ハウジング）　GD：久保 章（guide）
P：足袋井龍也（足袋井竜也・足袋井写真事務所）　植物擺設：中村圭志（florist nakamura）　仿舊塗裝：庄野樹護（shono paint works）　廚房設計：西村研吾（MRT）

〒737-0046 広島県呉市中通り4-2-14 西田ビル（西田大樓）2F
Tel. 0823-36-3883
info@fathom-design.jp
http://fathom-design.jp/

☑ Shop　　☑ Public　　☐ Furniture　　☐ Event

☑ Office　　☑ Interior　　☑ Graphic　　☐ Product

☑ House　　☐ Other

TRAITRE

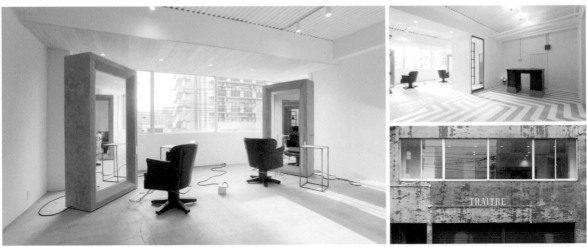

美髪沙龍｜CL：村上 周　AR, GD：中本尋之（fathom）　施工：船越俊秀（funakoshi）　P：bond nakao（ボンドナカオ〔bond〕）
植物擺設：中村圭志（florist nakamura）　仿舊塗裝：庄野樹護（shono paint works）

BABEL

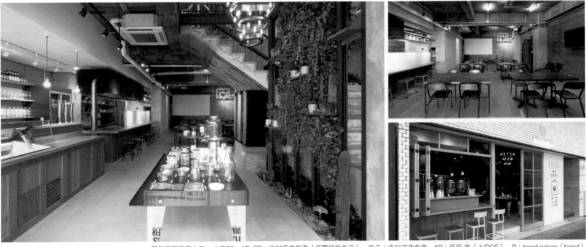

餐飲與服飾店｜CL：JUDGE　AR, GD：吉村店內創美（任職時的作品）　施工：吉村店內創美　AD：保田 充（JUDGE）　P：bond nakao（bond）
植物擺設：中村圭志（florist nakamura）　仿舊塗裝：庄野樹護（shono paint works）　S：吉村店內創美

SOZ

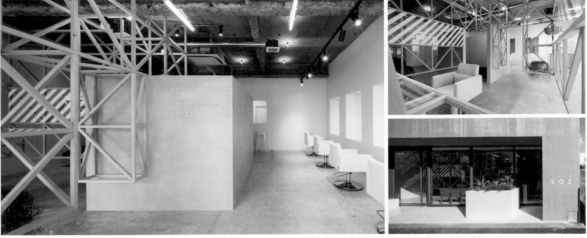

美髪沙龍｜CL：濱本公一　AR：中本尋之（fathom）　施工：松原Housing　GD：大井健太郎（Listen）　P：bond nakao（bond）
植物擺設：大塩健三郎（GREEN'S FARMS）　仿舊塗裝：庄野樹護（shono paint works）

fan Inc. ファン｜藤井文彦

商業空間設計案橫跨餐飲、商店與住宿設施等，從與客戶的對話中發掘設計的點子。不受空間原有的樣貌限制，而是著重以感性來設計空間。

青森蘋果廚房 星野集團奧入瀨溪流飯店（青森りんごキッチン星野リゾート 奧入瀨溪流ホテル）

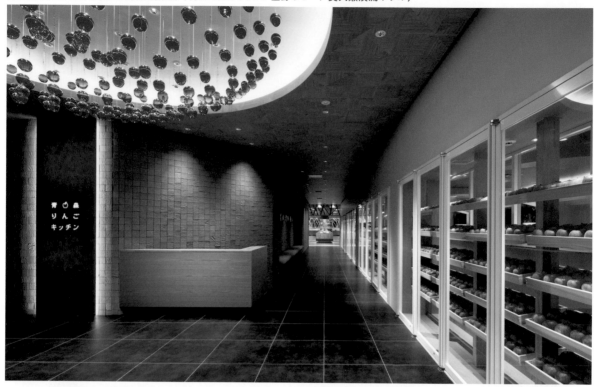

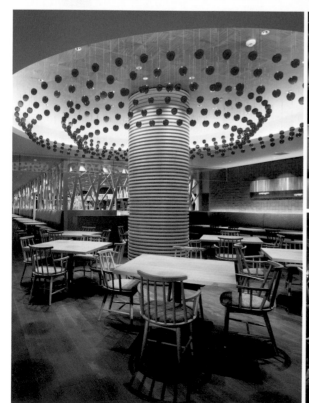

自助餐｜CL：星野集團（星野リゾート）　AR：藤井文彦（fan Inc.）　施工：田中組　P：Nacása & Partners Inc.（ナカサアンドパートナーズ）

〒153-0043 東京都目黒区東山3-4-6-4F
Tel. 03-6303-0238
Fax. 03-6303-0239
info@fan-inc.com
www.fan-inc.com

☑ Shop ☑ Public ☑ Furniture ☑ Event
☑ Office ☑ Interior ☑ Graphic ☐ Product
☑ House ☑ Other

Booth Net Café & Capsule

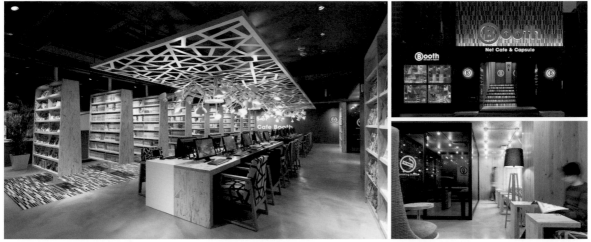

網咖與膠囊旅館 | CL：三錄商事　AR：藤井文彦（fan Inc.）　施工：E-Z-O　P：Nacása & Partners Inc.

麻布野菜菓子

商店／咖啡館 | CL：ASH（アッシュ）　AR：藤井文彦（fan Inc.）　施工：E-Z-O　P：Nacása & Partners Inc.

THE BODY RIDE

健身房 | CL：THE BODY RIDE　AR：藤井文彦（fan Inc.）　施工：E-Z-O　P：Nacása & Partners Inc.

BUENA DESIGN INC　ブエナデザイン│鈴木泰一郎

1971年生。神奈川大學建築學碩士課程修畢。2004年自公司獨立成立設計事務所，2013年自家公司設計經營的MONZ CAFÉ開幕。成立事務所以來，客戶多為展店多數的餐飲公司或食品零售公司。設計提案兼顧商店設備，由於自家公司設計與經營咖啡館，能向客戶提出實際具體的建議。

ALLPRESS ESPRESSO TOKYO ROASTARY&CAFÉ

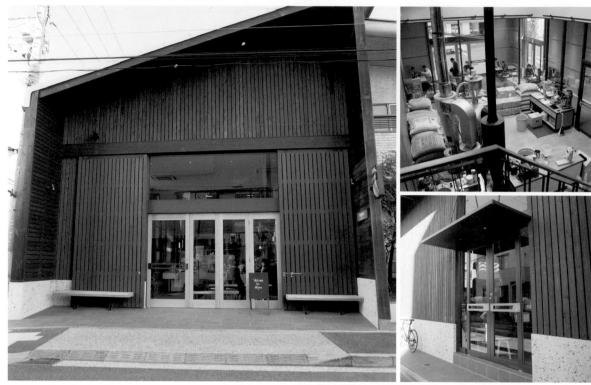

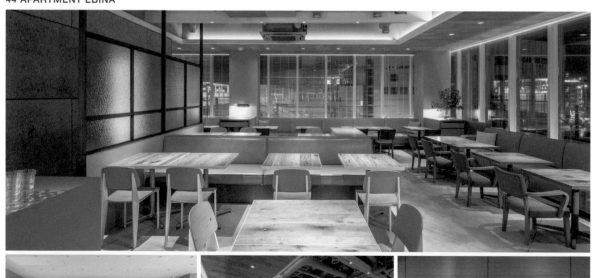

咖啡豆盤商／咖啡館│CL：ALLPRESS ESPRESSO JAPAN（オールプレス・エスプレッソ ジャパン）
AR：BUENA DESIGN INC　施工：NOMURA PRODUCT（ノムラプロダクツ）

44 APARTMENT EBINA

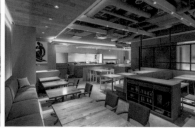

咖啡館│CL：Keep Will Group（キープウイルグループ）　AR：BUENA DESIGN INC　施工：henderson（ヘンダーソン）

〒104-0061 東京都中央区銀座1-27-12 銀座渡辺ビル（銀座渡邊大樓）4階
Tel. 03-6228-6370
info@buena.co.jp
http://buena.co.jp/

☑ Shop ☑ Public ☐ Furniture ☐ Event

☑ Office ☐ Interior ☐ Graphic ☐ Product

☐ House ☐ Other

iki ESPRESSO TOKYO

咖啡館｜CL：IANKING（イアンキング） AR：BUENA DESIGN INC 施工：新榮內裝（新栄内装）

MONZ CAFÉ

 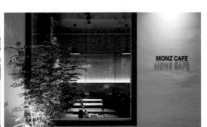 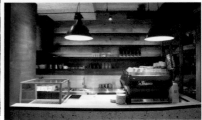

咖啡館｜CL, AR：BUENA DESIGN INC 施工：藤田建装（藤田建装）

45 CAFÉ

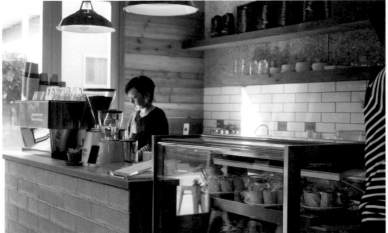 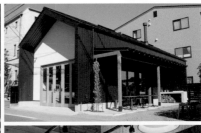

咖啡館｜CL：Four Seasons Five Senses（フォーシーズンファイブセンス） AR：BUENA DESIGN INC 施工：創建工業

14sd / Fourteen stones design　フォーティーンストーンズデザイン｜林 洋介

經手案子橫跨室內設計與平面設計等各種領域。重視日常生活的體驗，著重於設計思考、或是為設計添加新
鮮輔助線為手法。獲頒日本商業環境設計協會設計大獎（JCD Design Award）等獎項，獲獎無數。

KOFFEE MAMEYA

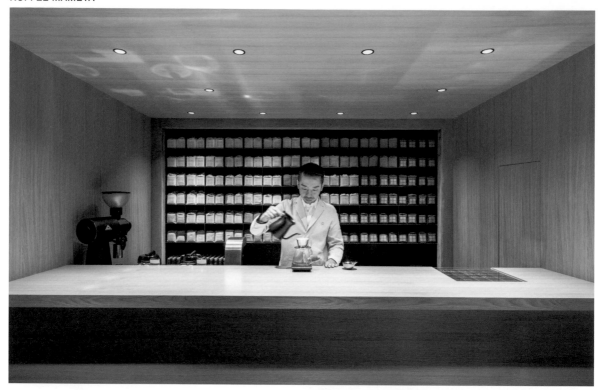

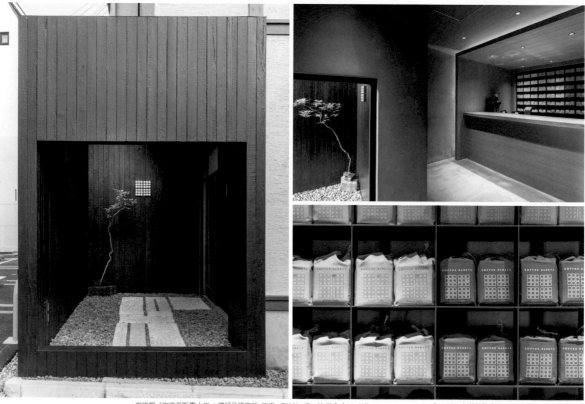

咖啡館／咖啡豆販賣｜CL：嗜好品研究所　施工：TANK　ID：林 洋介（14sd/ Fourteen stones design）　CD：加藤智啓（EDING:POST）　P：神宮巨樹

〒154-0012 東京都世田谷区駒沢 2-32-14
Tel. 03-6805-5314
info@14sd.com
www.14sd.com

☑ Shop ☑ Public ☑ Furniture ☑ Event
☑ Office ☑ Interior ☑ Graphic ☑ Product
☑ House ☑ Other

NO COFFEE

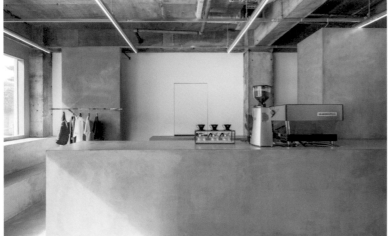
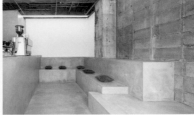

咖啡館／商店｜CL：佐藤慎介（NO CORPORATION）　施工：LONDO
ID：林洋介（14sd／Fourteen stones design）　P：神宮巨樹　PR：田中敏憲（Acht Inc）

PORTER STAND TOKYO STATION

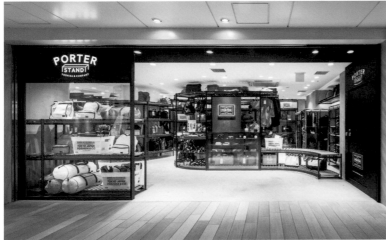
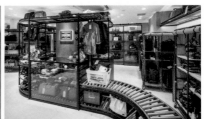

商店（提包、雑貨、服飾）｜CL：吉田　施工：阪急建装　ID, AD：林 洋介（14sd／Fourteen stones design）　P：神宮巨樹

PORTER STAND SHINAGAWA STATION

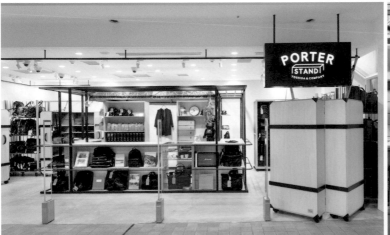
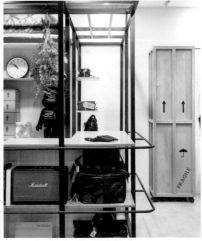

商店（提包、雑貨、服飾）｜CL：吉田　施工：阪急建装　ID, AD：林 洋介（14sd／Fourteen stones design）　P：Kenta Hasegawa

FUJIWALABO,INC. フジワラテッペイアーキテクツラボ｜藤原徹平

1975年生於橫濱，修畢橫濱國立大學研究所課程。2001至2012年進入隈研吾建築都市設計事務所工作，2009年成為FUJIWALABO,INC.負責人。2010年擔任DRIFTERS INTERNATIONAL理事、東京理科大學兼任講師；2012年成為橫濱國立大學研究所Y-GSA副教授；2013年擔任宇部美術雙年展評審。

東鄉紀念館咖啡館（東鄉記念館カフェ）

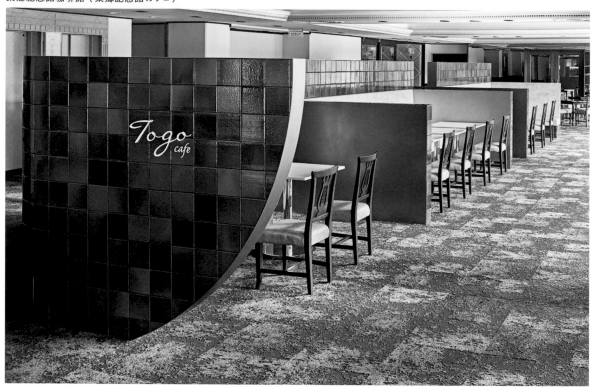

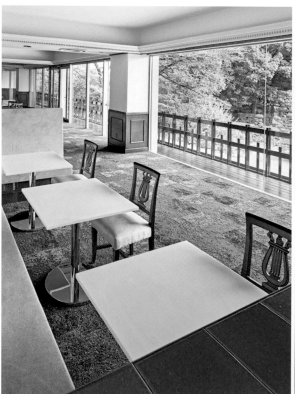

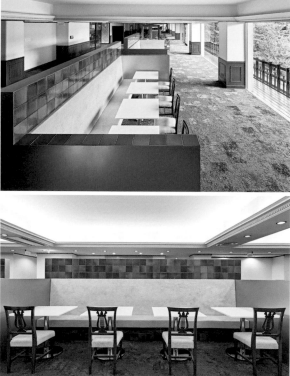

咖啡館｜CL：原宿東鄉紀念館（東日）　AR：藤原徹平　施工：SET UP（セットアップ）　GD：宮村Yasuta（宮村ヤスタ）　P：森石風太（Nacása & Partners Inc.）
A：LIGHT PUBLICITY（ライトパブリシティ）　磁磚：水野製陶園　沙發、座椅布面：織工房川甚

〒150-0001 東京都渋谷区神宮前2-6-14 5F 503
Tel. 03-6804-5615
info@fujiwalabo.com
http://www.fujiwalabo.com

☑ Shop ☑ Public ☐ Furniture ☐ Event

☑ Office ☑ Interior ☐ Graphic ☐ Product

☑ House ☐ Other

Reborn-Art Dining

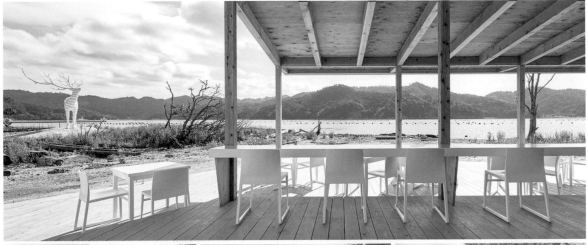

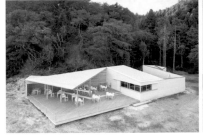
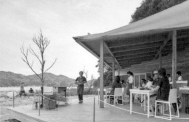

餐飲店 | CL：Reborn-Art Festival　AR：藤原徹平　施工：Atelier海（アトリエ海）　P：森石風太（Nacása & Partners Inc.）

Hamasaisai（はまさいさい）

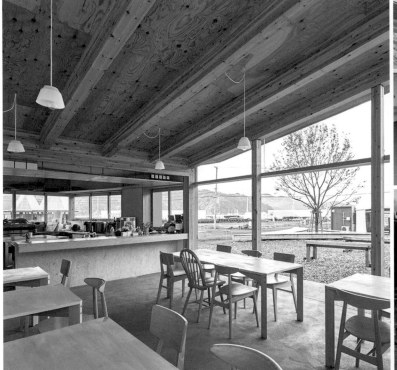

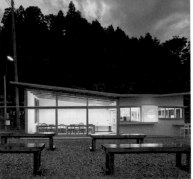

餐飲店 | CL：AP BANK　AR：藤原徹平　施工：吉田建築　P：森石風太（Nacása & Partners Inc.）

MOUNT FUJI ARCHITECTS STUDIO マウントフジアーキテクツスタジオ一級建築士事務所｜原田真宏／原田麻魚

2004年由原田真宏與原田麻魚成立的設計事務所，代表作品包括「XXXX」、「Tree house」、「PLUS」、「海濱之家」（海辺の家）、「Seto」、「知立的私塾」（知立の寺子屋）、「益子町休息站」（道の駅ましこ）等。獲頒2018 JIA日本建築大獎等日本國內外各獎項，獲獎無數。

THREE AOYAMA

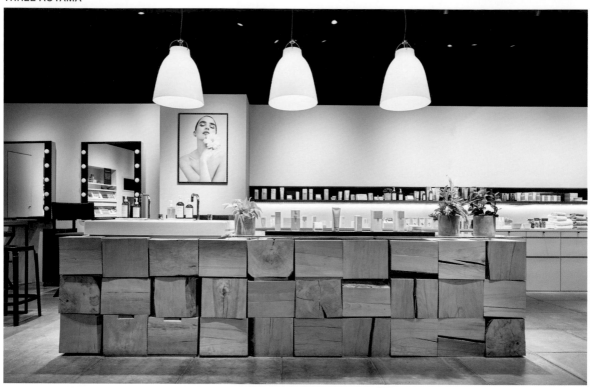

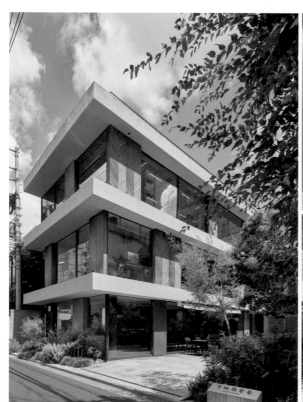

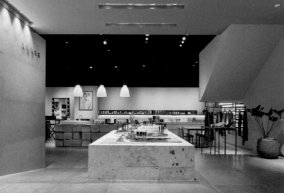

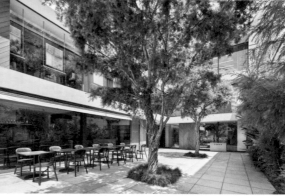

化妝品店／咖啡廳／水療中心｜CL：ACRO　AR：原田真宏／原田麻魚／柿木佑介（前員工）／武井 隆　專案經理：Welkam（ウェルカム）
P：藤井浩司（Nacása & Partners [ナカサアンドパートナーズ]）　建築、室內設計：MOUNT FUJI ARCHITECTS STUDIO
建築設計：Construction Investment Managers（コンストラクション インベストメント マネジャーズ）　建築施工：加和太建設　室內裝潢：ZYCC（ジーク）

〒107-0052 東京都港区赤坂-9-5-26 赤坂ハイツ（赤坂Heights）501
Tel. 03-3475-1800
Fax. 03-3475-0180
info@fuji-studio.jp
http://www.fuji-studio.jp

☑Shop　☑Public　☑Furniture　☐Event

☑Office　☑Interior　☐Graphic　☑Product

☑House　☑Other（Museum）

THANK／知立的私塾（知立の寺子屋）

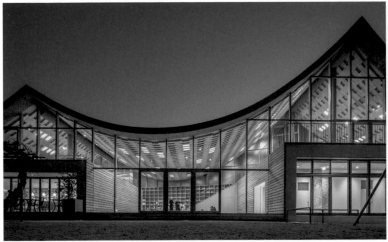
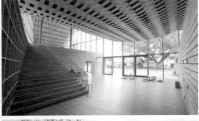

補習班／市民中心（咖啡館+會堂）｜CL：FUJI　AR：原田真宏／原田麻魚／柿木佑介（前員工）／武井 隆　施工：小原建設
P：藤塚光政（藤塚光政）／谷川Hiroshi（谷川ヒロシ）　結構：佐藤淳結構設計事務所　設備：裕健環境設計

tonarino

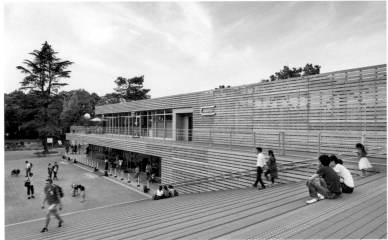

商場｜CL：I&C Corporation（アイ・アンド・シー・コーポレーション）　AR：原田真宏／原田麻魚／野村和良／武井 隆　施工：木下建設名古屋支店
P：藤井浩司（Nacása & Partners Inc.）　結構：RGB STRUCTURE　設備：TETENS事務所（テーテンス事務所）

TRUNK（HOTEL）

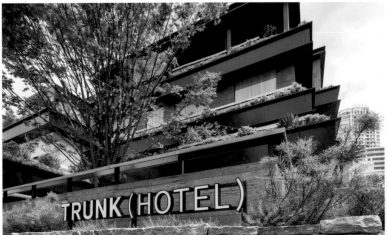
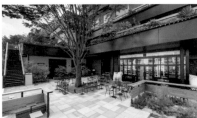
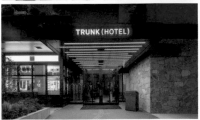

旅館｜CL：TRUNK（トランク）　施工：東急建設　設計審定、外牆：MOUNT FUJI ARCHITECTS STUDIO　設計、監造：安宅設計

松井亮建築都市設計事務所 Ryo Matsui Architects Inc. | 松井 亮

大量累積關於商業、公共、教育、住宿與住宅設計等經驗，作品豐碩。除了建築設計，亦涉足企業與組織的
品牌管理與擔任新店面的總監等。重視與客戶長久合作的信賴關係。

三方西村屋 招月庭店（さんぽう西村屋 招月庭店）

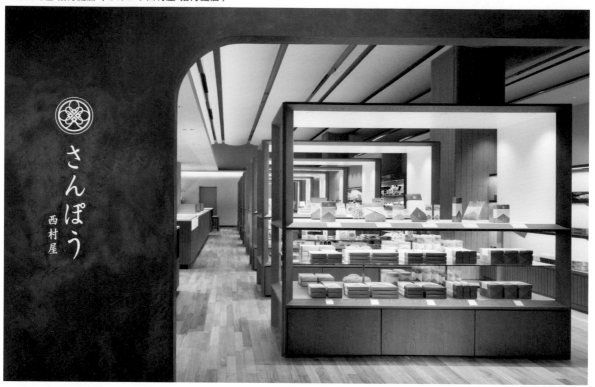

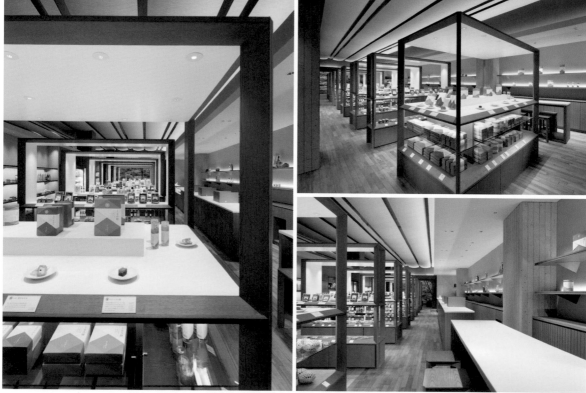

商店｜CL：西村屋　AR, ID：松井 亮　PR：幅 允孝　施工：川嶋建設　GD：廣村正彰／廣村設計事務所（廣村デザイン事務所）
MD：山田 優　P：Nacása & Partners Inc.（ナカサアンドパートナーズ）　DF：松井亮建築都市設計事務所

〒150-0022 東京都渋谷区恵比寿南3-7-5
Tel. 03-5768-3366
Fax. 03-3794-0566
info@matsui-architects.com
https://www.matsui-architects.com/

Hair do

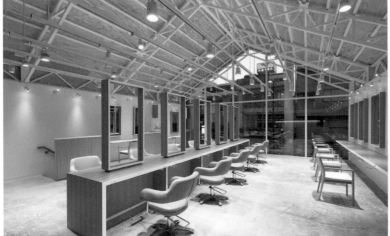
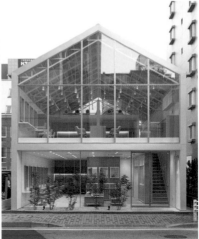

美容院｜CL：DAY BY DAY（デイ・バイ・デイ）　AR：松井 亮／北田 翔　施工：日南鐵鋼（日南鉄鋼）
P：阿野太一　DF：松井亮建築都市設計事務所

JUNNU｜SOGO CHIBA

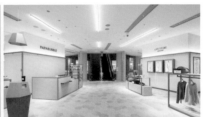
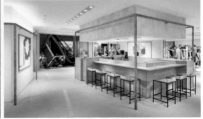

商業設施｜CL：SOGO・西武　AR, ID：松井 亮／北田 翔／占部敦美
施工：大成建設／iing（アイング）／乃村工藝社／SPD明治／Sogo Design Co.（綜合デザイン）／BPA
CD：松井 亮　AD：廣村正彰　GD：廣村設計事務所　P：Nacása & Partners Inc.　DF：松井亮建築都市設計事務所

CUUD in Haneda Airport T2

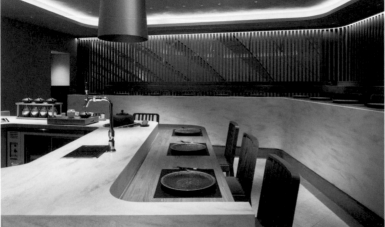
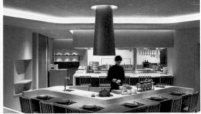
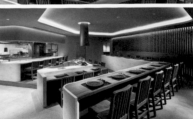

餐飲店｜CL：東京AIRPORT RESTAURANT（東京エアポートレストラン）　AR, ID：松井 亮／占部敦美
施工：JATEC（日本空港テクノ）／三越伊勢丹PROPERTY DESIGN（三越伊勢丹プロパティデザイン）　CD：松井 亮　P：Nacása & Partners Inc.　DF：松井亮建築都市設計事務所

松島潤平建築設計事務所 JP architects｜松島潤平

1979年生於長野縣。2005年修畢東京工業大學研究所建築學碩士課程。曾任職隈研吾建築都市設計事務所，於2011年成立松島潤平建築設計事務所。2016年起擔任芝浦工業大學兼任講師。2016年入選日本建築學會作品選集新人獎，2015年獲頒優良設計獎（Good Design Award）等獎項。

Minimal-東武池袋Metro Kitchen & Store

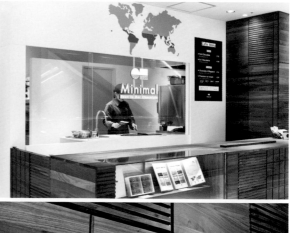

巧克力店｜CL：β ace　AR：松島潤平　家具製作：Inoue Industries（イノウエインダストリィズ）　P：Minimal -Bean to Bar Chocolate　室內裝潢工程：Daiki Art製作所（ダイキ・アート製作所）

〒106-0047 東京都港区南麻布2-9-20
Tel. 03-6721-9284
Fax. 03-6740-8470
office@jparchitects.jp
http://jparchitects.jp/

☑ Shop ☑ Public ☐ Furniture ☐ Event

☑ Office ☑ Interior ☐ Graphic ☐ Product

☑ House ☐ Other

Le MISTRAL

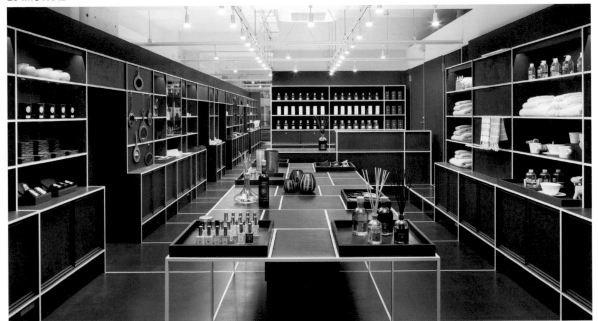

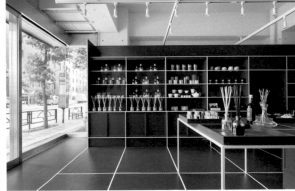

禮品店｜CL：TEE　AR：松島潤平　家具製作：Inoue Industries　GD：稲葉大明（稲葉大明〔FUNDAMENT〕）
P：太田拓實（太田拓実）　室內裝潢工程：Daiki Art製作所

育良保育園

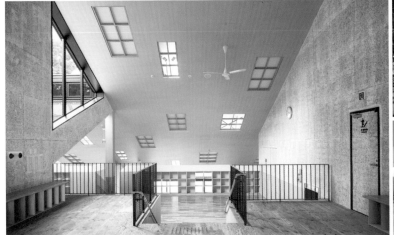

托嬰中心與幼兒園｜CL：白鳥舍（白鳥会）　AR：松島潤平　施工：吉川建設　指標設計：軍司匡寬　P：太田拓實

naoya matsumoto design co, ltd. 松本直也デザイン｜松本直也

1982年生於大阪。2005年畢業於成安造形大學，2008至2013年任職於野井成正設計事務所，2013年成立松本直也設計。2015年起擔任攝南大學兼任講師，2017年成立松本直也設計股份有限公司。設計主軸為創造令人雀躍的溝通，獲頒DSA空間設計獎等日本國內外大獎，獲獎無數。

山之桌（山のテーブル）

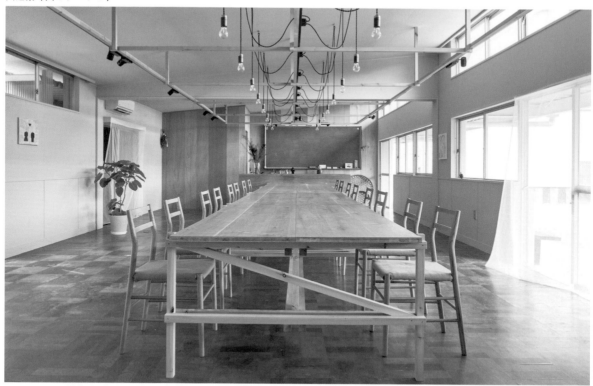

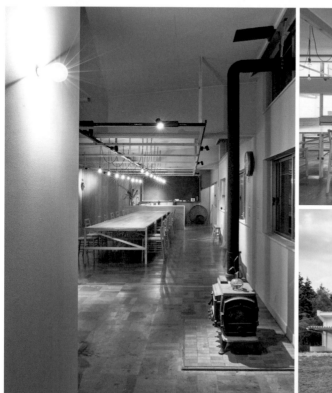

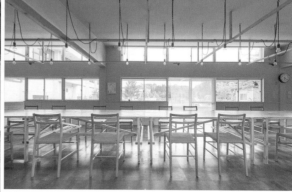

咖啡館｜CL, AD：對中剛大（tainaka_office〔タイナカ_オフィス〕）　AR, ID：松本直也　P：淺野豪（浅野 豪）

〒530-0033 大阪府大阪市北区天満3-6-10沼田ビル（沼田大樓）4階-48
Tel. 070-5436-9344
Fax. 06-6314-6714
naoya@naoyamatsumoto.com
http://naoyamatsumoto.com

☑ Shop ☑ Public ☑ Furniture ☑ Event
☑ Office ☑ Interior ☐ Graphic ☑ Product
☑ House ☑ Other

ARUBEKKI HAIR

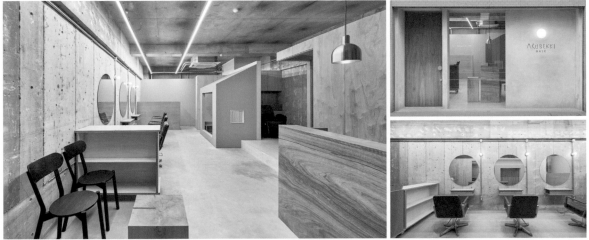

美髪沙龍｜CL：ARUBEKKI HAIR AR, ID：松本直也 施工：建築工房中井 GD：鯵坂兼充（SKKY） P：淺野 豪

居酒屋八兵衛（居酒屋八べえ）

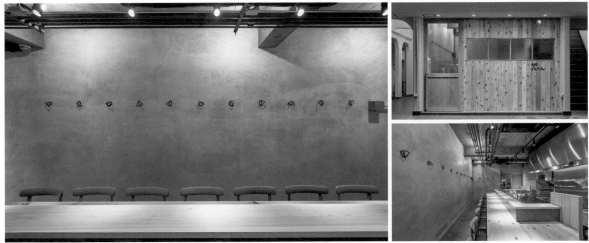

居酒屋｜CL：PAPILLES（パピーユ） AR, ID：松本直也 施工：創心社 P：淺野 豪

café slope

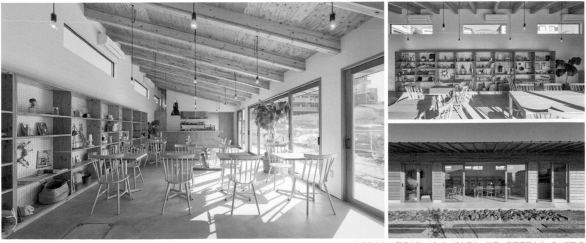

咖啡館｜CL：野坂沙代 AR, ID：松本直也 施工：建築工房中井 P：淺野 豪

mangekyo マンゲキョウ｜兒玉結衣子（児玉結衣子）

以商業空間案為主的室內設計事務所，並且參與家具等產品設計案、以及擔任建築的設計總監。

TOMIOKA CLEANING LIFE LAB.（とみおかクリーニングLIFE LAB.）

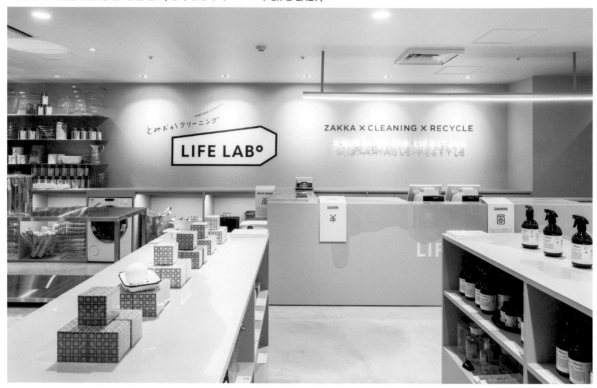

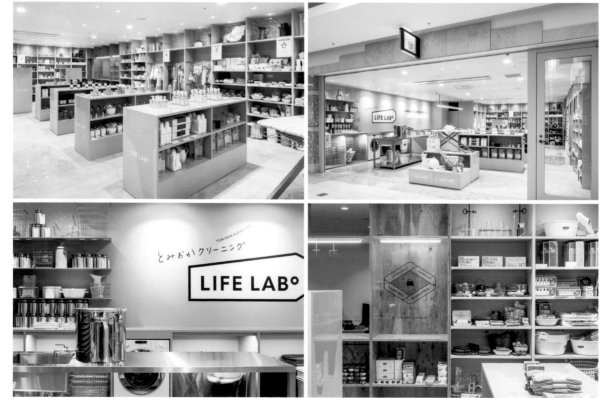

生活雜貨店｜CL：HAPPY TREE & CO. LTD（ハッピーツリー・アンド・カンパニー）　施工：ISHIZUKI（イシヅキ）　ID：mangekyo　AD, GD：COMMUNE　P：古瀬 桂

〒060-0010 北海道札幌市中央区北10条西16丁目28-145 拓殖ビル（拓殖大樓)1F
contact@mangekyo.net
http://mangekyo.net

☑ Shop　☑ Public　☑ Furniture　☐ Event
☑ Office　☑ Interior　☐ Graphic　☑ Product
☑ House　☐ Other

BEANS HAPPY

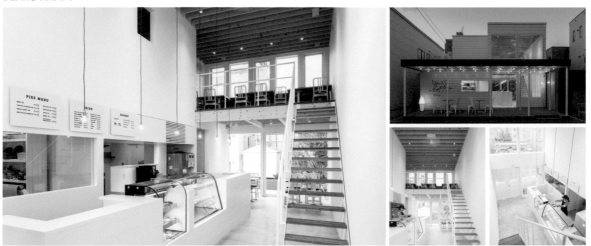

提供餐點的咖啡館｜AR：一色玲児建築設計事務所（一色玲児建築設計事務所）　施工：愛夢　ID：mangekyo　GD：DIL GRAPHIC　P：古瀬 桂

SASAKI SALON

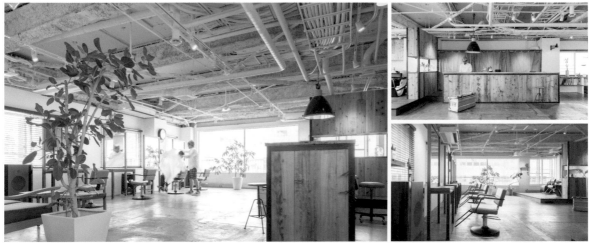

美容院｜施工：ISHIZUKI　ID：mangekyo　GD：EXTRACT　P：古瀬 桂

PHYSICAL

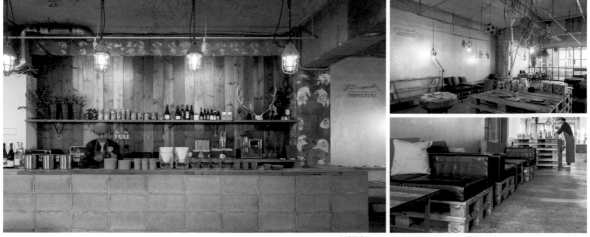

咖啡館｜CL, AD, GD：COMMUNE　施工：物井工務店　ID：mangekyo　P：古瀬 桂
特殊塗装：Mesopotamia Paint finish（メソポタミアペイントフィニッシュ）　植物擺設：FLOWER LITTLE　沙發布製作：HITOHARI

191

MOMENT モーメント | 平綿久晃／渡部智宏

以平面與室內設計為主軸，其風格行雲流水、切換自如的設計作品遍及海內外。經常挑戰嶄新的呈現手法，卻又堅持探究不隨波逐流的設計。

STARBUCKS COFFEE 玉川高島屋S.C店

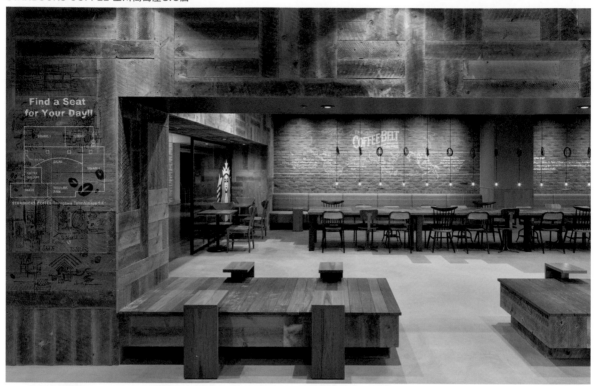

餐飲店 | CL：STARBUCKS COFFEE JAPAN（スターバックスコーヒージャパン）　施工：ZYCC（ジーク）　ID：MOMENT　P：荒木文雄

〒106-0047 東京都港区南麻布5-10-37 ESQ 広尾7F
Tel. 03-5475-8155
Fax. 03-5475-8156
i@moment-design.com
www.moment-design.com

☑ Shop ☑ Public ☑ Furniture ☑ Event
☑ Office ☑ Interior ☑ Graphic ☑ Product
☑ House ☑ Other

ISSEY MIYAKE 台中

精品店 | CL：三宅一生（イッセイミヤケ）　ID：MOMENT　P：荒木文雄

Patagonia Surf大阪（パタゴニア サーフ大阪）

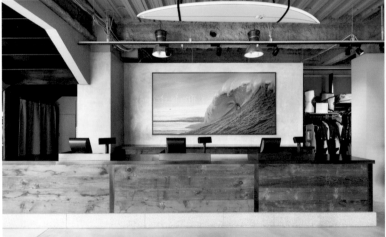

戸外用品店 | CL：Patagonia日本支社　施工：JOYN（ジョイン）　ID：MOMENT　P：荒木文雄

AKOMEYA TOKYO銀座本店

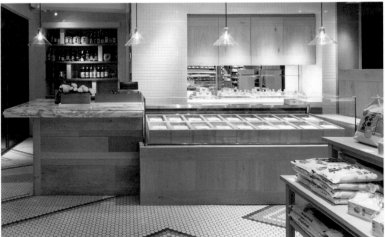

生活型態概念店 | CL：SAZABY LEAGUE（サザビーリーグ）　施工：Kojima Window（小島ウィンドー）　ID：MOMENT　P：荒木文雄

Yagyug Douguten やぐゆぐ道具店｜鈴木文貴

2012年成立公司，2018年遷移至四周是茶園與稻田的奈良山區聚落。曾入圍「Dezeen Awards 2018」決選名單與獲頒2017年日本商業環境設計協會設計大獎（JCD Design Award）銀牌、青木淳獎、鈴木惠千代獎、谷尻誠獎、「ADOBE Design Jimoto in Nara」評審獎，獲獎無數。設計創作以工具與空間為主。

BAKE CHEESE TART Kotochika京都店（BAKE CHEESE TART コトチカ京都店）

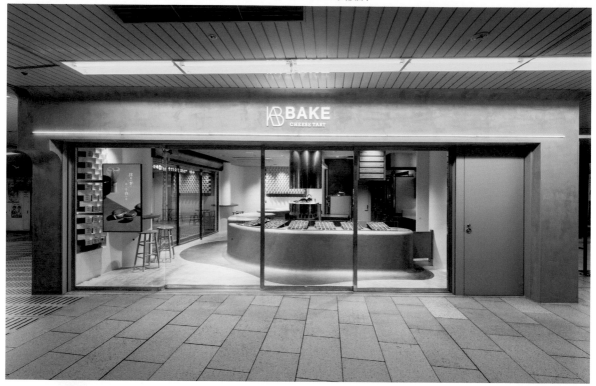

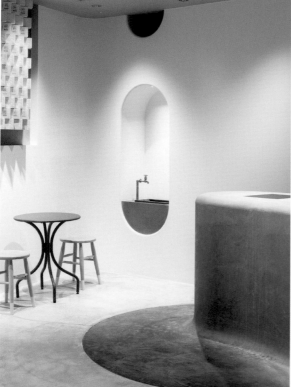

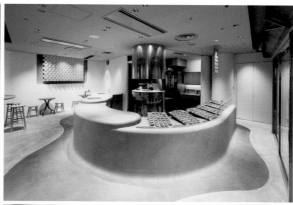

西式點心｜CL：BAKE　ID：鈴木文貴　DR：貞青誠治（BAKE）／勝部龍太朗（勝部竜太朗〔BAKE〕）　P：增田好郎（増田好郎）

〒630-2153 奈良県奈良市別所町529 旧製茶工場
info@yagyug.jp
www.yagyug.jp

☑Shop ☐Public ☑Furniture ☐Event

☑Office ☑Interior ☐Graphic ☑Product

☑House ☐Other

ten

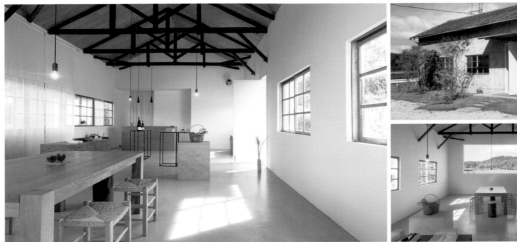

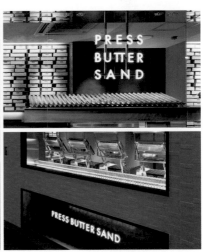

日本酒「SEN」概念店｜CL：ten ID：鈴木文貴 P：poe

PRESS BUTTER SAND 東京車站店（PRESS BUTTER SAND 東京駅店）

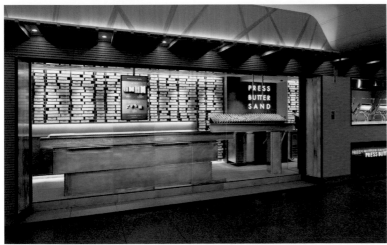

西式點心｜CL：BAKE ID：鈴木文貴
DR：貞清誠治（BAKE） P：石田 篤

BAKE CHEESE TART 阿倍野HARUKAS店（BAKE CHEESE TART あべのハルカス店）

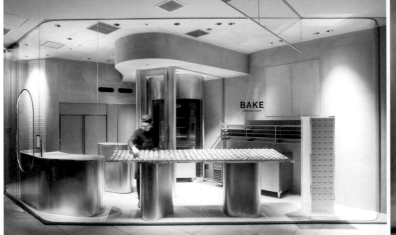

西式點心｜CL：BAKE ID：鈴木文貴 DR：貞清誠治（BAKE） P：西岡 潔

YAMAZAKI KENTARO DESIGN WORKSHOP 山﨑健太郎デザインワークショップ｜山崎健太郎（山﨑健太郎）

1976年生於千葉縣。2008年成立山崎健太郎設計工作室。擔任工學院大學、東京理科大學、首都大學東京、早稻田大學與明治大學兼任講師。獲頒2017年iF設計獎（iF DESIGN AWARD）金獎、日本建築學會作品選集2015年新人獎，以及「Good Design Award」2015年創造未來設計獎等。

FAN JAPAN SHOP

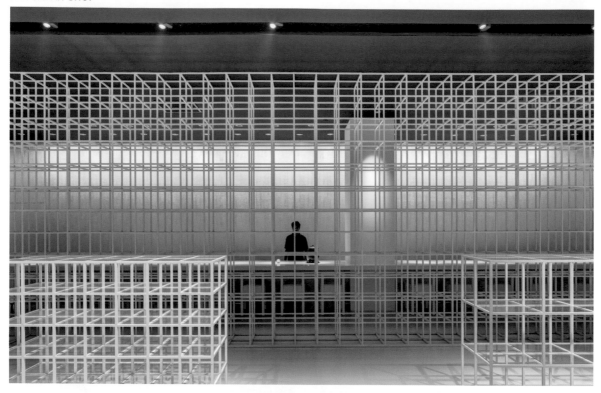

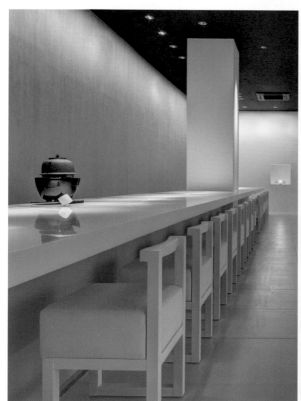

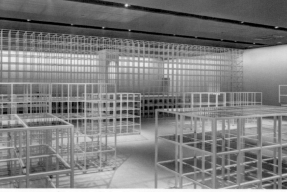

商店｜CL：FAN JAPAN SHOP（ふぁんじゃぱん）　AR：山崎健太郎（山崎健太郎デザインワークショップ）
照明設計：永津 努（Phenomenon lighting design office）　P：Joshua Lieberman（ジョシュア・リバーマン）

〒103-0004 東京都中央区東日本橋3-12-7 鈴森ビル（鈴森大樓）4 F

Tel. 03-6661-9898

Fax. 03-6661-9899

info@ykdw.org

https://ykdw.org

☑ Shop　　☑ Public　　□ Furniture　　□ Event

□ Office　　☑ Interior　　□ Graphic　　□ Product

☑ House　　□ Other

糸滿漁民食堂（糸滿漁民食堂）

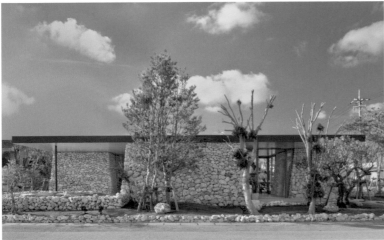

餐飲店｜CL：Prego Firm（プレゴファーム）　PR：nano-associates（ナノ・アソシエイツ）
AR：山﨑健太郎（山﨑健太郎デザインワークショップ）　GD：Isabella Testai（イザベッラ・テスタイ）
P：小出直穂子／大城亘　結構設計：田畠隆志（ASD）／田畑孝幸（ASD）　景觀設計：稻田多喜夫（稻田多喜夫）

道祖元診所（さやのもとクリニック）

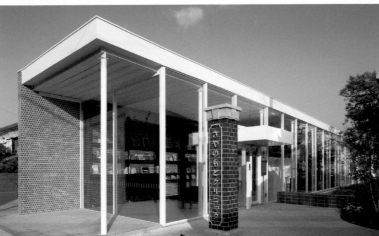

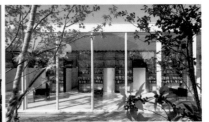

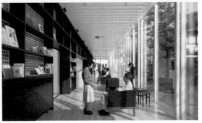

診所｜CL：道祖元診所　AR：山﨑健太郎（山﨑健太郎デザインワークショップ）　GD：KAWASE Takehiro（カワセタケヒロ〔musubime™〕）　P：黑住直臣
選書人：幅允孝（BACH）　結構設計：田畠隆志（ASD）／田畑孝幸（ASD）　設備設計：遠藤和廣（遠藤和広〔EOS plus〕）　景觀設計：稻田多喜夫

SAKAE

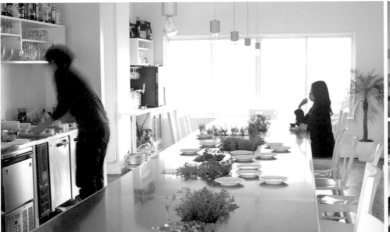

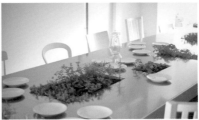

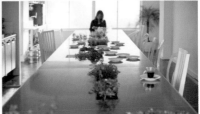

餐廳｜CL：SAKAE　AR：山﨑健太郎（山﨑健太郎デザインワークショップ）　AD：重松佑　GD：KAWASE Takehiro（musubime™）
P：小出直穂子　花藝設計：東信（東信、花樹研究所）　家具設計：川島由梨　文案：中村圭

Tatsuo Yamamoto Design Inc. 山本達雄デザイン｜山本達雄

2005年成立山本達雄設計，他主要為計畫在日本全國展店的商業空間著手設計，也參與住宅建築、商品開發、地域產業的企劃開發，以及探索人與空間的關係。山本達雄亦在日本國內外的展覽發表作品。

POKER FACE KYOTO TRADITION

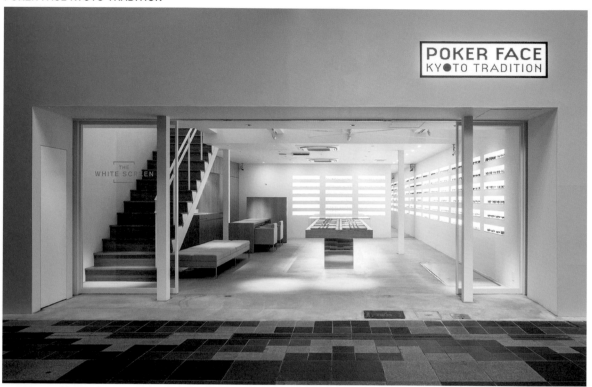

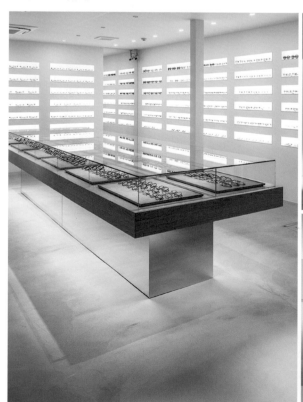

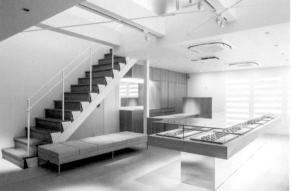

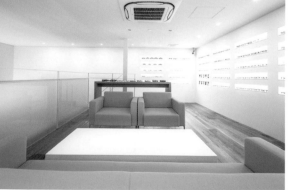

商店｜CL：NEUVE A（ヌーヴ・エイ）　ID：Tatsuo Yamamoto Design Inc.（山本達雄デザイン）　施工：Sogo Design Co.（綜合設計）

〒150-0045 東京都渋谷区神泉町10-9　ハイマート渋谷神泉（Heimat澀谷神泉）905

Tel. 03-6416-7470

Fax. 03-6416-7471

info@tatsuoyamamoto.jp

http://www.tatsuoyamamoto.jp/

☑ Shop　☑ Public　☑ Furniture　☐ Event

☑ Office　☑ Interior　☐ Graphic　☑ Product

☑ House　☐ Other

SUSgallery COREDO室町（SUSgallery コレド室町）

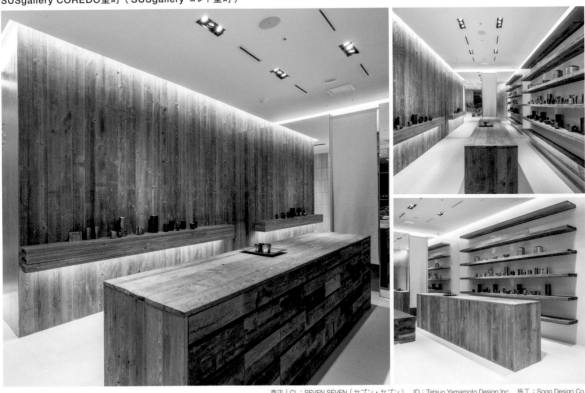

商店｜CL：SEVEN SEVEN（セブン・セブン）　ID：Tatsuo Yamamoto Design Inc.　施工：Sogo Design Co.

TiCTAC 廣島T-SITE（TiCTAC 広島T-SITE）

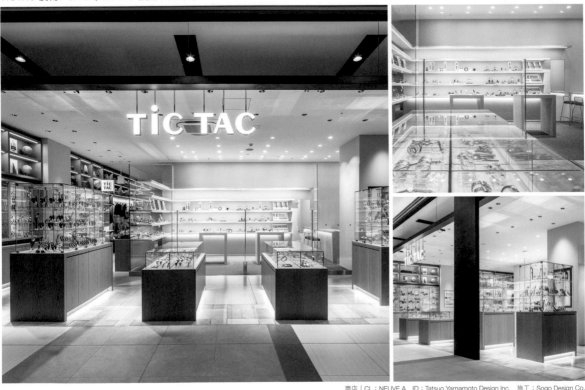

商店｜CL：NEUVE A　ID：Tatsuo Yamamoto Design Inc.　施工：Sogo Design Co.

YusukeSekiDesignStudio |關 祐介（関 祐介）

設計團隊的工作據點主要在東京與京都，客戶與專案遍布日本國內外。獲頒優秀室內設計獎（The Great Indoors Award）、美國建築鉑金獎（The American Architecture Prize Platinum Award）等眾多國外獎項。

KUMU KANAZAWA - THE SHARE HOTELS KUMU

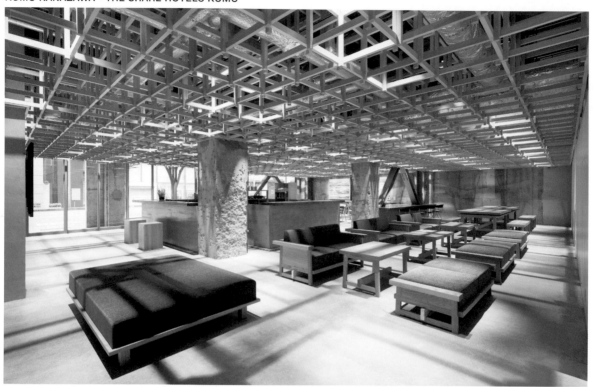

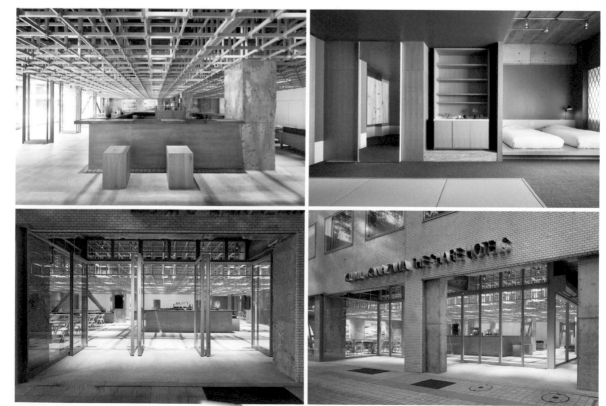

住宿設施｜CL：ReBITA（リビタ）　設計、室內裝潢：YusukeSekiDesignStudio　建築：STP（エス・ティ プランニング）　施工：石黒建設　GD：田中義久　P：太田拓實（太田拓実）

info@yusukeseki.com
www.yusukeseki.com

☑ Shop ☑ Public ☑ Furniture ☑ Event
☑ Office ☑ Interior ☑ Graphic ☑ Product
☑ House ☐ Other

Tadafusa Factory Showroom

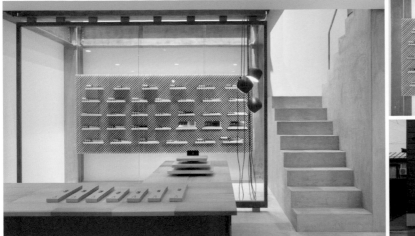

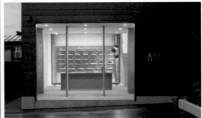
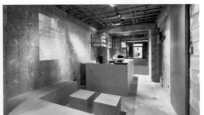

商店｜CL：Tadafusa（タダフサ）　AR：YusukeSekiDesignStudio　施工：樟建設　P：太田拓實

Voice of Coffee

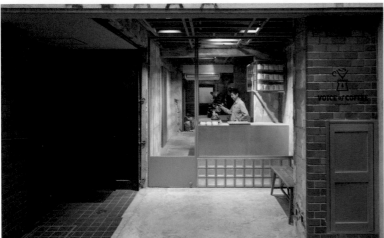
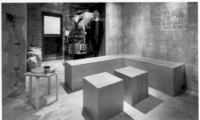

餐飲店｜CL：Voice of Coffee　AR：YusukeSekiDesignStudio　施工：Atelier Loöwe　P：太田拓實

Maruhiro Flagship store

商店｜CL：Maruhiro（マルヒロ）　AR：YusukeSekiDesignStudio　施工：上山建設　P：太田拓實

目標是建立兼顧事業與社會貢獻的結構＝「系統」，打造愉快又豐富的都市。活躍於日本國內外，業務囊括帶動社區總體營造的「事業企劃」、「建築設計」與「商店營運」。多數案子結合多種用途，設施企劃、設計與營運具備獨特系統，實績卓越。

MUJI HOTEL BEIJING

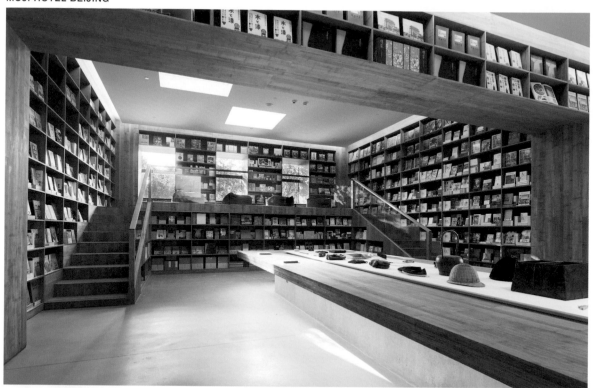

旅館｜AR, ID, DF：UDS（梶原文生／伊東圭一／王鋭）　設計審定, P：NIPPON DESIGN CENTER（日本デザインセンター／照片提供：良品計畫〔良品計画〕）
使用許可與設計概念：良品計畫　照明設計：ICE

〒151-0001 東京都渋谷区神宮前1-19-19-2F
Tel. 03-5413-3941
Fax. 03-5413-6684
pr@uds-net.co.jp
http://www.uds-net.co.jp

☑Shop　☑Public　☑Furniture　☑Event

☑Office　☑Interior　☑Graphic　☑Product

☑House　☑Other　（住宿施設）

BUNKA HOSTEL TOKYO

背包客旅館｜CL, PR：Space Design（スペースデザイン）　AR, ID, DF, PR：UDS（菓子麻奈美／藤本信行）
AR：TANIHA ARCHITECTS　施工：乃村工藝社　AD：高橋理子　P：川本史織

NODE GROWTH湘南台

學生套房｜CL：小田急電鐵（小田急電鉄）　PR：UDS（三浦宗晃）　AR, ID, AD, DF：UDS（中山幸惠／高宮大輔）
AR, ID、施工：Fujita（フジタ）　GD：飯田將平（飯田将平）　P：渡邊慎一（渡辺慎一）

HOTEL ANTEROOM KYOTO

旅館｜AR, ID, AD, DF：UDS（中原典人／枥尾直也／上田聖子／小山美佐樹）　施工：乃村工藝社／YOSHIDA INTERIOR（ヨシダインテリア）　AD：SANDWICH　GD：UMA／design farm
P：Nacása & Partners Inc.（ナカサアンドパートナーズ）　©Kohei Nawa／Swell-deer／2010-2016／mixed media／courtesy of SANDWICH, Kyoto（左方照片）©mika ninagawa（右上照片）

UNITED PACIFICS Co., LTD. ユナイテッドパシフィックス｜石川容平

離開SAZABY LEAGUE之後，石川容平於1988年成立UNITED PACIFICS Co., LTD，旗下分為直營店「PACIFIC FURNITURE SERVICE」（パシフィック ファニチャー サービス），以及販售工具、雜貨的「P.F.S PARTS CENTER」（P.F.S.パーツセンター）。結合機能與便於使用的設計大獲好評，訂單遍布海內外。

UNION SAND YARD

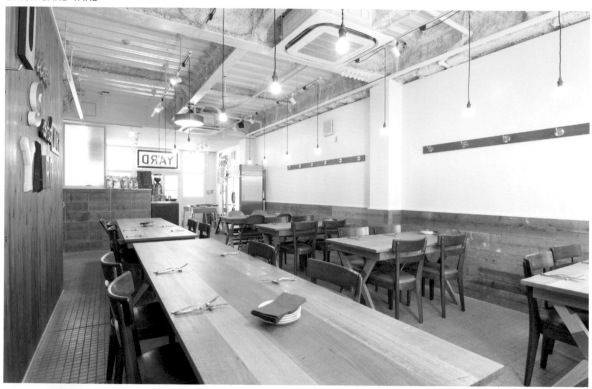

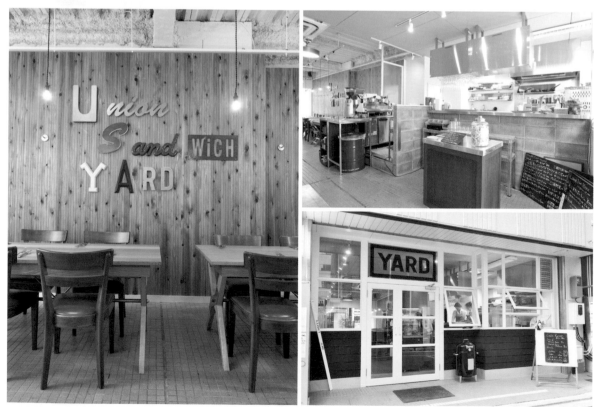

小酒館｜CL：UNION SAND YARD　AR：石川容平　施工, ID, AD, GD, P, DF：PACIFIC FURNITURE SERVICE

☑ Shop　☐ Public　☑ Furniture　☐ Event
☑ Office　☑ Interior　☐ Graphic　☑ Product
☑ House　☐ Other

NIHONBASHI BREWERY.

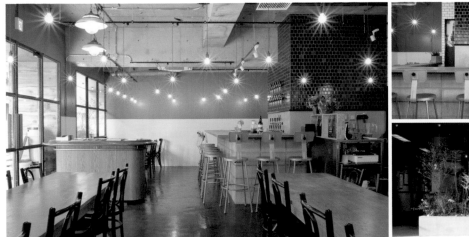

精醸啤酒専賣店｜CL：NIHONBASHI BREWERY.　AR：石川容平　施工, ID, AD, GD, P, DF：PACIFIC FURNITURE SERVICE

CRAFT CHOCOLATE WORKS

巧克力工房｜CL：CRAFT CHOCOLATE WORKS　AR：石川容平　施工, ID, AD, GD, P, DF：PACIFIC FURNITURE SERVICE

HARVEST NAGAI FARM 東御店

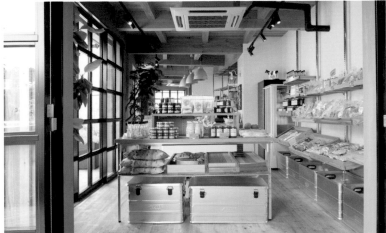

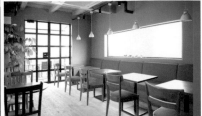

咖啡館／商店｜CL：HARVEST NAGAI FARM　AR：石川容平　施工, ID, AD, GD, P, DF：PACIFIC FURNITURE SERVICE

Life style工房 LIFE STYLE KOUBOU｜安齋好太郎

其代表作品「五浦之家」獲得多項建築獎；另一作品「春華堂POP UP STORE KANDA」2018年獲選「JCD Design Award 2018」與其他眾多獎項。活用地形的特色與環境，建築作品自然融入當地風土卻又打動人心、充滿新意。

春華堂POP UP STORE KANDA

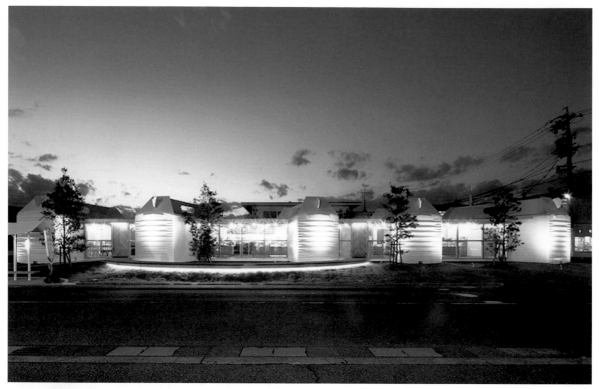

甜點製造銷售｜CL：春華堂　AR：安齋好太郎（Life style工房）　施工：日立建設　AD, GD, P：佐藤健一（SCORE）　DF：SCORE　照明設計：北出 剛（inLighten）

〒969-1404 福島県二本松市油井字松葉山6
Tel. 0243-22-1298
info@adx.jp
https://adx.jp

☑ Shop ☑ Public ☑ Furniture ☑ Event
☑ Office ☑ Interior ☐ Graphic ☑ Product
☑ House ☑ Other

美容室hanare

美容院｜CL：竹村太一　AR, 施工：Life style工房　P：高橋菜生（高橋菜生写真事務所）

會津佐藤理髪店・會津佐藤靴店

理容院／鞋店｜CL：佐藤昌春　AR, 施工：Life style工房　P：佐藤健一（SCORE）　標示設計：井上 淳（三共印刷所）

OBROS COFFEE本店

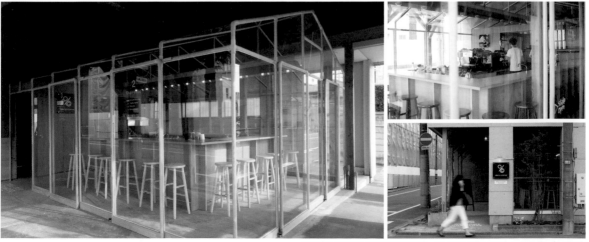

咖啡館｜CL：荻野夢紘（OBROS COFFEE）　AR, 施工：Life style工房　P：佐藤健一（SCORE）

LINE-INC. ライン│勝田隆夫

以店舖與辦公室等室內設計案為主，業務領域橫跨公共設施、集合住宅建築設計，以及燈具、椅子等產品設計。從2002年成立事務所以來，經手案子超過千件，強項在於透過豐富經驗所累積而成的技術、靈活應對與多角化經營。

Shiro+ shinjuku NEWoMan

化妝品店│CL：LAUREL Co., Ltd.　ID：勝田隆夫（LINE-INC.）　P：Kozo Takayama

THE GATEHOUSE

餐廳│CL：JR TOKAI HOTELS CO.,LTD.　ID：勝田隆夫（LINE-INC.）　P：Kozo Takayama

info@line-inc.co.jp
https://www.line-inc.co.jp

☑ Shop ☑ Public ☑ Furniture ☑ Event

☑ Office ☑ Interior ☐ Graphic ☐ Product

☑ House ☑ Other （建築）

Onitsuka Tiger namba

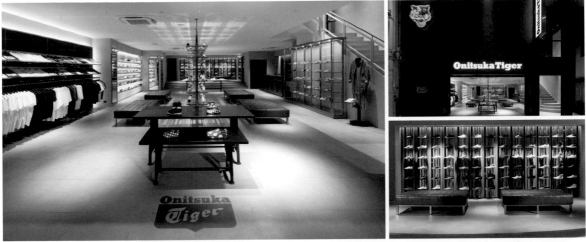

服飾店 | CL：ASICS Corporation　ID：勝田隆夫（LINE-INC.）　P：Kozo Takayama

MAISON DE REEFUR nagoya

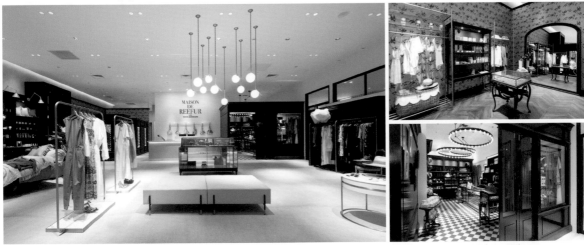

服飾店 | CL：JUN CO., LTD.　ID：勝田隆夫（LINE-INC.）　P：Kozo Takayama

J.S.B TYO nakameguro

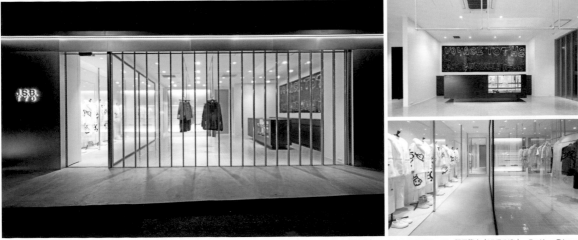

服飾店 | CL：L.D.H APPAREL　ID：勝田隆夫（LINE-INC.）　P：Kozo Takayama

在家鄉的工務店以建築師身分擔任現場監工，自學設計而成專家。之後於公司內成立設計部門，2012年離開公司，成立Wrap建築設計事務所。

KAWAZOE FRUIT

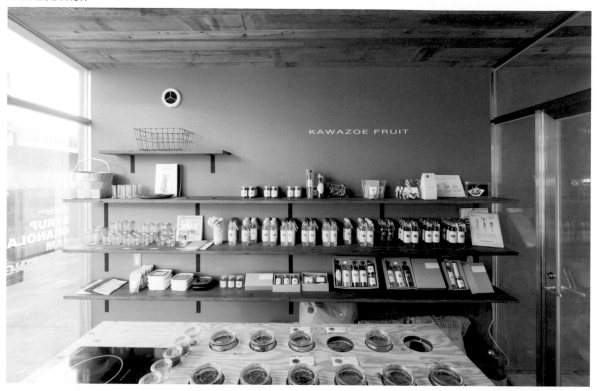

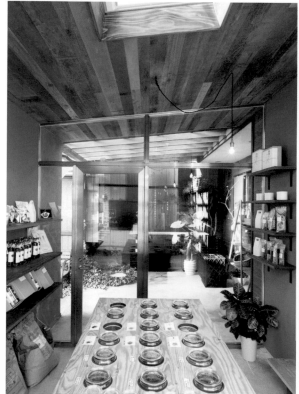

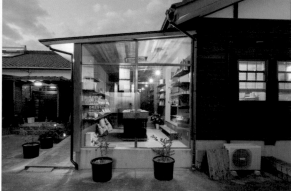

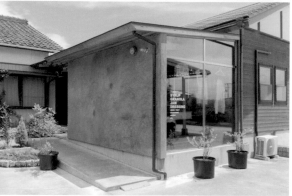

〒770-0808 徳島県徳島市南前川町4-2
Tel. 088-635-3297
Fax. 088-603-1733
www.wrap-architect.com

☑ Shop　☑ Public　☑ Furniture　☑ Event
☑ Office　☑ Interior　☐ Graphic　☐ Product
☑ House　☐ Other

NOVOLD COFFEE ROASTERS

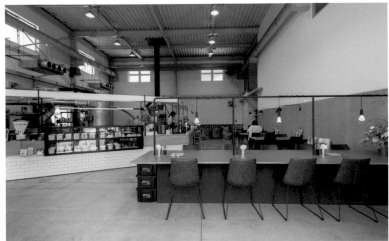

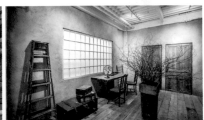

餐飲店｜CL：NOVOLD COFFEE ROASTERS　AR：Wrap　施工：CALL　GD：NAJI

few coffee stand

餐飲店｜CL：few coffee stand　AR, 施工：Wrap

STUDIO D&M

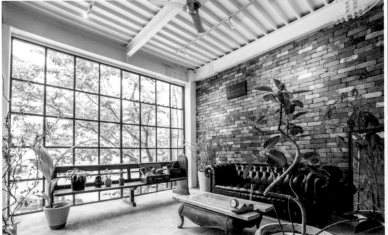

撮影棚｜CL, P：STUDIO D&M　AR：Wrap　GD：KIGIPRESS P

作品包括改建與以改建為主的社區再造、振興既有商業等等。擅長的改建以「活用既有的優點，創造懷念的新意」為主旨。

宮川貝果（みやがわベーグル）

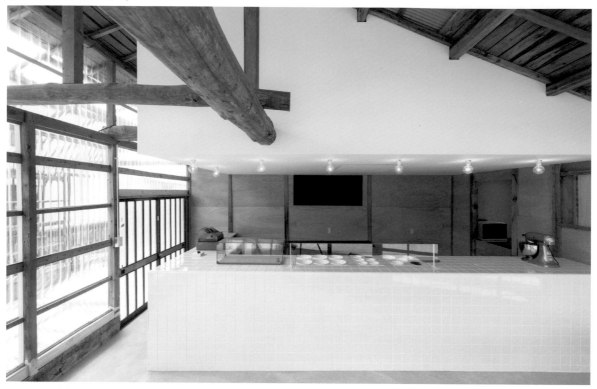

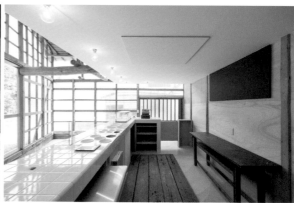

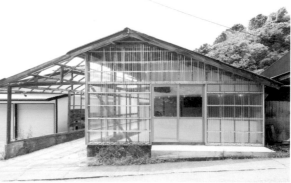

貝果屋｜CL：宮川Resort（宮川リゾート）　AR, 施工：ROOVICE　P：中村 晃

〒232-0022 神奈川県横浜市南区高根町3-17-3 メトロ（Metro）阪東橋前7階
Tel. 045-315-4484
Fax. 045-315-4485
info@roovice.com
https://www.roovice.com/

☑Shop ☑Public ☑Furniture ☐Event
☑Office ☑Interior ☐Graphic ☐Product
☑House ☐Other

中目黒 Bistro Bolero（中目黒ビストロ ボレロ）

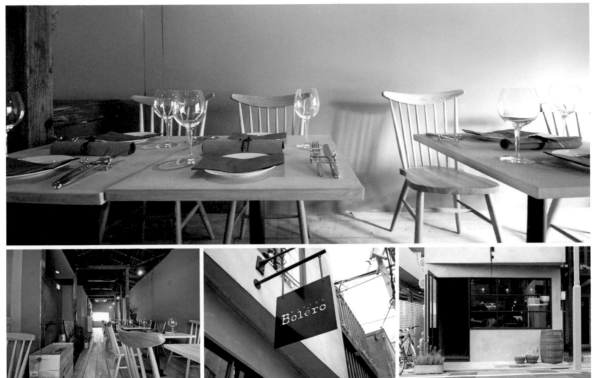

小酒館｜CL：中日黒 Bistro Bolero　AR, 施工, P：ROOVICE

GORGE（ゴルジュ）

麵包店｜CL：GORGE　AR, 施工：ROOVICE　P：中村 晃

LUCY ALTER DESIGN ルーシー・オルター・デザイン｜青柳智士（青柳智士）／谷本幹人

由青柳智士與谷本幹人組成的「體驗型創作者」（Experience Maker）。業務橫跨三種不同領域，分別是設計原創商品、製造委外的無工廠公司，餐飲、零售業者，以及提供自身設計價值的設計公司。

MARUZEN Tea Roastery

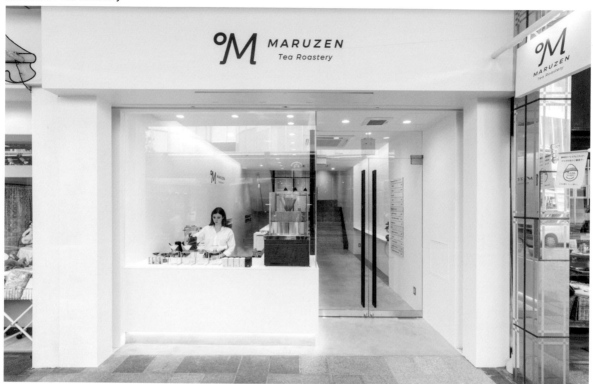

餐飲店｜CL：丸善製茶　AR, ID, AD, GD, P, DF：LUCY ALTER DESIGN

〒150-0001 東京都渋谷区神宮前2-4-18 リッツ外苑（Littsu外苑）3F
Tel. 03-6447-5073
Fax. 03-6843-1337
contact@lucyalterdesign.com
https://lucyalterdesign.com/

☑ Shop ☐ Public ☐ Furniture ☑ Event

☐ Office ☑ Interior ☑ Graphic ☑ Product

☐ House ☑ Other

蝶矢

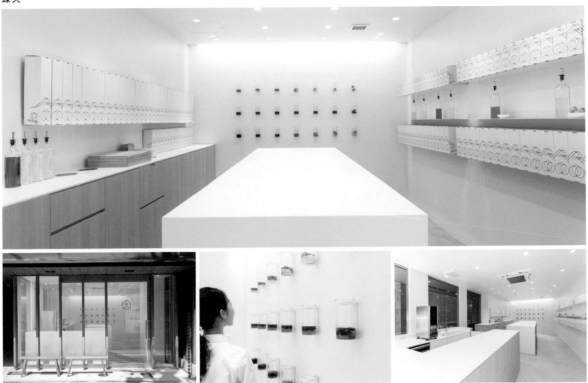

餐飲店 | CL：CHOYA梅酒（チョーヤ梅酒）　AR, ID, AD, GD, P, DF：LUCY ALTER DESIGN

東京茶寮

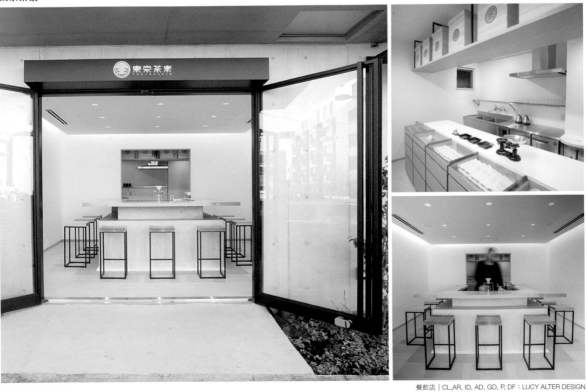

餐飲店 | CL, AR, ID, AD, GD, P, DF：LUCY ALTER DESIGN

raregem Co., Ltd. レアジェム｜西條 賢

作品遍布各領域，從家具製作、以木工為主的小型五金零件製作、以至店舖設計施工等。運用韻味隨著歲月
變化的美麗材料與傳統技術，堅持從頭到尾參與工程。

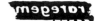

AND THE FRIET LUMINE立川店（AND THE FRIET ルミネ立川店）

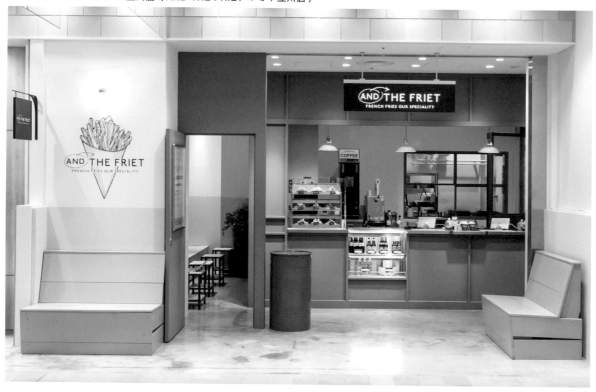

餐飲店｜CL：And The 施工：raregem Co., Ltd. ID：西條 賢／渡邊俊介（渡辺俊介） P：潮田雄也

〒145-0067 東京都大田区雪谷大塚町13-28
Tel. 03-3748-1180
info@raregem.co.jp
www.raregem.co.jp

☑ Shop　　☐ Public　　☑ Furniture　　☐ Event

☑ Office　　☑ Interior　　☑ Graphic　　☑ Product

☑ House　　☐ Other

O'gutta

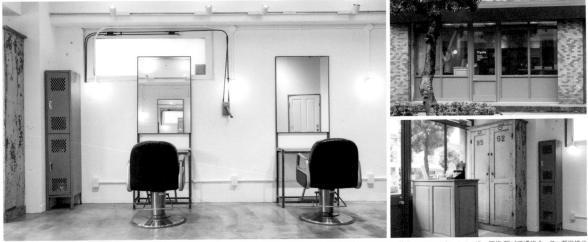

美容院｜CL：O'gutta　施工：raregem Co., Ltd.　ID：西條 賢／渡邊俊介　P：潮田雄也

ZABOU TOKYO

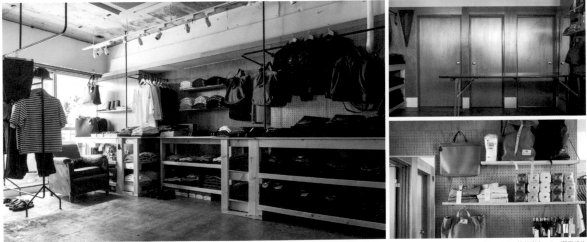

選物店｜CL：ZABOU　施工：raregem Co., Ltd.　ID：西條 賢　ID, P：笹谷崇人　P：潮田雄也

TERA COFFEE and ROASTER大倉山店

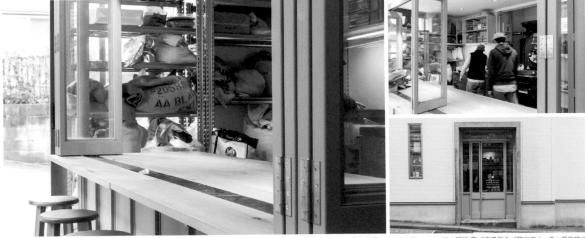

餐飲店｜CL：TERA COFFEE（テラコーヒー）　施工：raregem Co., Ltd.　ID：西條 賢／渡邊俊介／笹谷崇人　P：潮田雄也

REIICHI IKEDA DESIGN 池田励一デザイン｜池田勵一（池田励一）

1981年生於滋賀縣，大阪藝術大學畢業。經歷infix design（インフィクス）與乃村工藝社等公司後，於
2012年成立池田勵一設計，擔任商業空間、賣場設計與住宅等設計總監。設計主旨為藉由累積各類資訊與
狀態引導出設計概念，而非只是單純以裝飾來思考。

BAKE CHEESE TART SHAPO FUNABASHI

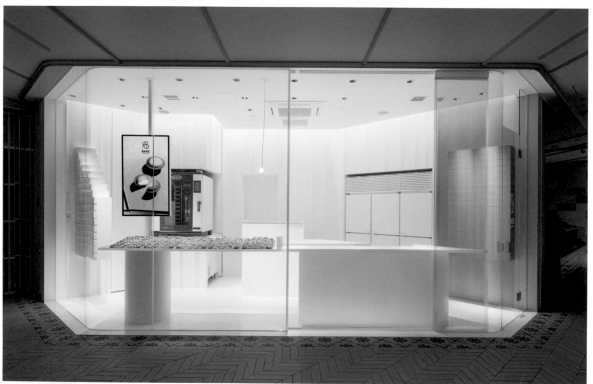

甜點製造銷售｜CL：BAKE　施工：AIM CREATE（エイムクリエイツ）　ID：REIICHI IKEDA DESIGN　P：增田好郎（增田好郎）　DR：貞清誠治（BAKE）／中里AI（中里あい〔BAKE〕）

〒541-0056 大阪市中央区久太郎町1-6-15 特織会館#205

Tel. 06-6264-3797

Fax. 06-6264-3798

info@reiichiikeda.com

reiichiikeda.com

☑ Shop ☑ Public ☐ Furniture ☐ Event

☑ Office ☑ Interior ☑ Graphic ☐ Product

☐ House ☐ Other

Tokisushi（ときすし）

餐飲店｜CL：Tokisushi（鮓え季）　施工：嵩倉建設　ID：REIICHI IKEDA DESIGN　P：増田好郎

BIZOUX OSAKA

珠寶販售｜CL：DREAM FIELDS INC.（ドリームフィールズ）　施工：嵩倉建設　ID：REIICHI IKEDA DESIGN　P：増田好郎

MERICAN BARBERSHOP

男性理髪、女性美髪與美甲沙龍｜CL：Babich（バビッチ）　施工：TORENTA co., ltd（トレンタ）　ID：REIICHI IKEDA DESIGN　P：増田好郎

Log. design ログデザイン│市村剛大

1984年生於北海道。2009年武藏野美術大學畢業之後，進入設計事務所工作。2013年成立Log.design股份有限公司。

Log.design co.,Ltd.

hair make ONE 005

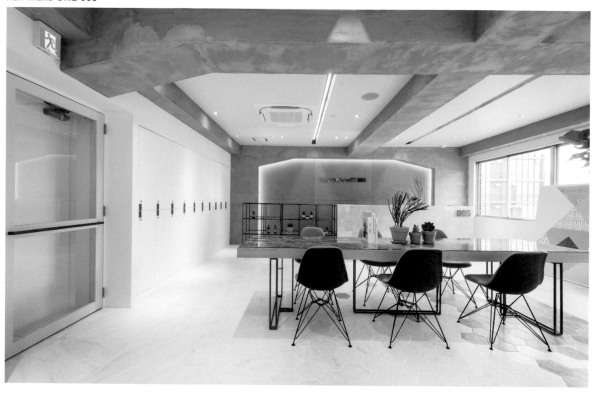

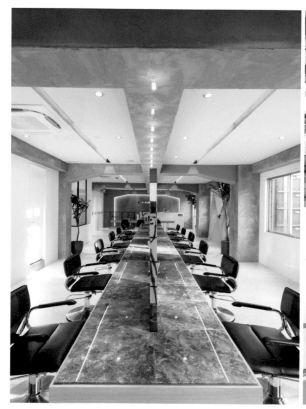

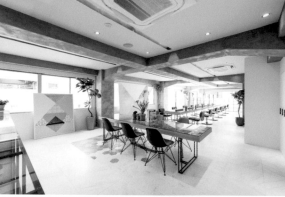

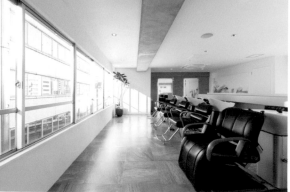

美髮沙龍│CL：K　AR：Log.design　施工：Refre（リフレ）　P：花田裕次郎

〒166-0012 東京都杉並区和田3-60-13 zenfu bldg.6F
Tel. 03-5913-7644
http://www.log-design.jp

☑ Shop ☐ Public ☐ Furniture ☐ Event

☑ Office ☐ Interior ☐ Graphic ☐ Product

☑ House ☐ Other

STREAMER COFFEE COMPANY KAYABACHO

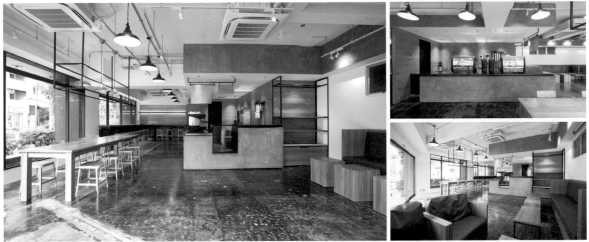

咖啡館｜CL：Splendor（スプレンダー） AR：Log.design 施工：BACON P：花田裕次郎

DUCT COFFEE LAB

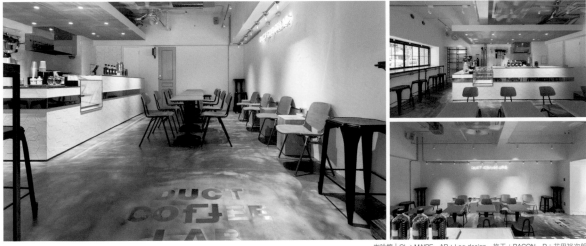

咖啡館｜CL：MAIPE AR：Log.design 施工：BACON P：花田裕次郎

KESHIKI

美髪沙龍｜CL：keeda AR：Log.design 施工：In Pal（イン・パル）

寺岡萬征／設計師　1975年生於兵庫縣，近畿大學理工學院建築系畢業後，赴英國留學。任職家具訂製公司、
室內裝潢設計施工事務所後於2007年成立 wipe。

鍋島 貴／建築師　1976年生於兵庫縣，近畿大學理工學院建築系畢業。任職遠藤秀平建築研究所、窪田建築都
市研究所後，於2013年加入 wipe。

Ploom Shop 仙台店

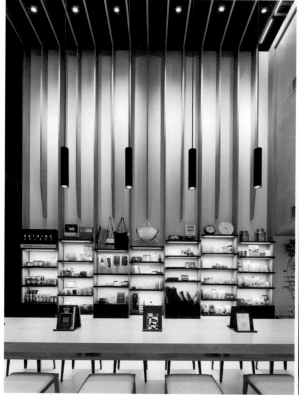

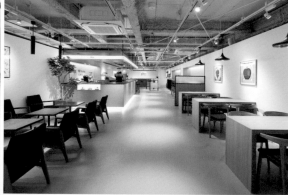

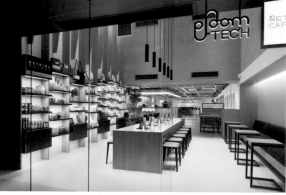

商店與餐飲｜施工：白水社　ID：wipe　P：矢野紀行　照明規劃：遠藤照明